Etoile
エトワール

高橋真琴の
お姫さまとヒロインたち

The World of
Princesses & Heroines
by Macoto Takahashi

Contents
もくじ

©2022 Macoto Takahashi
All rights reserved. No part of this publication may be reproduced, stored in a retrieval system,
or transmitted in any form or by any means, graphic, electronic or mechanical, including photocopying
and recording, or otherwise, without prior permission in writing from the publisher.

PIE International Inc.
2-32-4 Minami-Otsuka, Toshima-ku, Tokyo 170-0005 JAPAN

international@pie.co.jp
www.pie.co.jp/english

ISBN978-4-7562-5698-0 (Outside Japan)
Printed in Japan

P.1:
ロマンチックノート（外飾り罫）
Romantic Notebook
1969年

フラワーノート（中飾り罫）
Flower Notebook
1974年

P.3:
ROSE
1989年

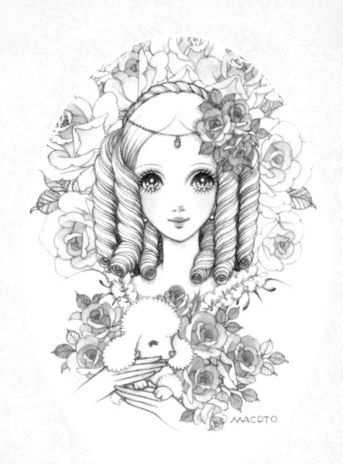

Princesses

お姫さまたち

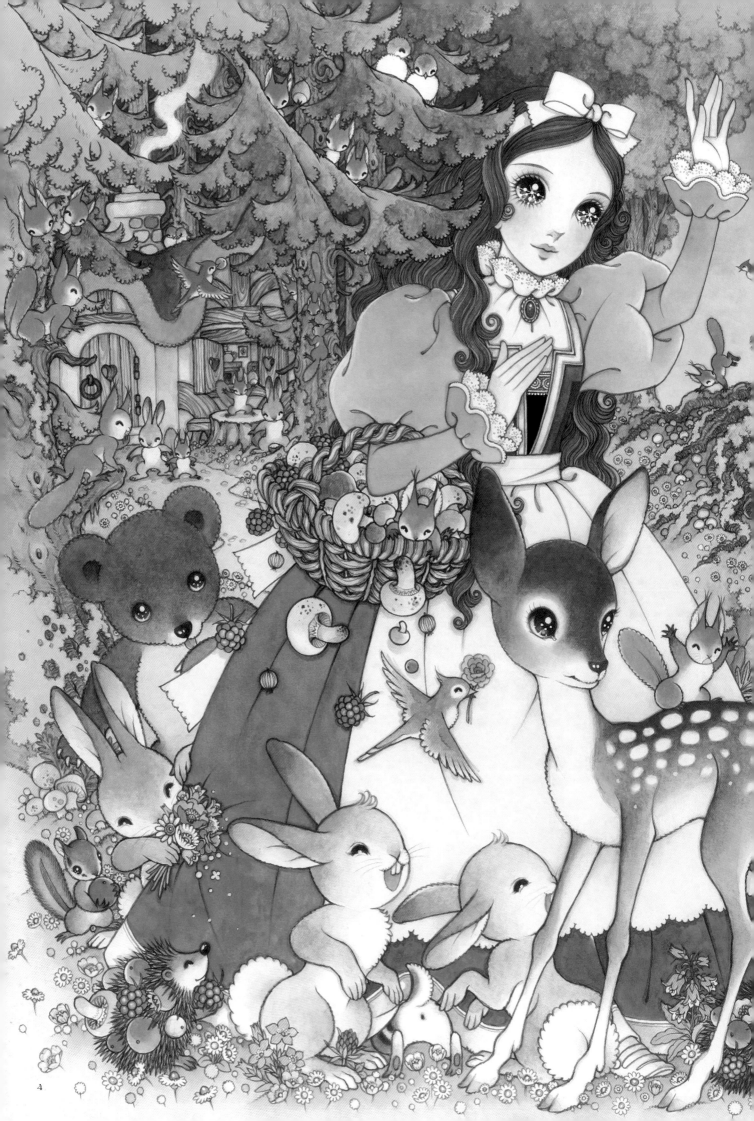

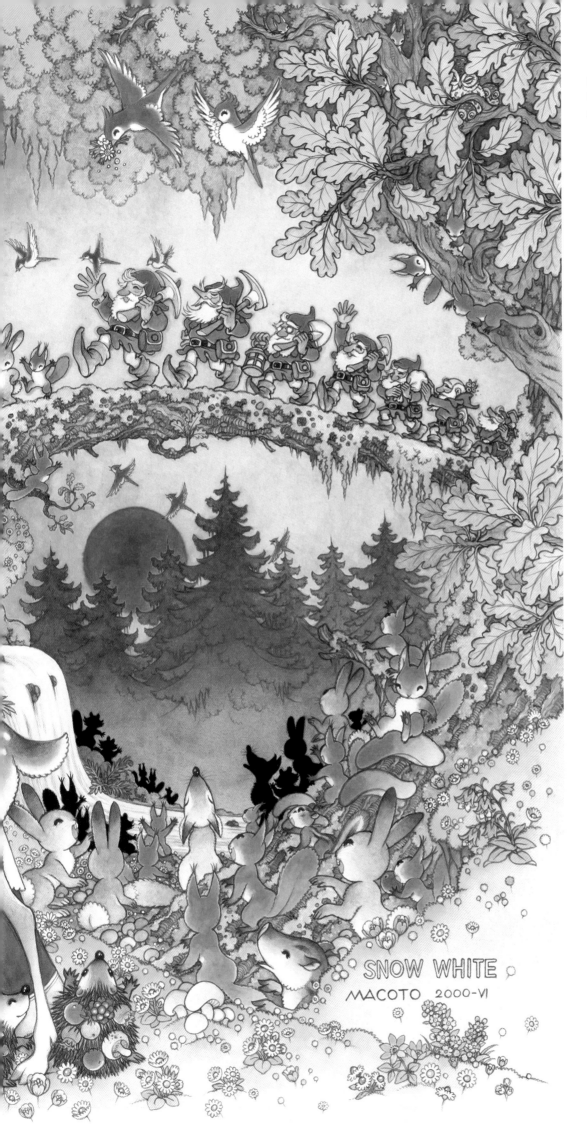

白雪姫
Snow White
2000年

SNOW WHITE
MACOTO 2000-VI

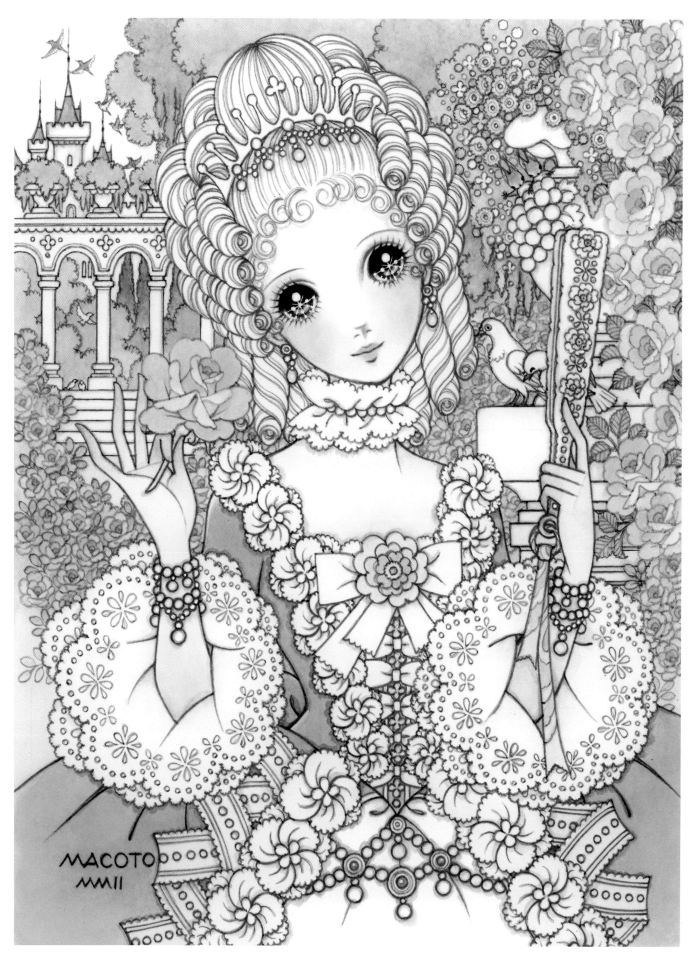

シンデレラ
Cinderella
2002年

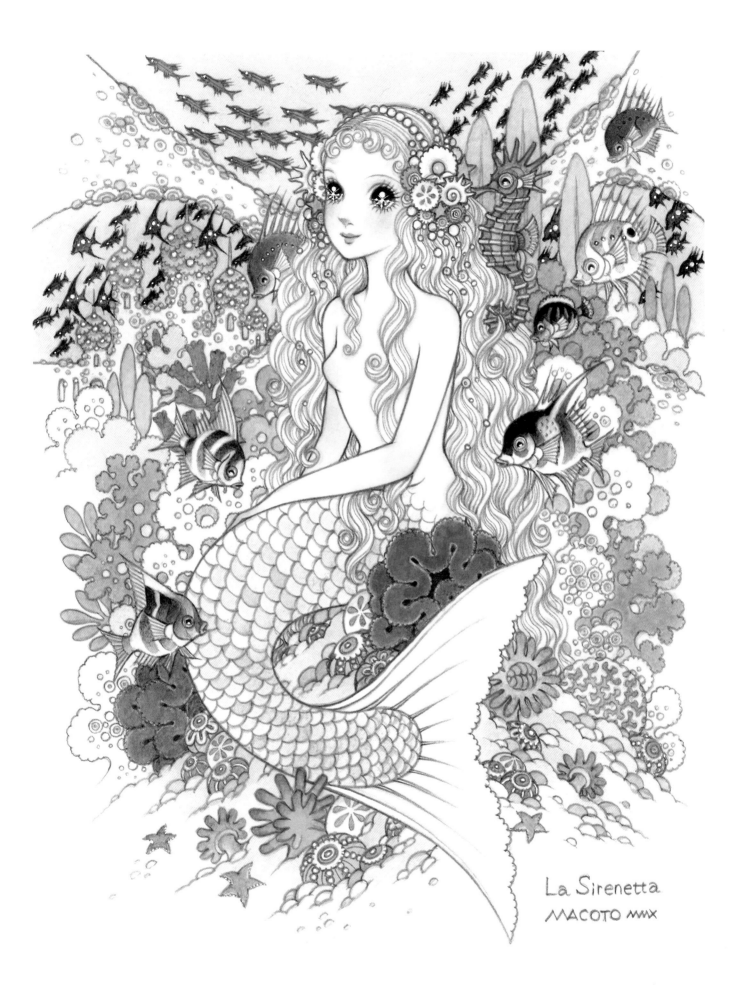

La Sirenetta
MACOTO MMX

ラ・シレネッタ
La Sirenetta
2010年

宝石姫
Les Fées
2002年

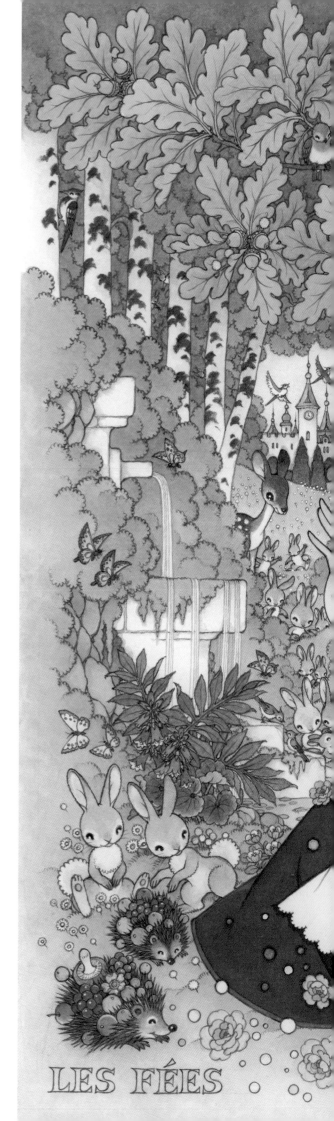

一枚絵で物語を伝える
A Story in a Picture

宝石姫と王子さまのハッピーエンドの場面。主役の二人だけではなく、親切にした老婆姿の仙女も木々の間に小さく描かれ、絵一枚で物語全体を自然に想起させるように工夫されています。森の動物たちは、一匹だけではなくできる限りペアで登場。動物はまつげの長さでオスとメスを描き分けたり、はりねずみの針に森の果実がくっついていたり。花も動物もみなひとしい命であり、それぞれが幸せであるようにという祈りが込められた、愛と平和に満ちた真琴アートの世界＝マコトピアが描かれています。

The story unfolds around a princess of jewels, a prince, and a happy ending. The artist's clever inclusion of a fairy disguised as a fairy disguised as an old woman depicted in miniature form among the trees spurs us to recall the entire story with a single drawing. The forest creatures appear not alone, but in pairs. The length of their eyelashes distinguishes males from females, and fruits and nuts are playful skewered on the spines of hedgehogs. The work depicts "Macotopia," Macoto's artistic world replete with love and peace, along with hopes for the happiness of all living things, be they flowers or animals.

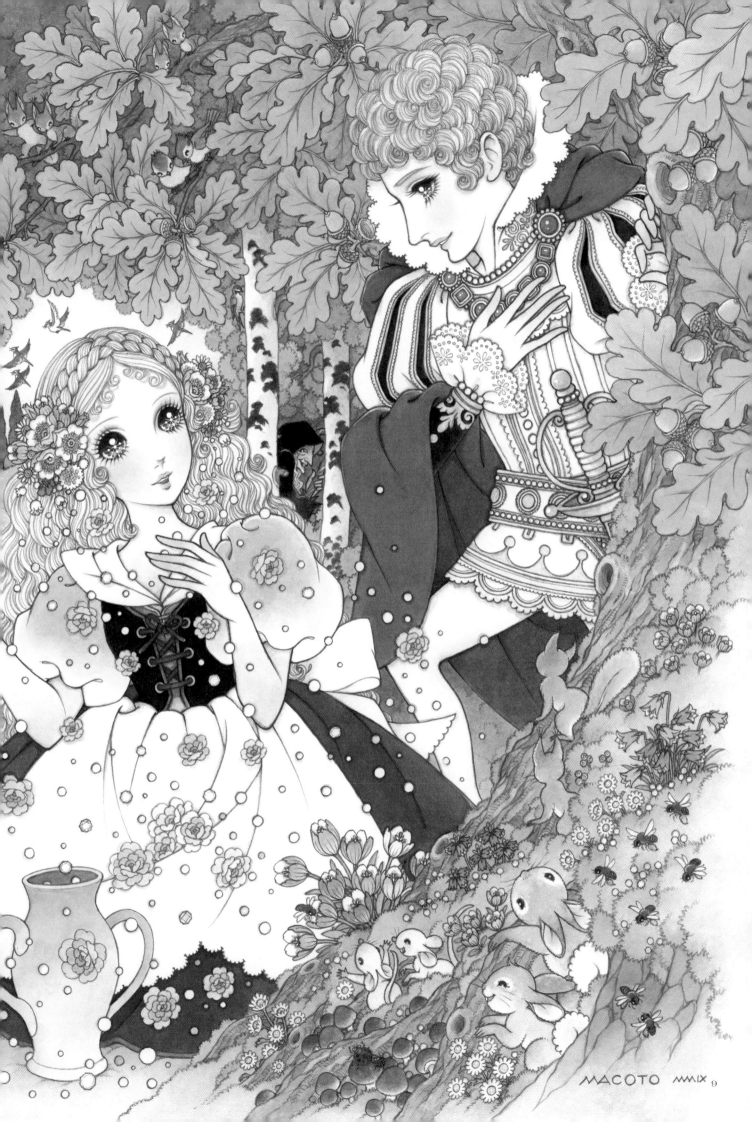

MACOTO MMIX 9

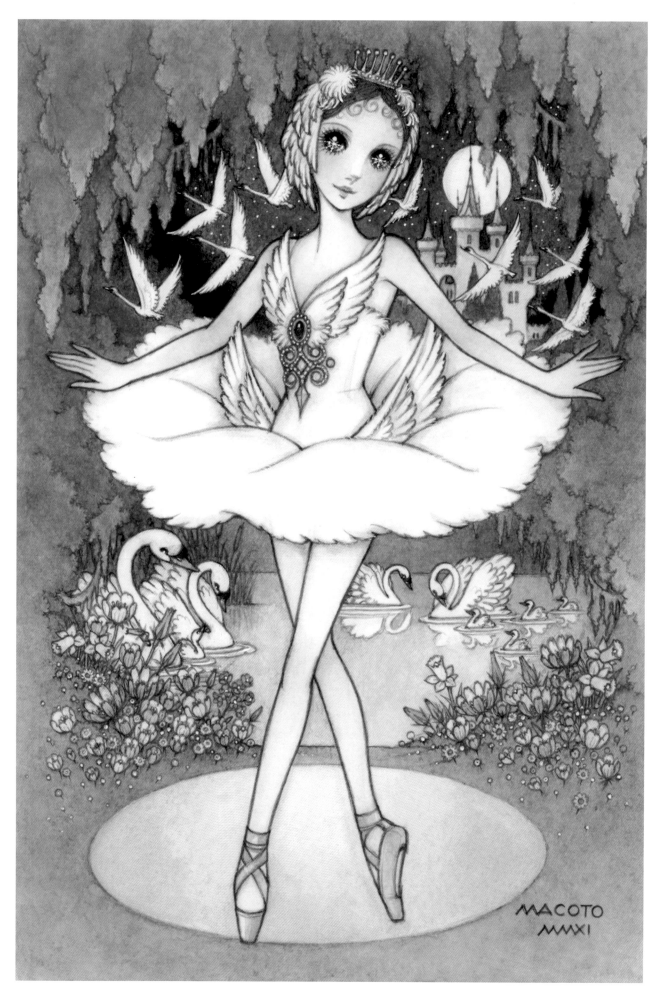

麗しのオデット
Beautiful Odette
2011年

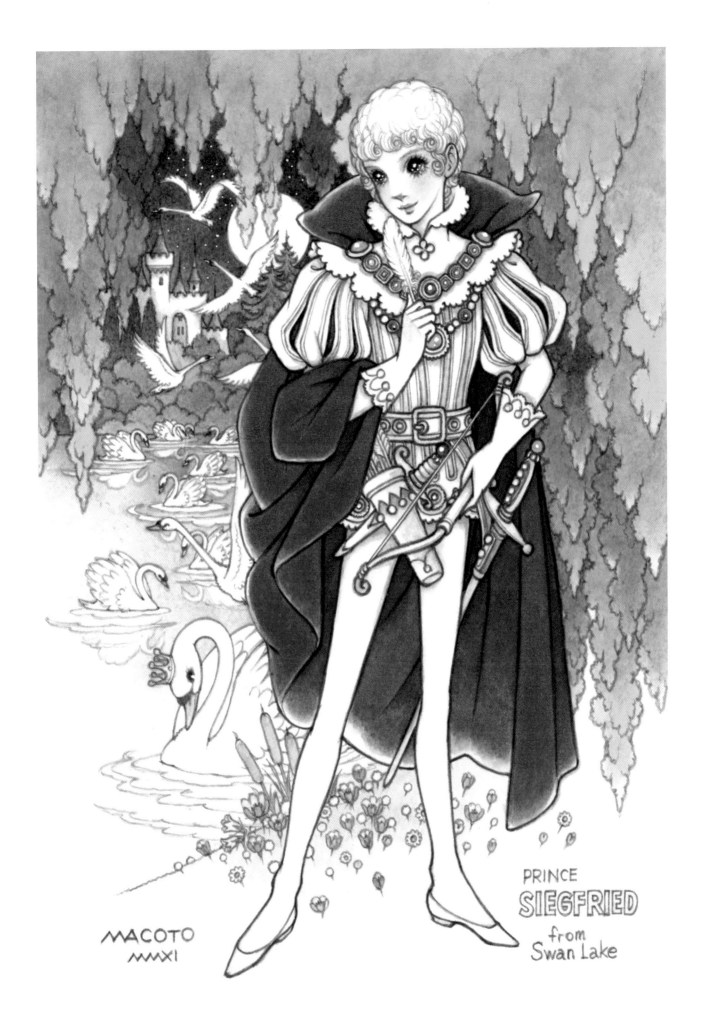

PRINCE
SIEGFRIED
from
Swan Lake

MACOTO
MMXI

王子ジークフリード
Prince Siegfried

2011年

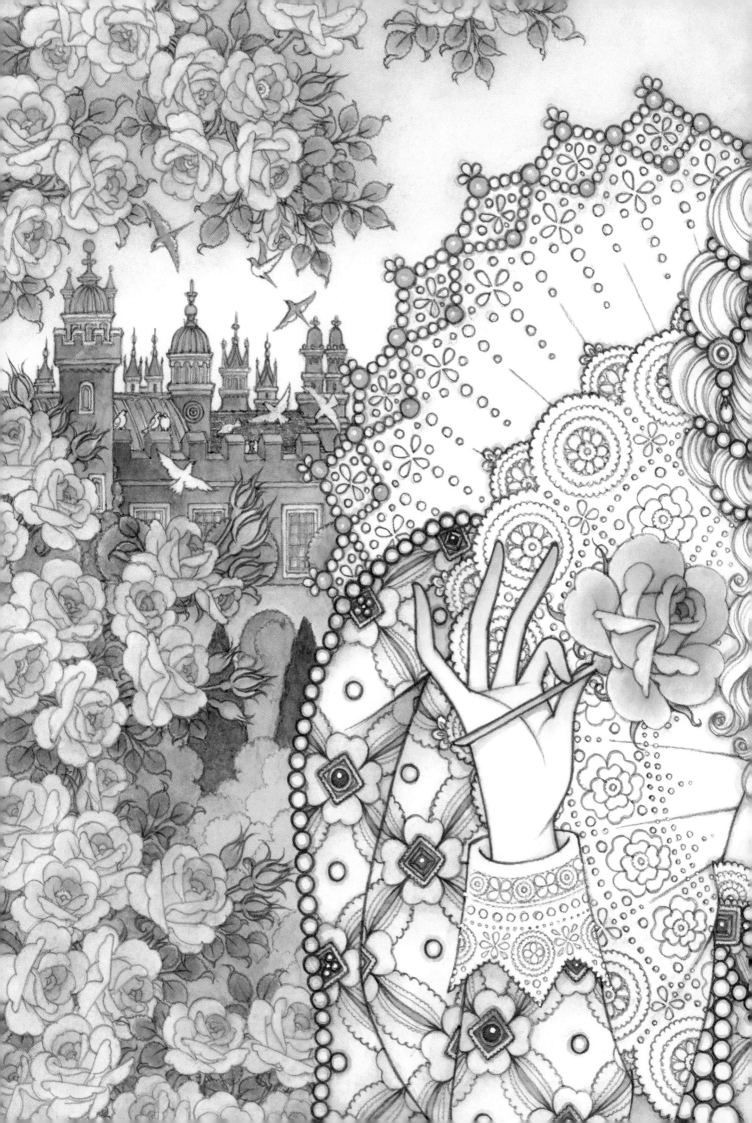

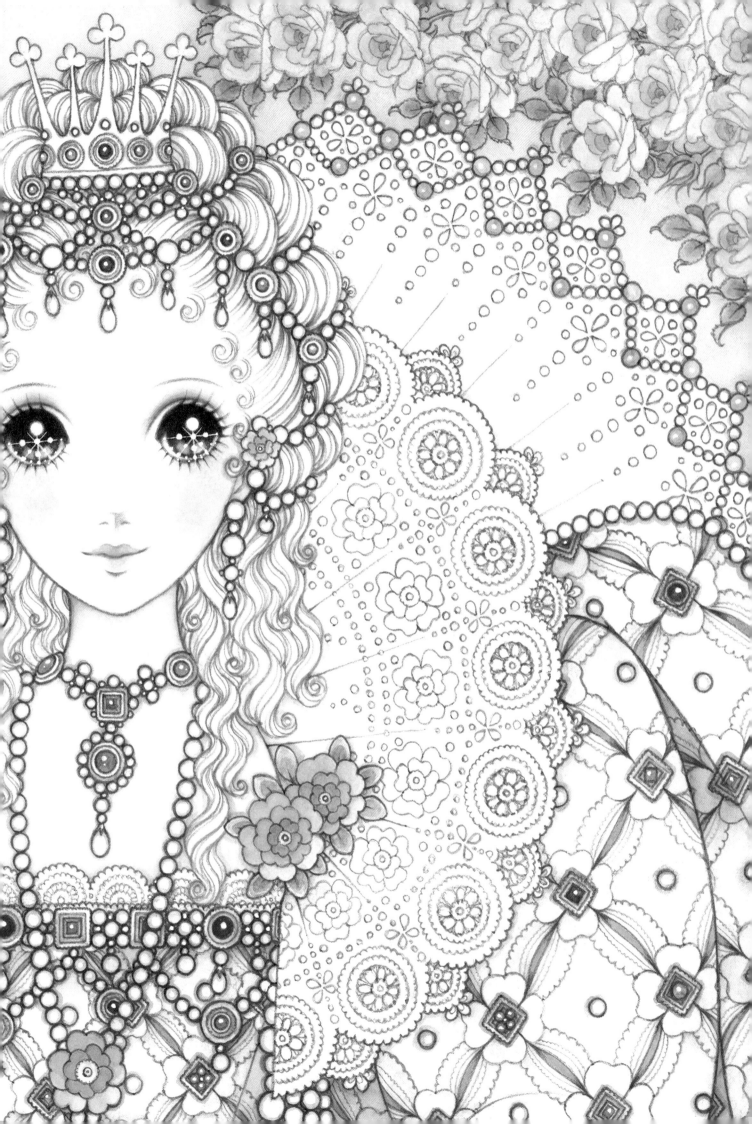

プリンセス・エリザベス
Princess Elizabeth
２００４年

マコトピアのエリザベスＩ世
Elizabeth I of Macotopia

「マークス・ヘラートが描いたエリザベスＩ世の肖像画から着想を得ました。レースの豪華絢爛さを引き立てるため、実際の絵に使われていた赤は使いませんでした。その代わりに顔の周りにピンクのバラを描いて華やかさを出したんですよ。名画からインスピレーションを受けたものでも、どこまで自分の表現で描けるかを常に考えています」
背景のバラに囲まれたお城もイングランド風。白いドレスの陰影にはオリーブグリーンが用いられ、まぶたや背景のグリーンとも調和し、マコトピアらしい気品のある色彩となっています。

"I gleaned the idea for Elizabeth I of Macotopia after seeing Marcus Gheeraerts' portrait of the Tudor queen. However, to enhance the magnificence of the lace, I replaced the crimson from the original work with pretty pink roses around the face. While garnering inspiration from masterpieces, I am always thinking about the extent to which I can add my own personal expression."
Even the castle set against a backdrop of roses reminds us of England. The white dress with the choice of olive green for shadowing harmonize with her eyeshadow and background greenery to produce an elegant combination of Macotopian colors.

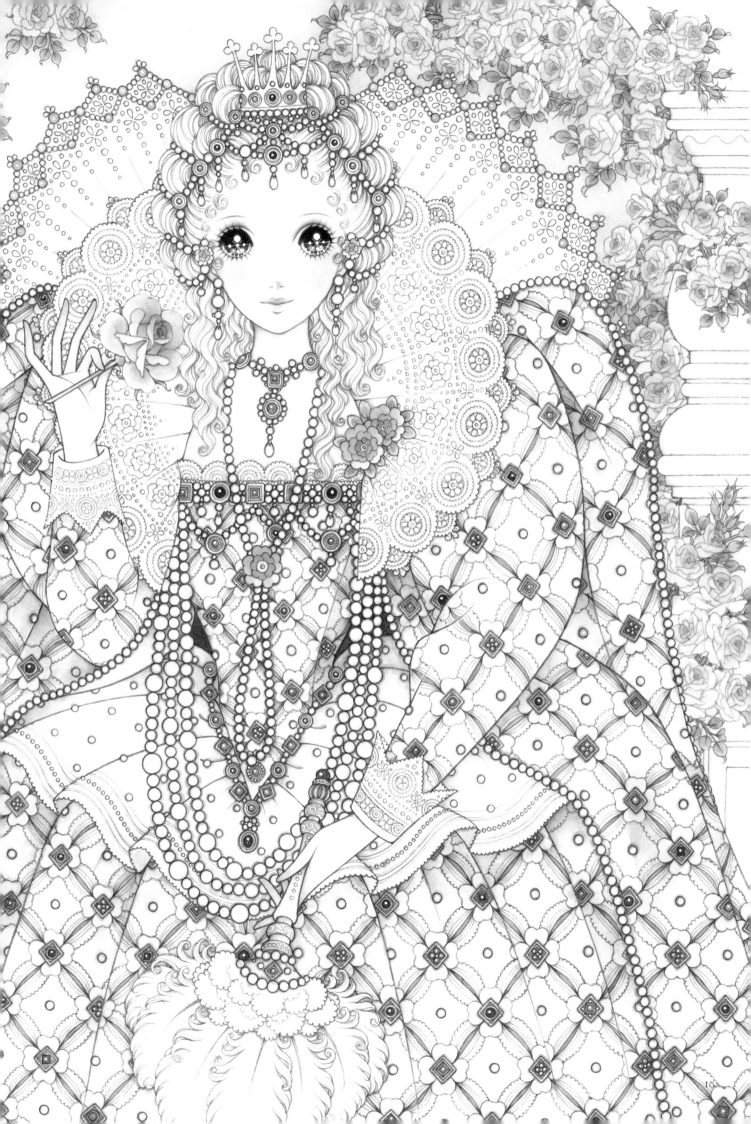

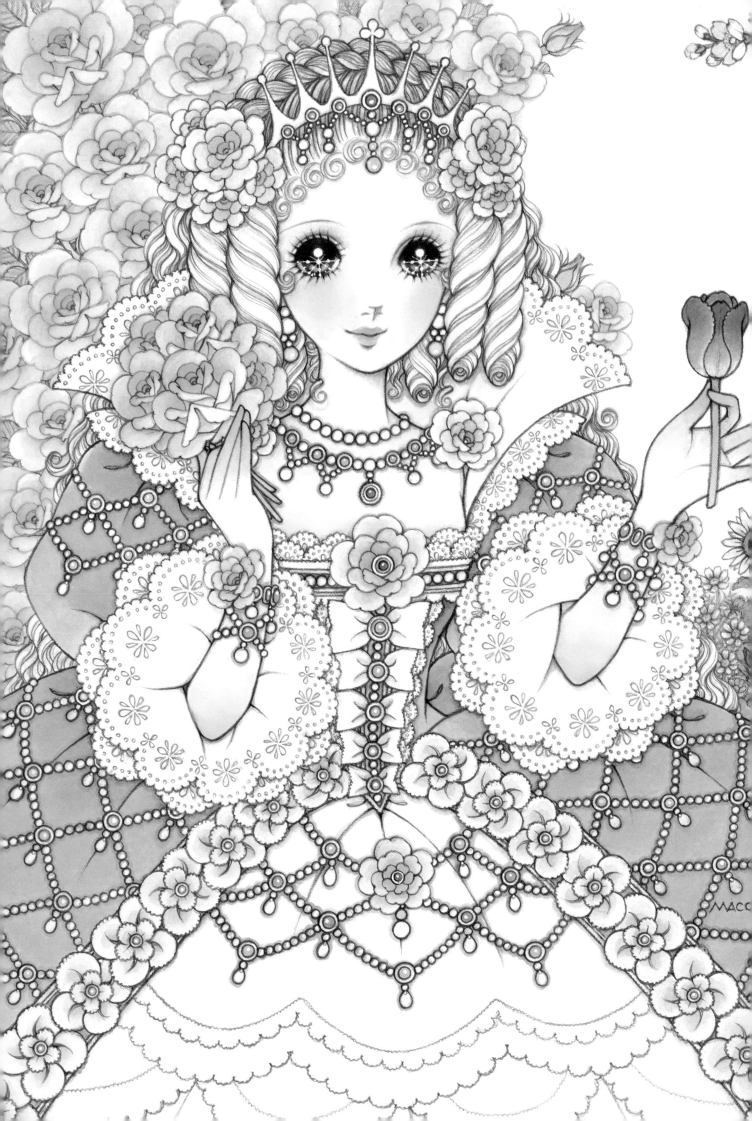

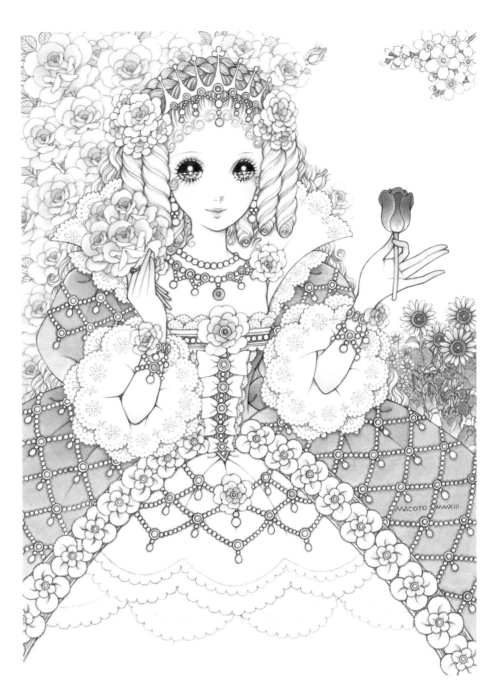

佐倉フラワーフェスタ 2013
Flower Festival in Sakura City 2013
2013年

佐倉フラワーフェスタ　Sakura City Flower Festival

千葉県佐倉市に60年近くアトリエを構えていることから、「佐倉フラワーフェスタ」のポスターを毎年描いてきました。美しく多様な花のモチーフがふんだんに用いられているのはもちろんですが、他の年の絵では花々の中に動物、とくに佐倉を通る京成線をイメージし上野動物園の名物であるパンダや妖精、ともに暮らしている犬や猫も忍ばせていたりします。

As Macoto maintained an art studio in Sakura City (Chiba Prefecture) for almost 60 years, he always created the poster for the city's annual flower festival. The illustration is always abundant with a diverse array of flower motifs, and in some years, supplemented by animals, including the pandas identified with Ueno Zoo, a landmark on the Keisei Train line which ran through Sakura, as well as sprites and the dogs and cats who shared his home.

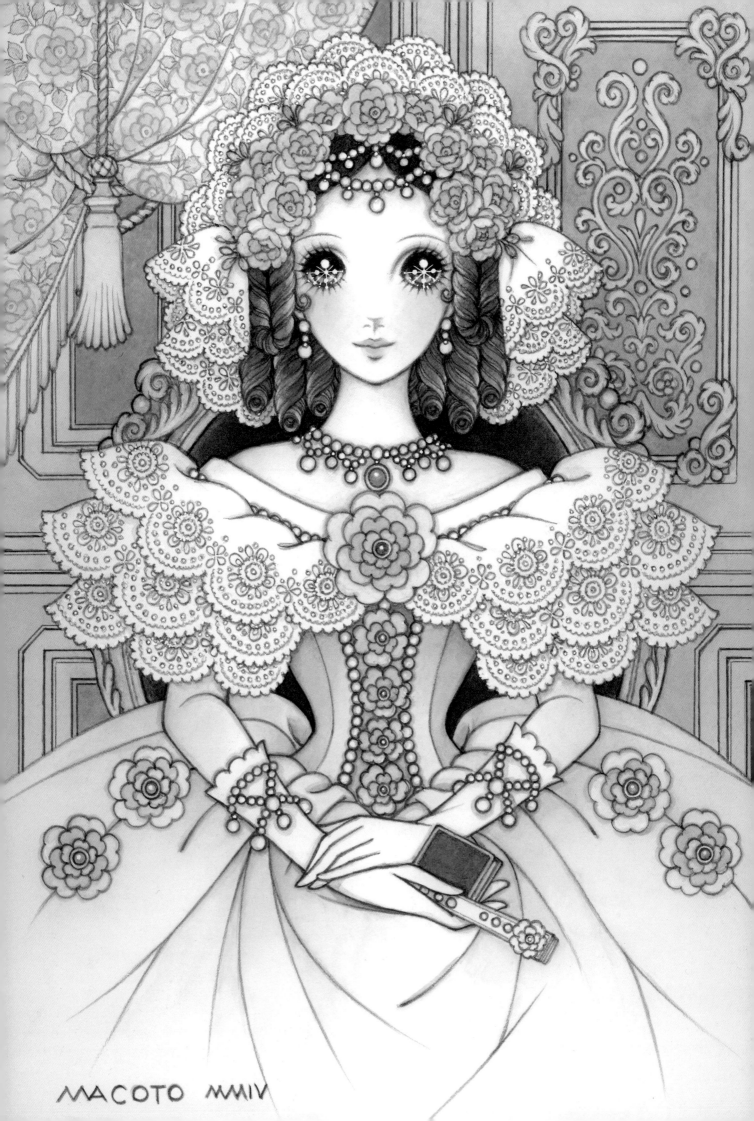

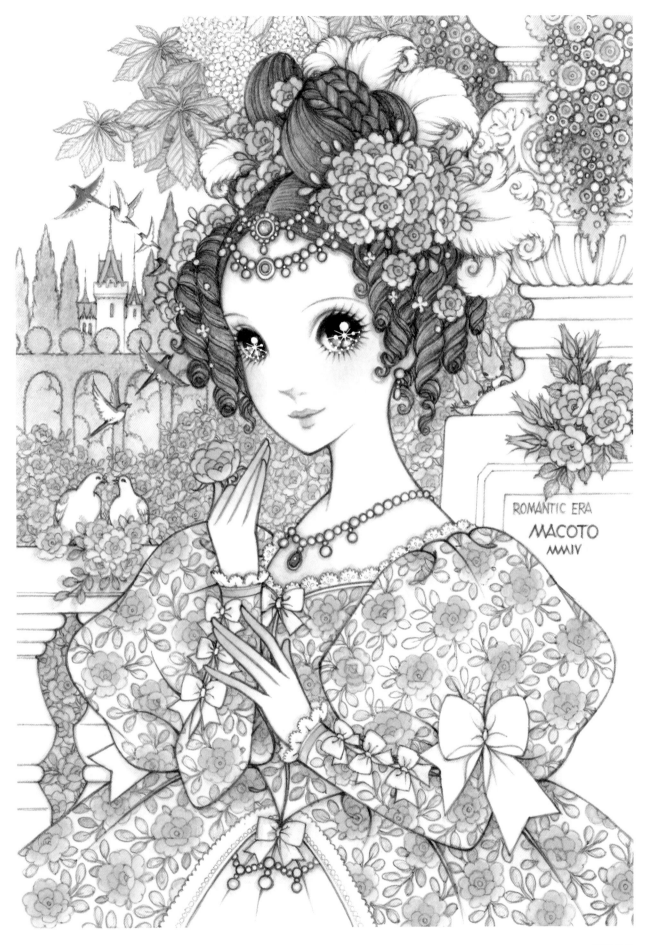

ROMANTIC ERA
MACOTO
MMIV

蔷薇浪漫
Rose Romance

2004年

初めての舞踏会
The First Ball

2004年

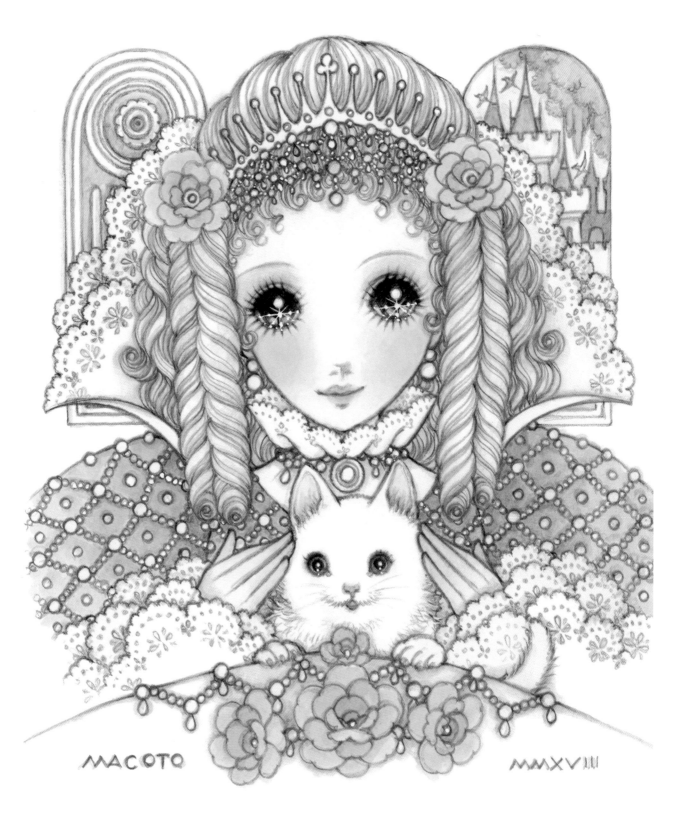

プリンセス・キャット
Princess Cat
2018年

「ブルータス」no.489 表紙
Cover painting for *BRUTUS*
2001年

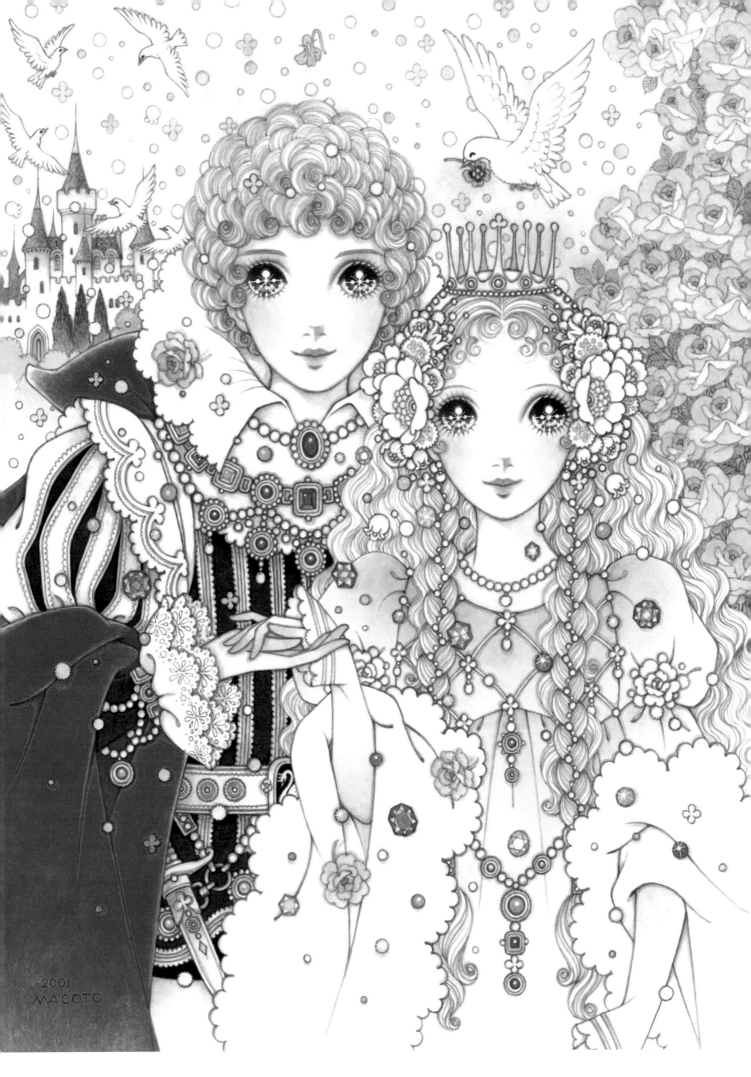

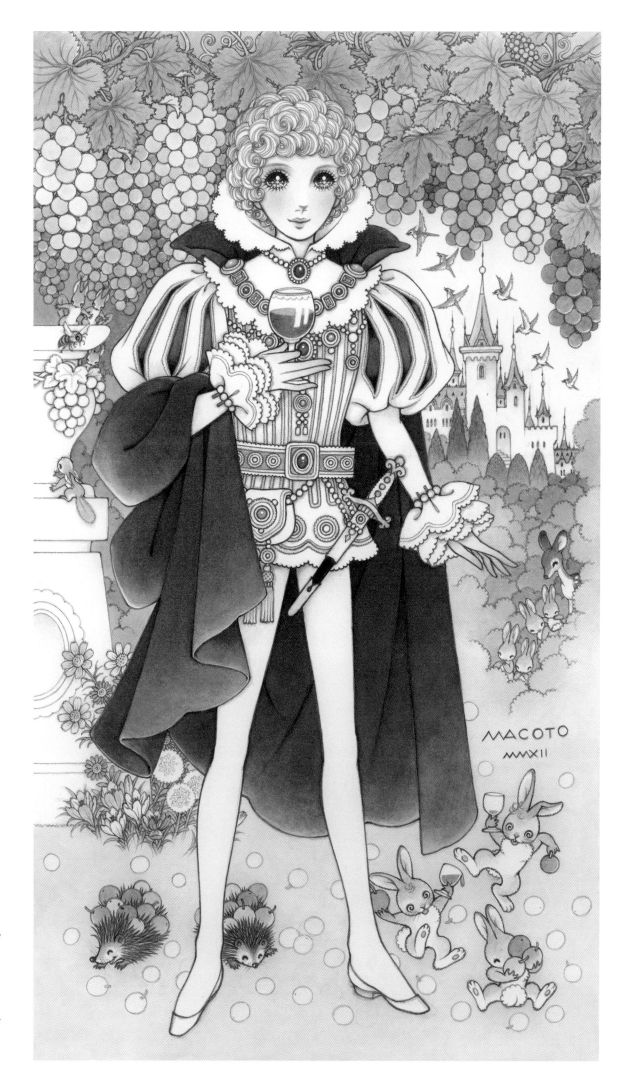

葡萄の国の
プリンス
Prince of
Grape Country

P.23:
林檎の国の
プリンセス
Princess of
Apple Country

2012年

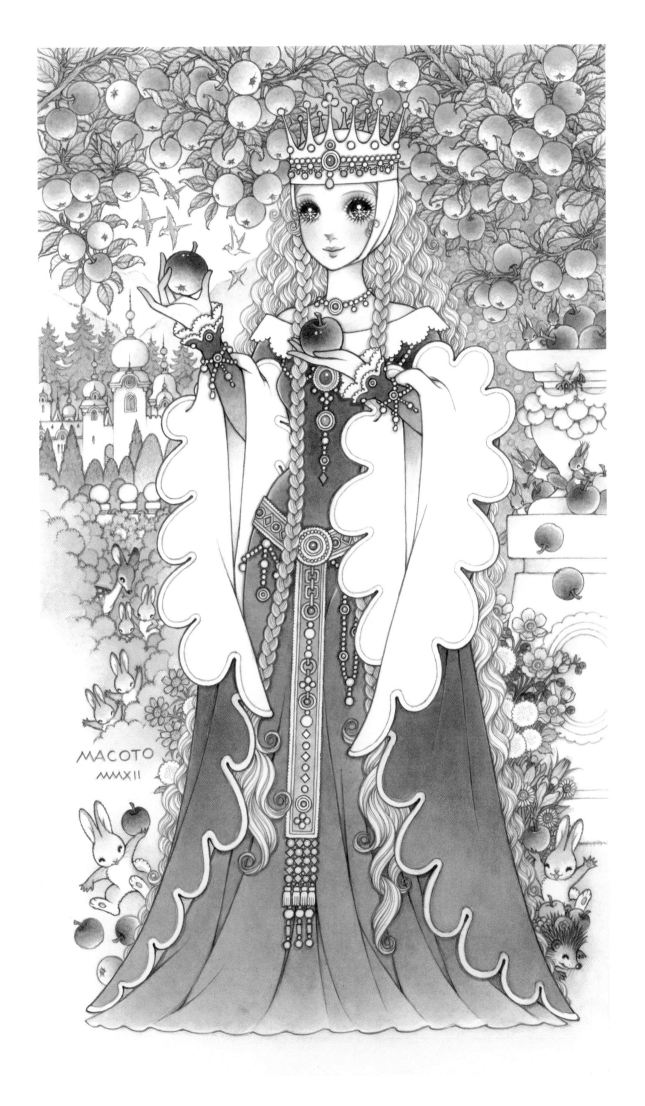

MACOTO
MMXII

23

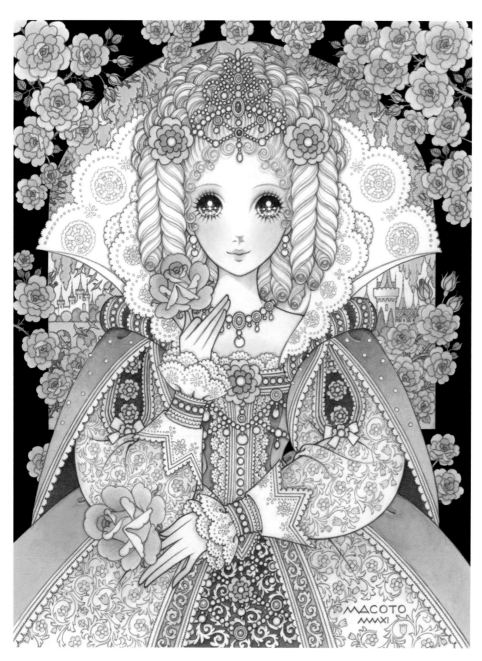

プリンセス・ローズ
Princess Rose
2011年

あこがれのお姫さま　Princesses of Dreams

贅沢にあしらわれた美しいレースや愛らしいリボン、刺繍やビロードの布地の細やかな模様、宝石や真珠のきらびやかな飾りのドレス、髪はきれいに巻かれ、大きなティアラに首飾り、時に扇子なども手にしている美しいお姫さまたち。そこには少女の夢とあこがれがつまっています。舞台美術のように描き込まれた背景には、満開のピンクのローズとかわいい動物たちのいる庭園や宮殿が描かれ、そのお姫さまがどのあたりの時代の国で、どんな暮らしをしているのかも伝えています。「マリー・アントワネットが見たら悔しがるような、すてきなドレスを描きたいと心がけています」と語ります。

Beautiful princesses are bedecked in luxurious lace and charming ribbons, along with embroidery and fabric done with intricate designs. Their dazzling dresses are embellished with jewels and pearls, and their beautifully coiled hair accommodates large tiaras; the effect crowned by chokers at their necks and the occasional fan held in a hand. Everything a young girl dreams of and longs for is encapsulated by these drawings. Each backdrop supporting the princesses gives the feeling of a set design, with both the gardens featuring blooming pink roses and adorable animals and the palaces revealing the era and country in which the princesses reside, as well as their lifestyle.
"I always endeavor to draw such a beautiful dress that even Marie Antoinette, upon seeing it, would be filled with jealousy." comments Macoto.

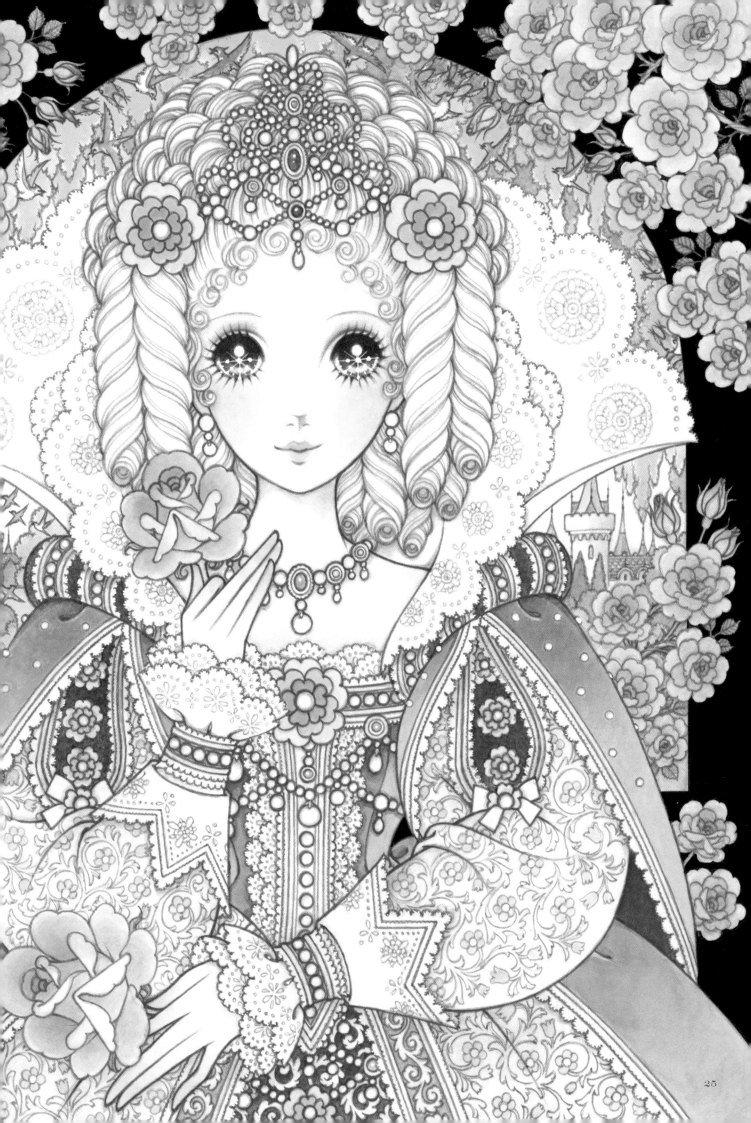

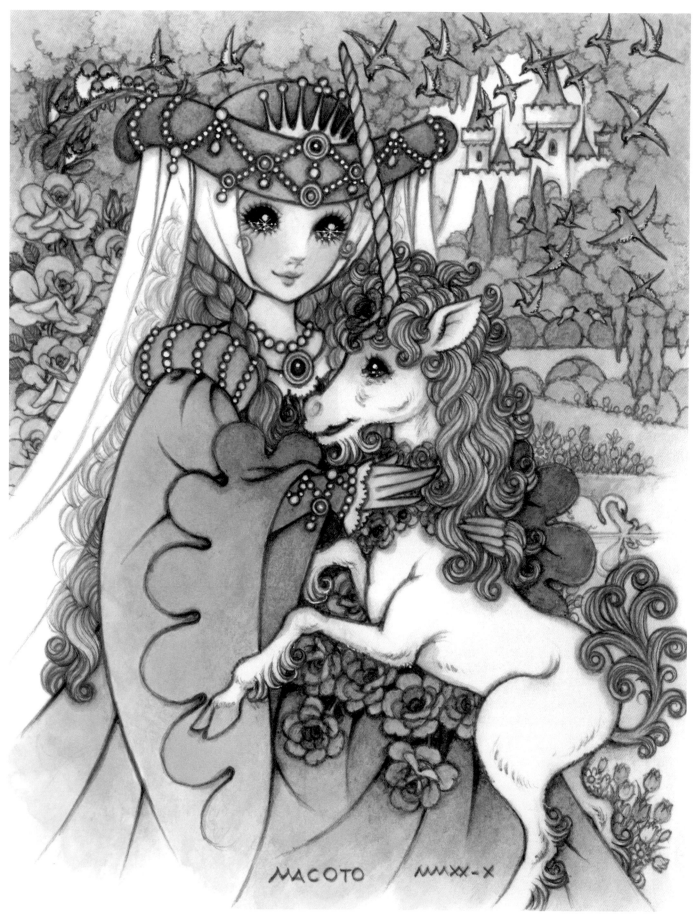

ユニコーンと姫君
Unicorn and Princess
2020年

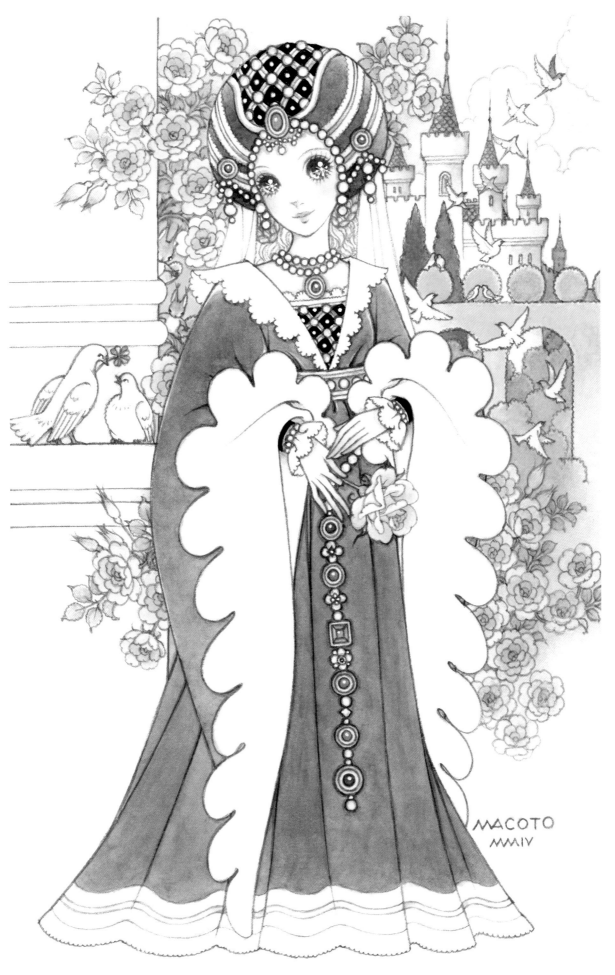

プリンセス -愛の詩-
The Princess - A Poem of Love

2004年

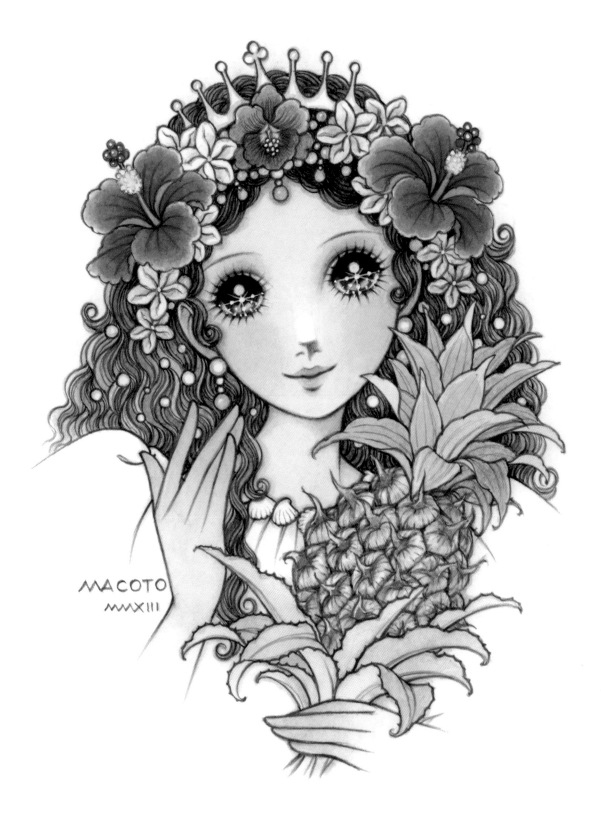

パイナップル・プリンセス
Pineapple Princess
2013年

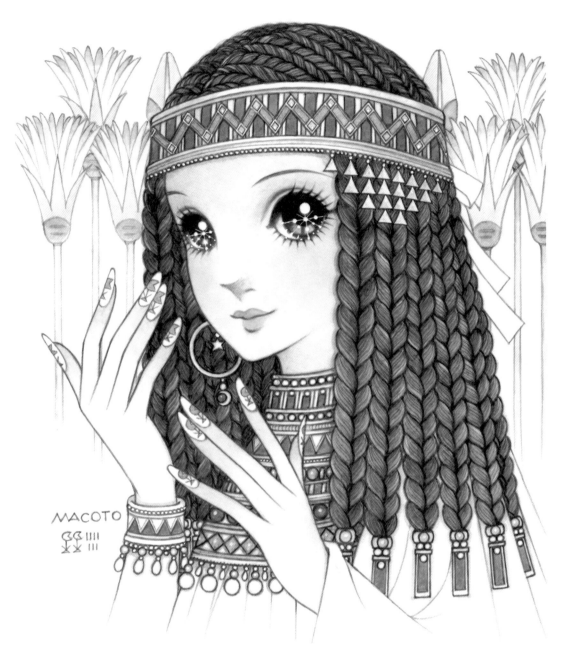

ナイルの花

Flower of the Nile

2007年

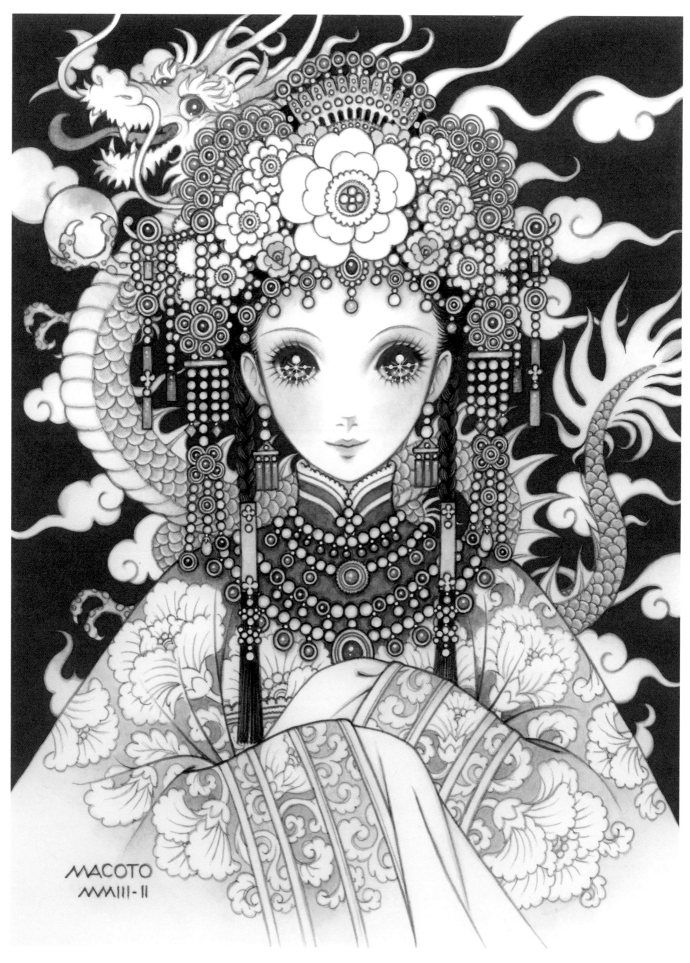

翡翠姫 〜龍〜
Jade Princess - Dragon
2003年

さくら姫
Princess Sakura
2014年

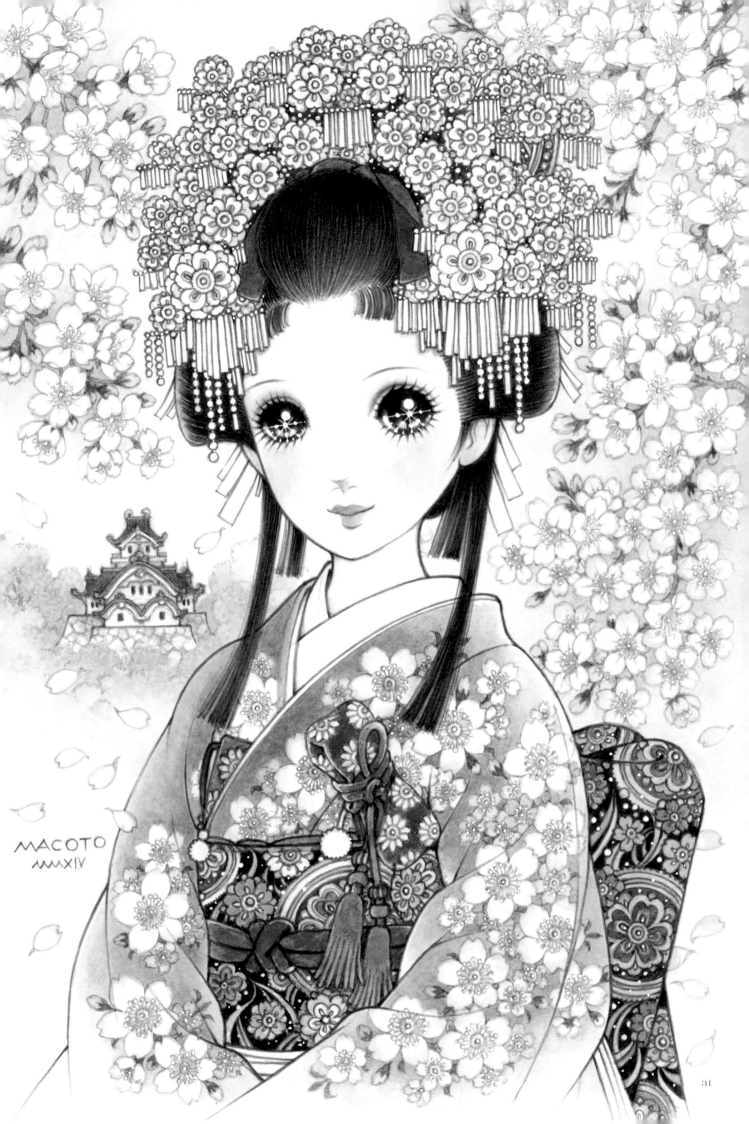

MACOTO
MMXIV

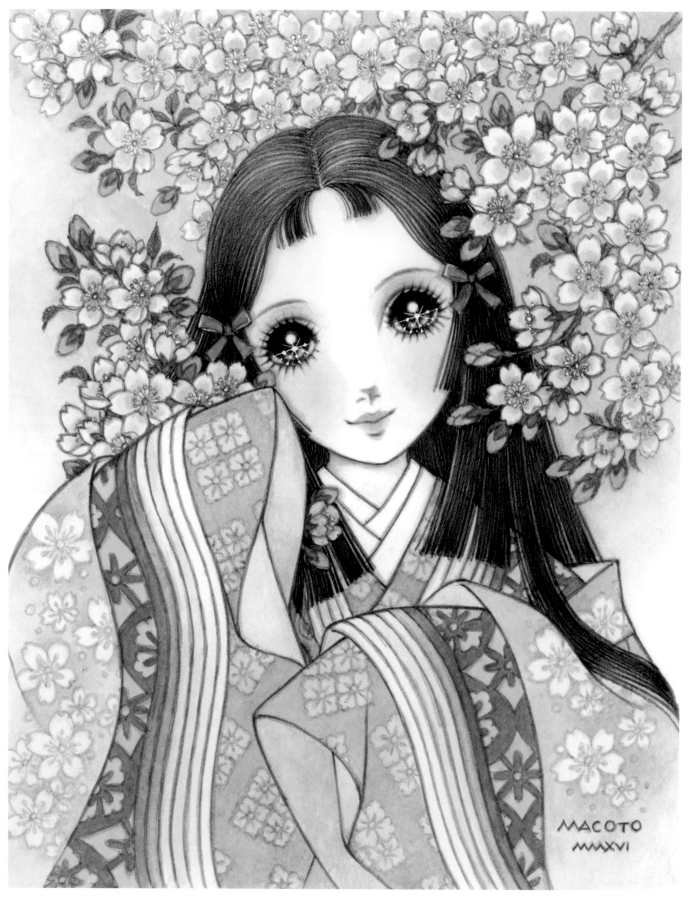

さくらの春
Cherry Blossom Spring
2016年

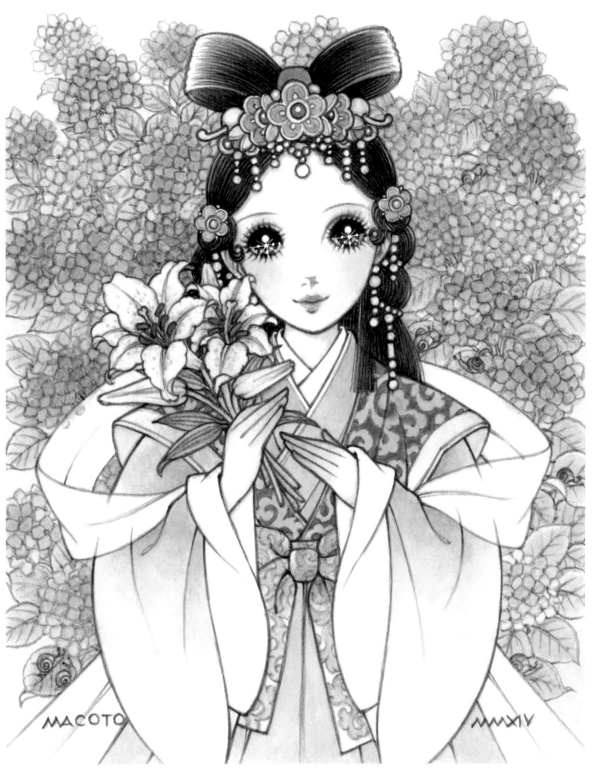

六月の花
June Blossoms
2014年

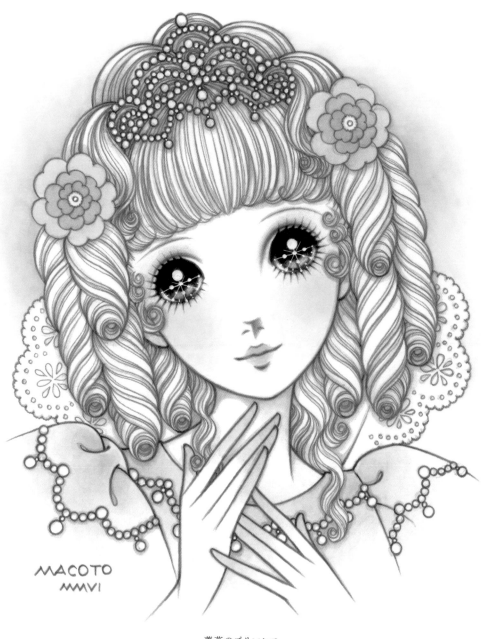

薔薇のプリンセス
Princess of Roses
2006年

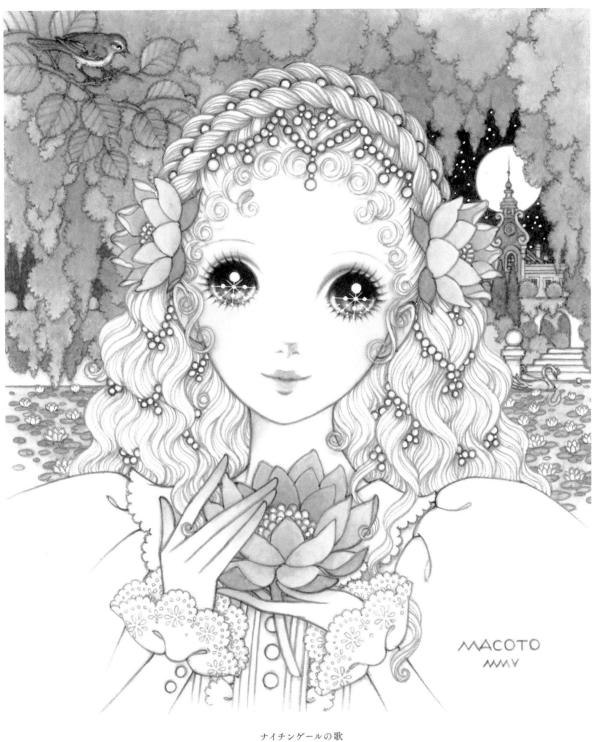

ナイチンゲールの歌
The Nightingale's Song
2005年

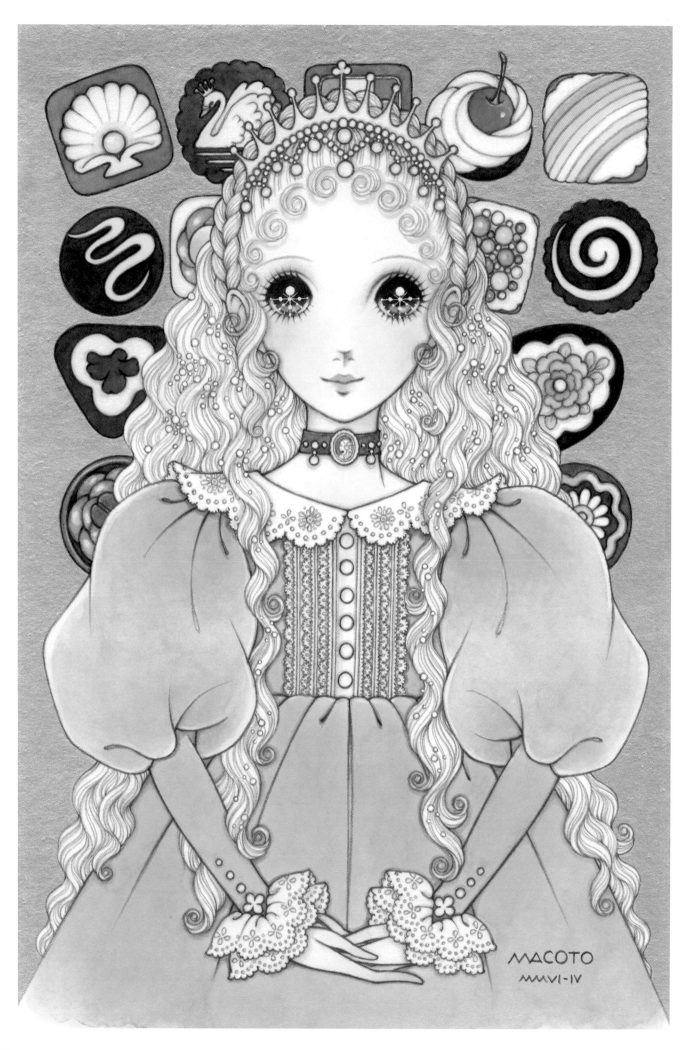

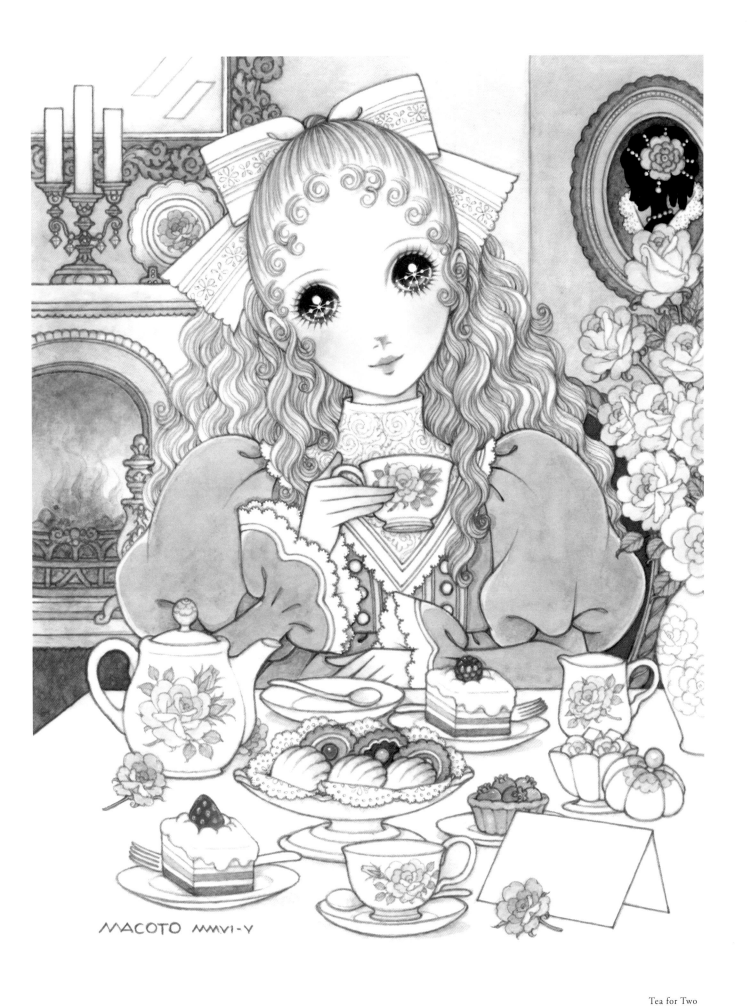

MACOTO MMVI-Y

Tea for Two
2006年

ショコラ・ファンタジー
Chocolate Fantasy
2006年

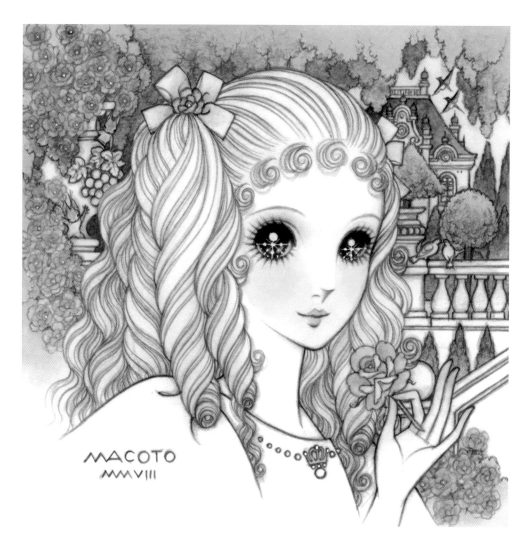

プティット・メゾン
Petite Maison
2008年

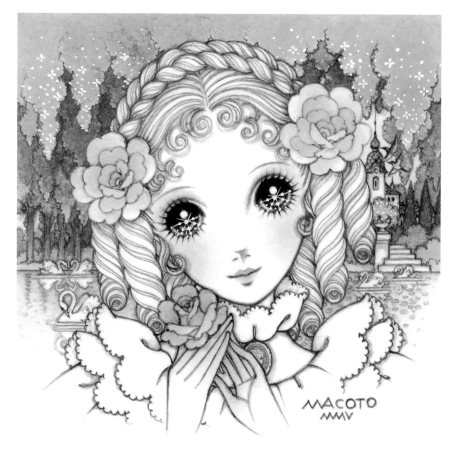

プリンセスの夢
A Princess's Dream
2005年

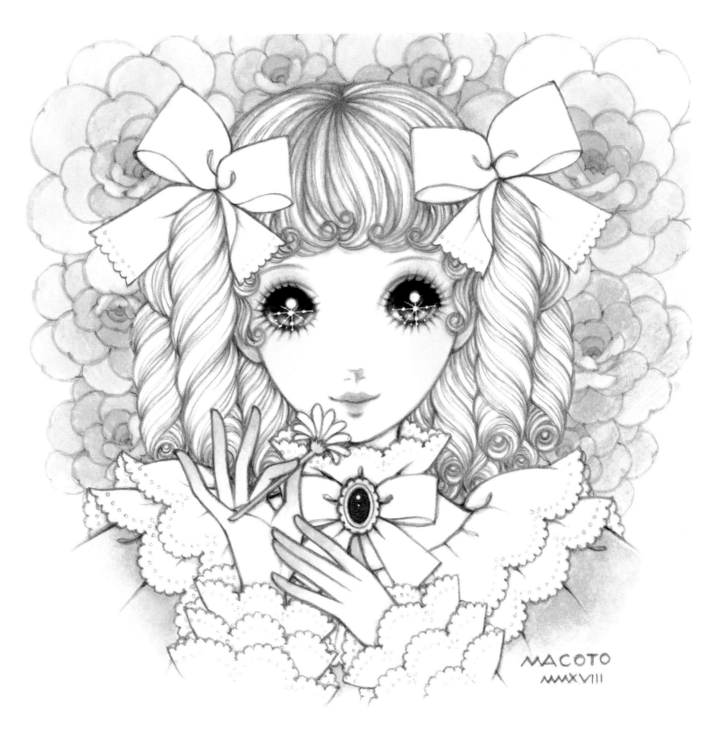

花占いの夢

Flower Fortune Telling Dream

2018年

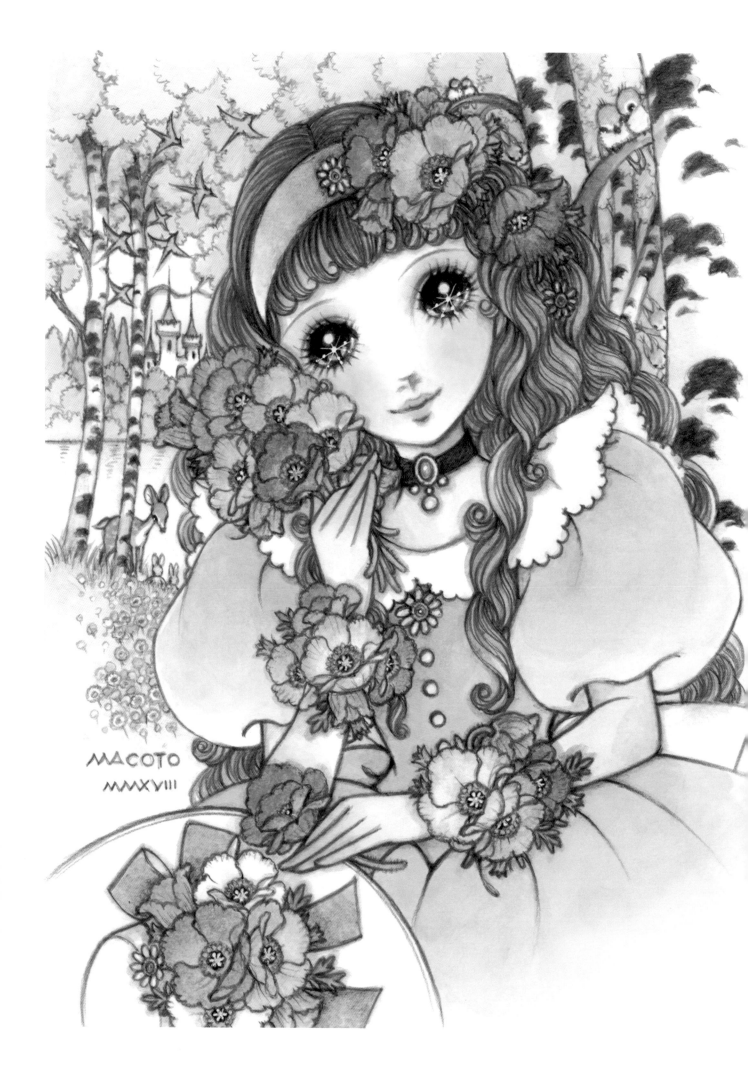

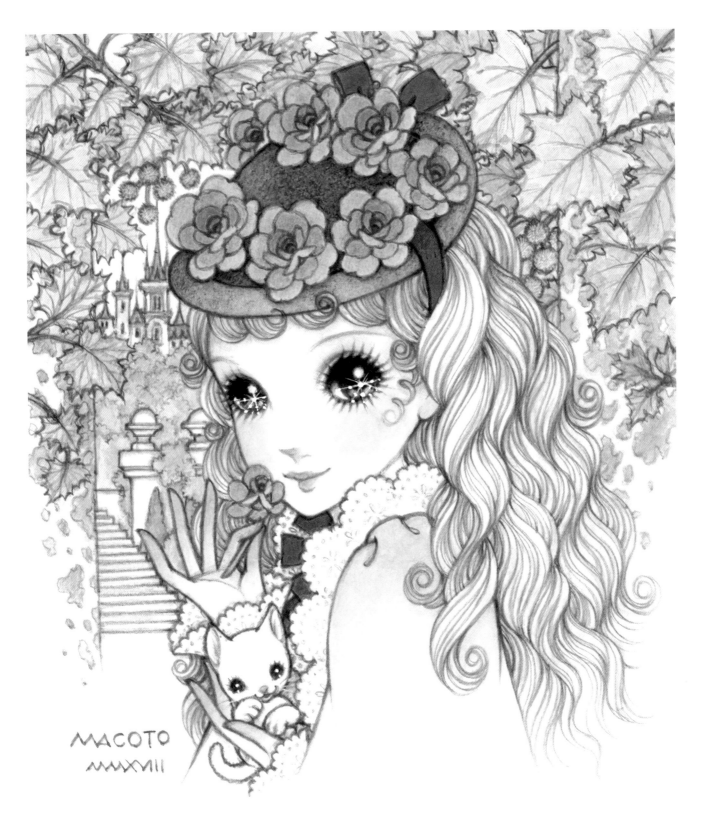

ホワイト・キトゥン
White Kitten
2018年

湖畔のマドモアゼル
Mademoiselle by the Lake
2018年

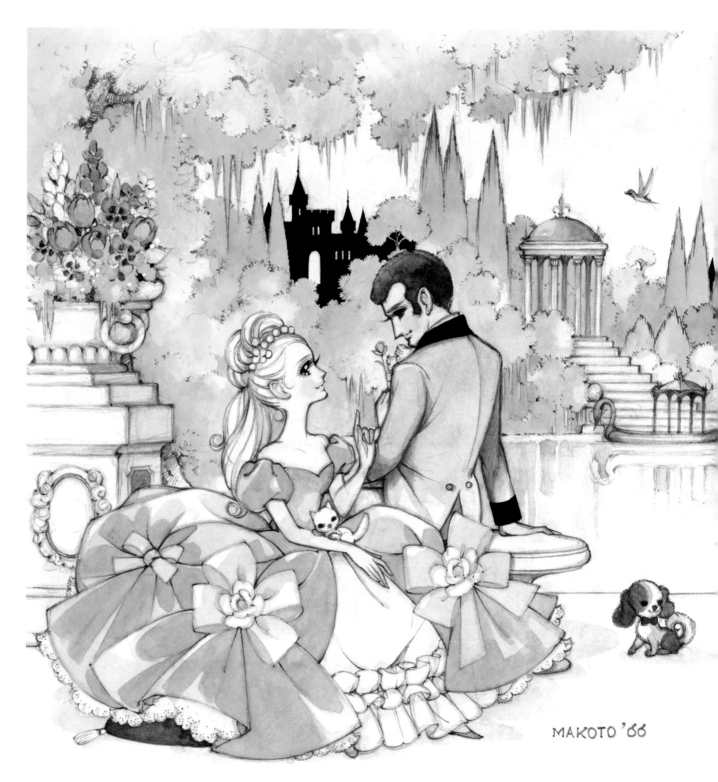

デラックス図解
宮殿の中はこうなっています「宮殿の中の庭園は」
Deluxe Illustration　Palace Scenes – Inner Garden

1966年

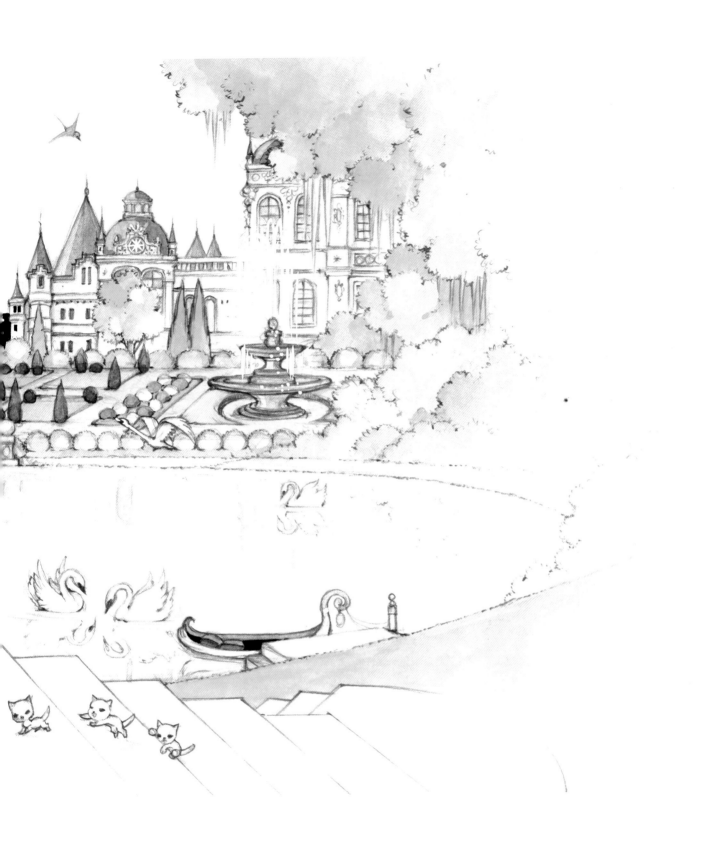

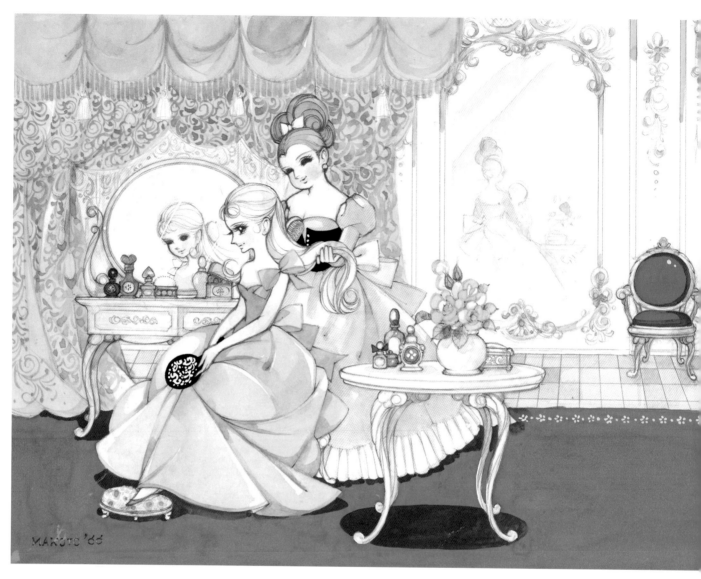

デラックス図解
宮殿の中はこうなっています「王女さまのおけしょう室」
Deluxe Illustration Palace Scenes – A Princess's Room

1966年

デラックス図解
宮殿の中はこうなっています「とてもひろい舞踏場」
Deluxe Illustration Palace Scenes – A Spacious Ballroom

1966年

MAKOTO '6

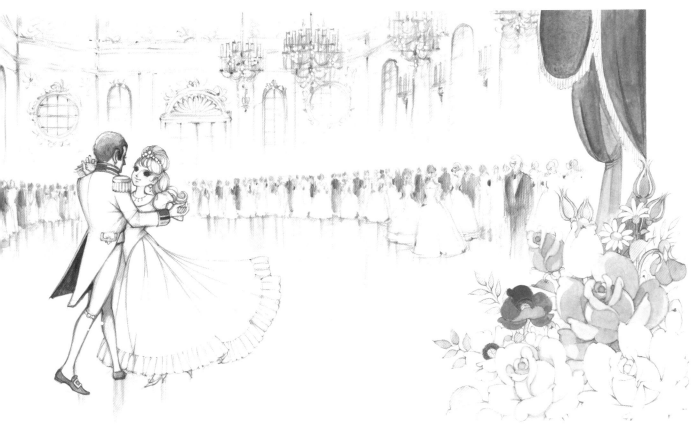

デラックス図解
宮殿の中は
こうなっています
「王女さまのおへや」

Deluxe Illustration
Palace Scenes
– A Princess's Room

1966年

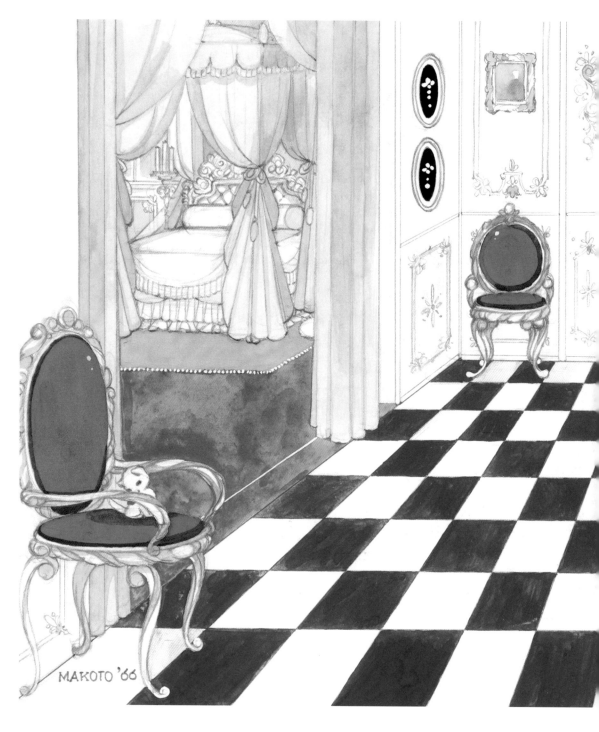

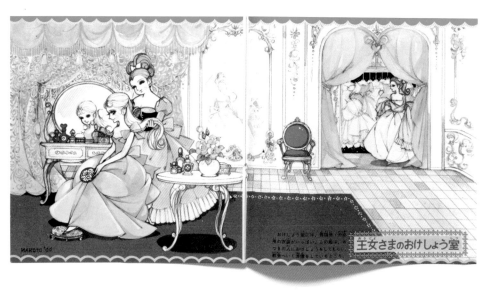

王女さまのおけしょう室

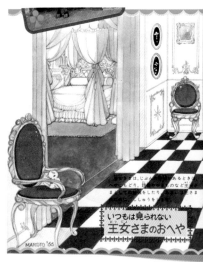

いつもは見られない
王女さまのおへや

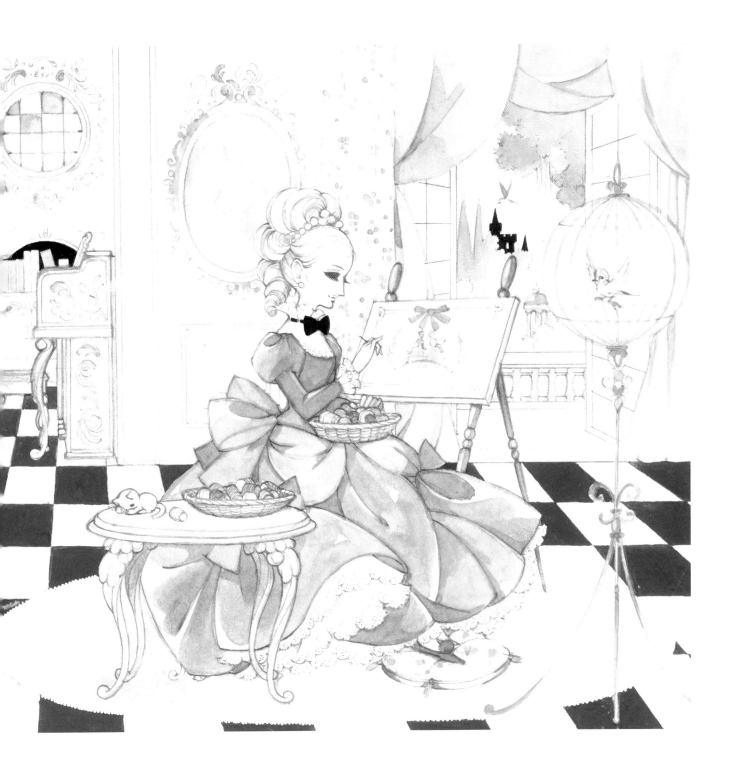

デラックス図解
宮殿の中はこうなっています
Deluxe Illustration: A Scene in the Palace

『週刊少女フレンド』講談社
1966年11月1日号

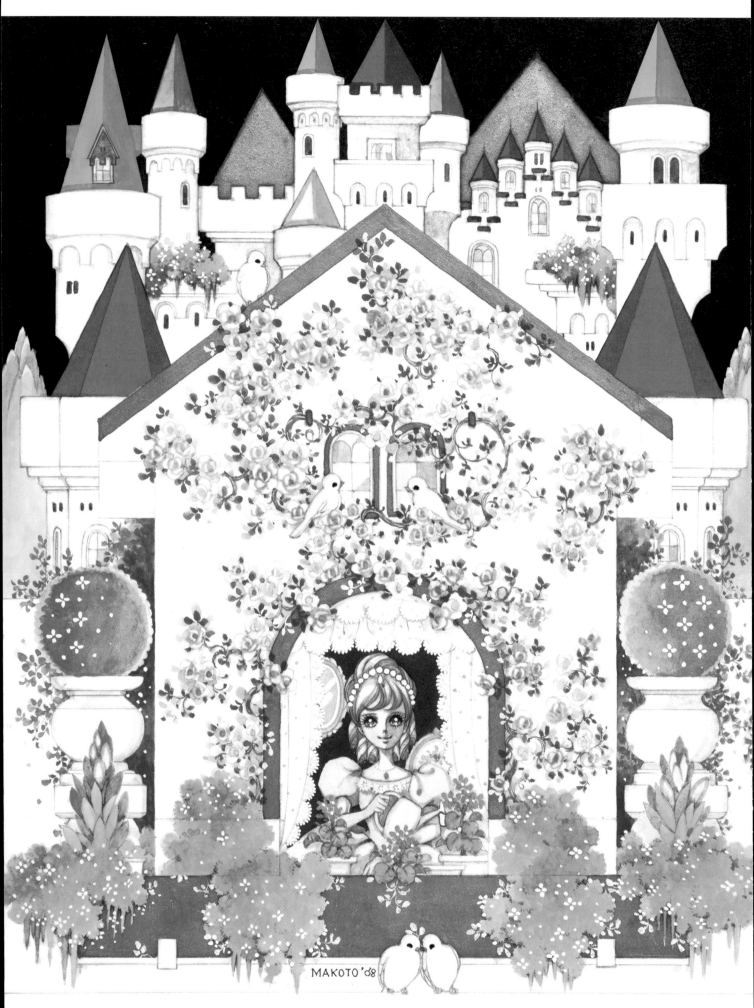

ゆめのお城カレンダー

Dream Castle Calendar

1968年

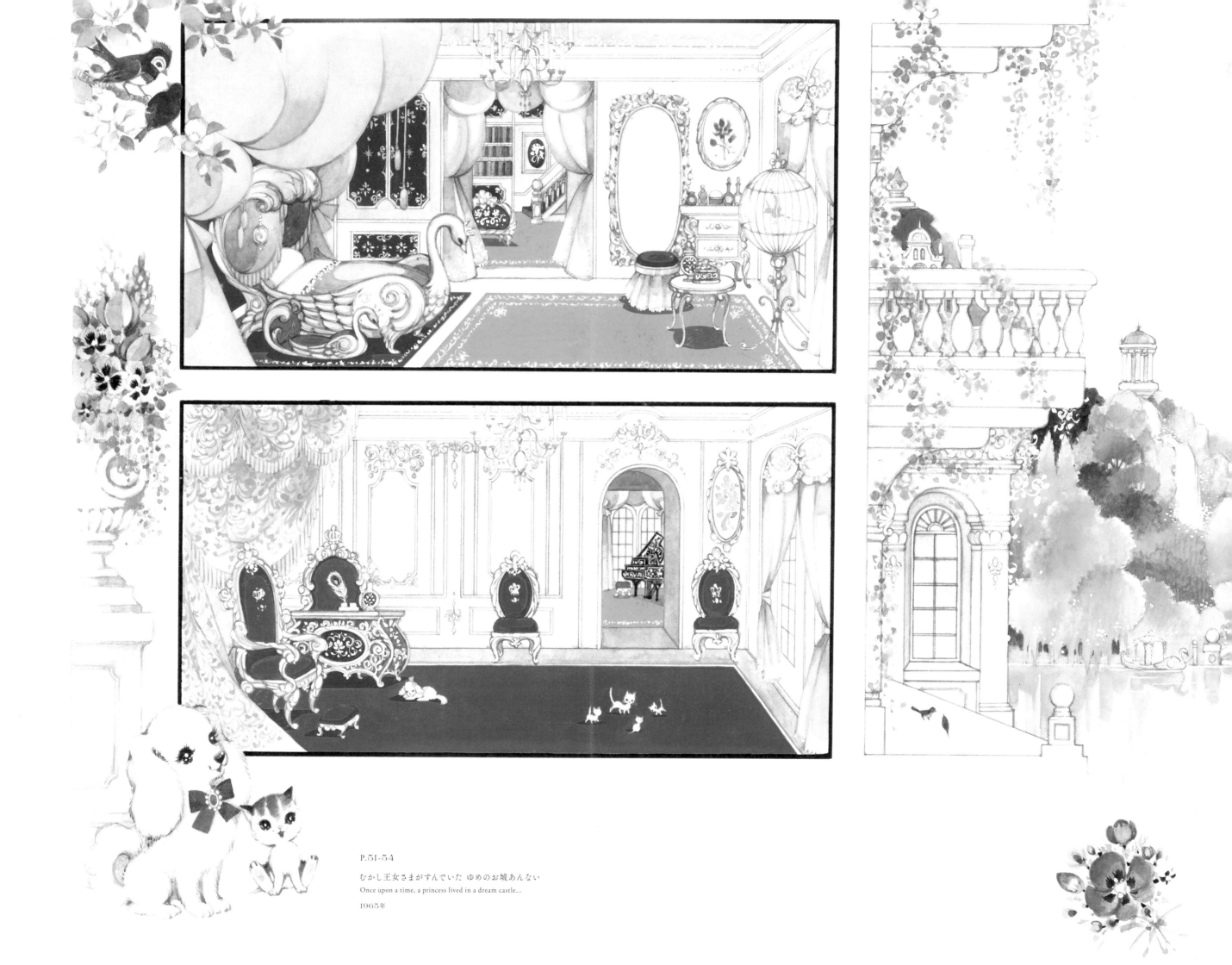

P.51-54

むかし王女さまがすんでいた ゆめのお城あんない
Once upon a time, a princess lived in a dream castle...

1965年

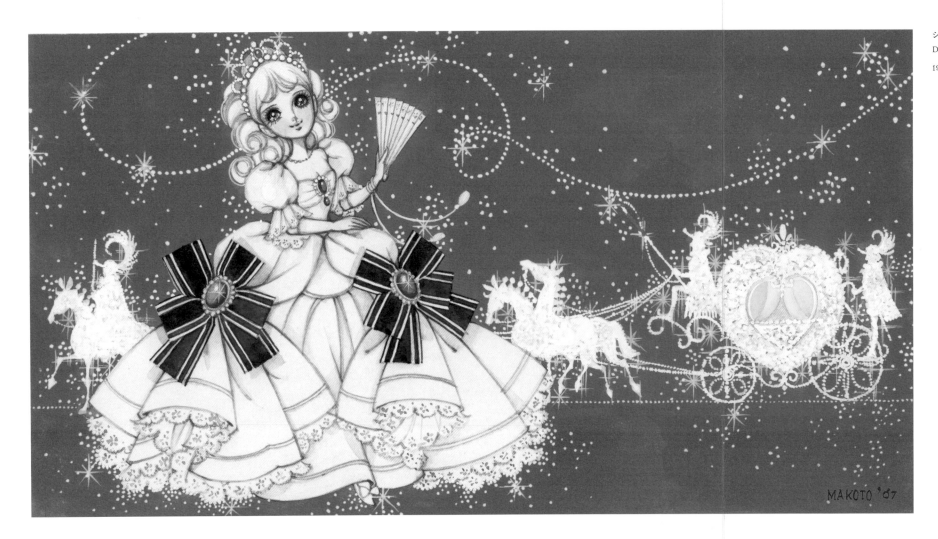

シール「夢の馬車」
Dream Carriage Stickers
1967年

不明
Unknown
1960年頃

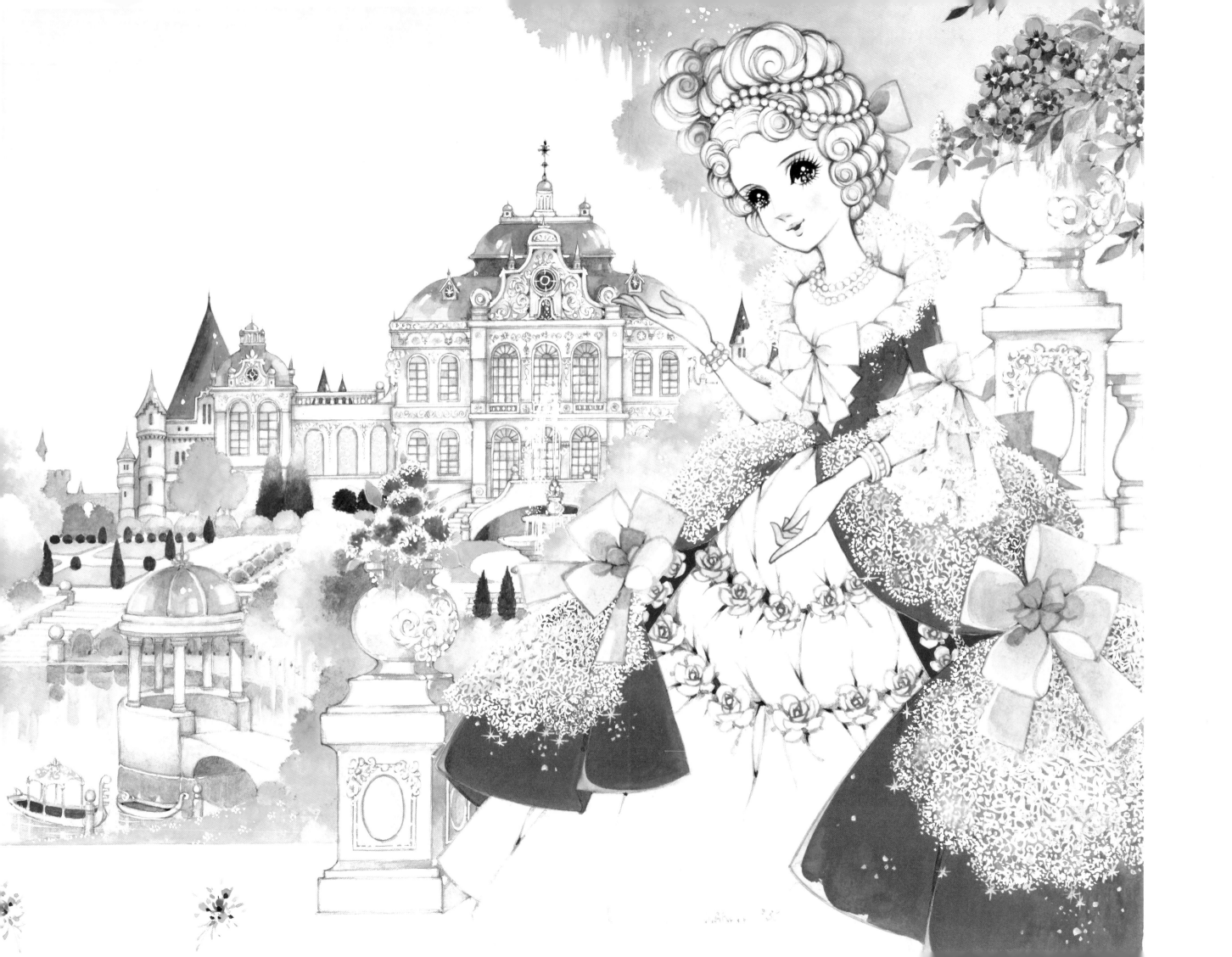

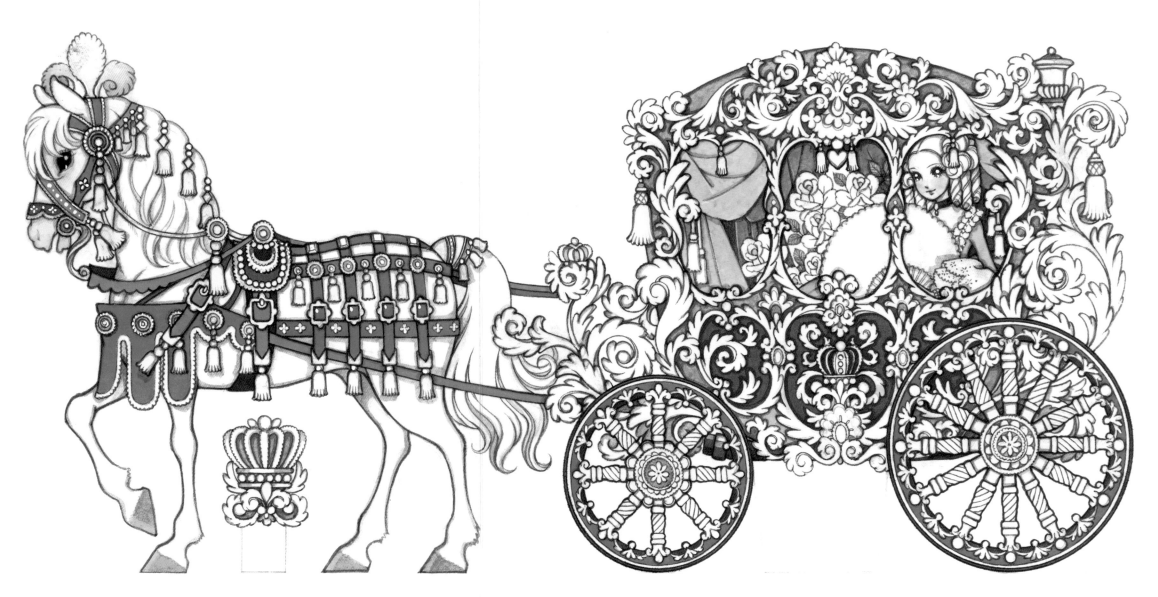

くみたてゆめのばしゃ
Dream Carriage Papercraft
1975年

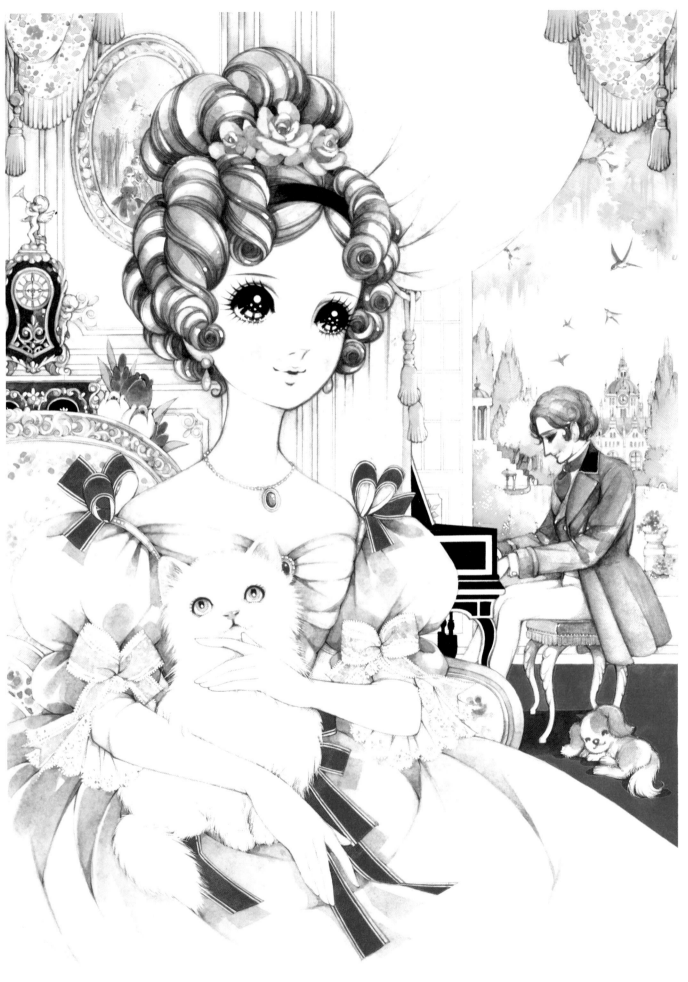

MAKOTO TAKAHASHI '00

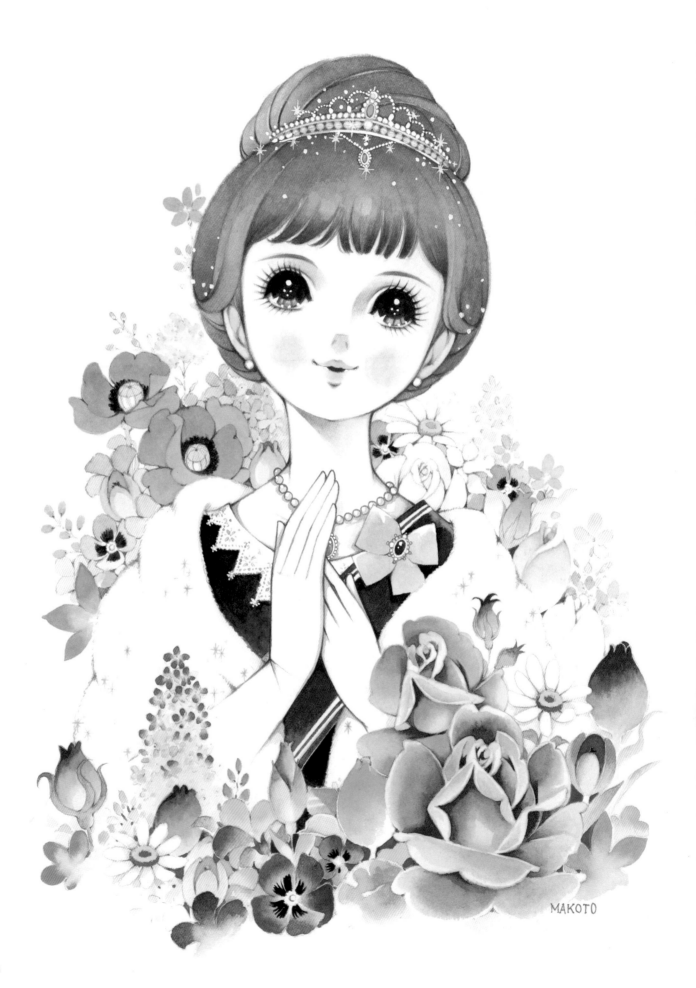

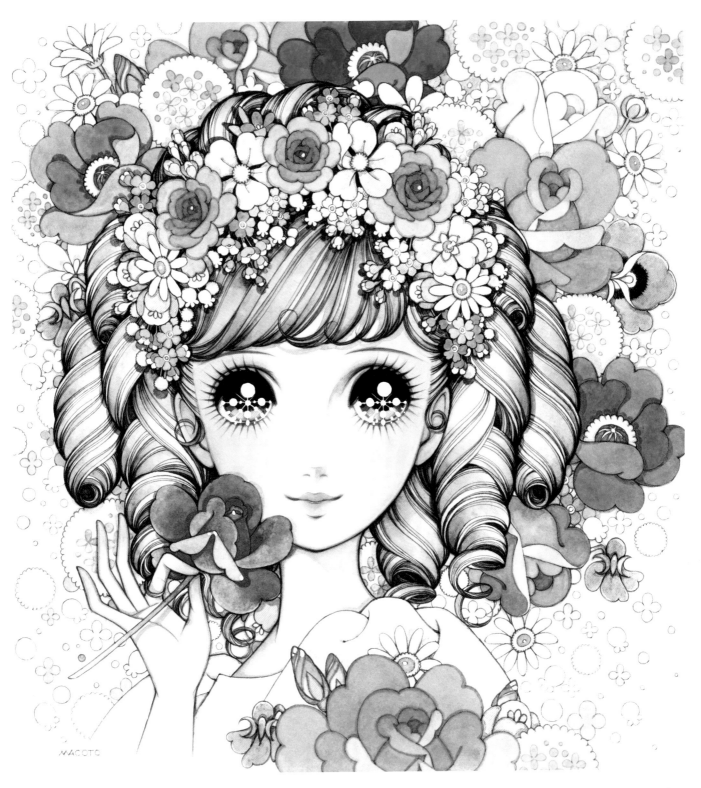

パリジェンヌ B5ノート
Painting for Parisienne Notebook

1973年

『少女フレンド』表紙
Cover painting for *Shojo Friend*

1960年代

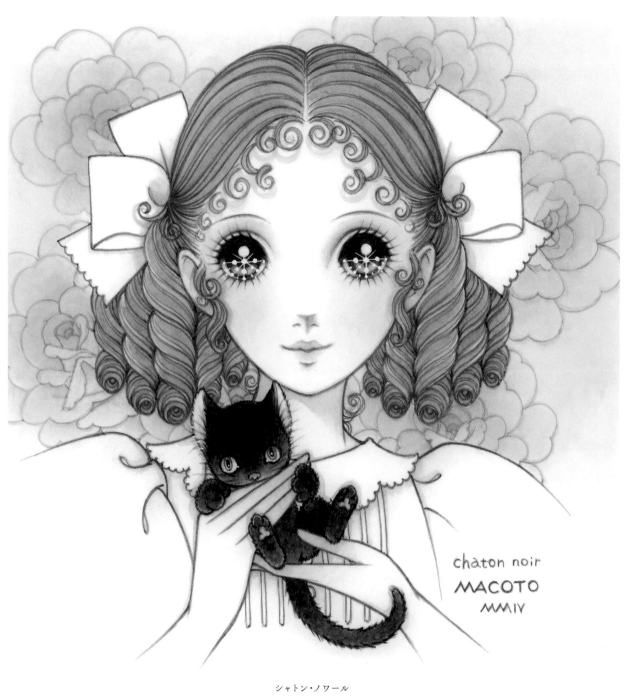

chaton noir
MACOTO
MMIV

シャトン・ノワール
Chaton Noir

2006年

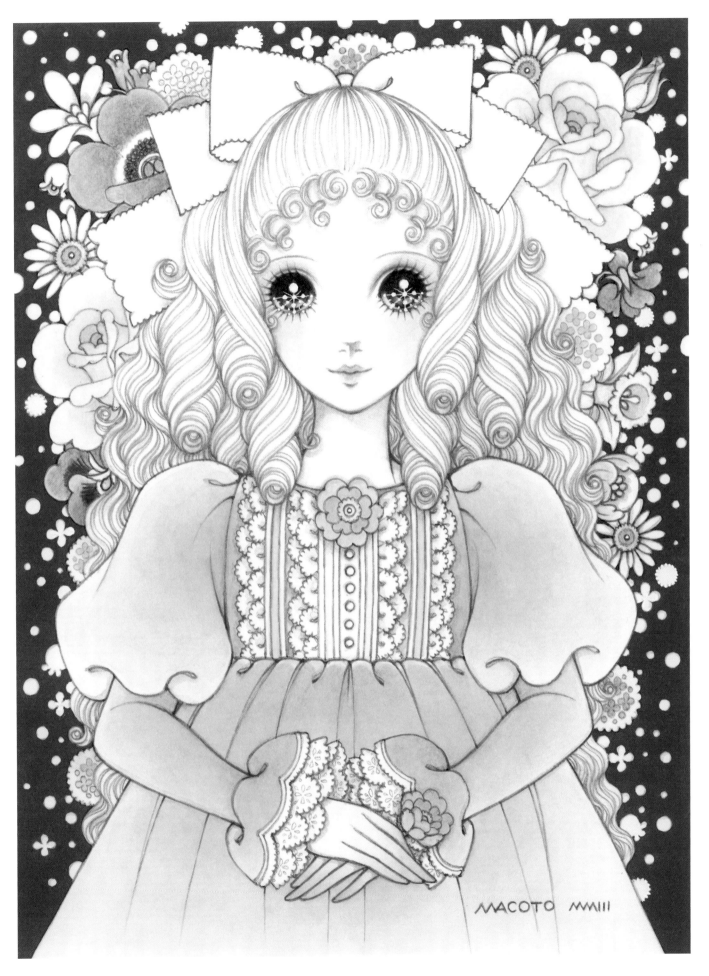

ロマンティック・ドール
Romantic Doll
2003年

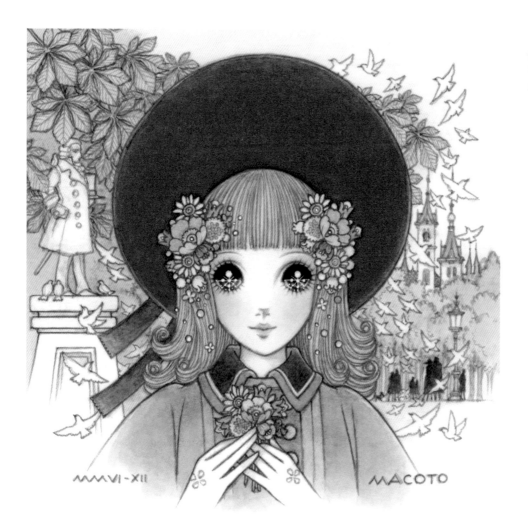

公園の散歩道
A Path in the Park
2006年

薔薇のシャポー
Rose Chapeau
2010年

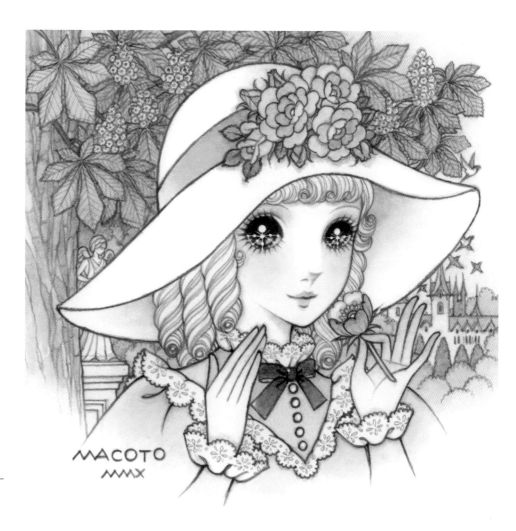

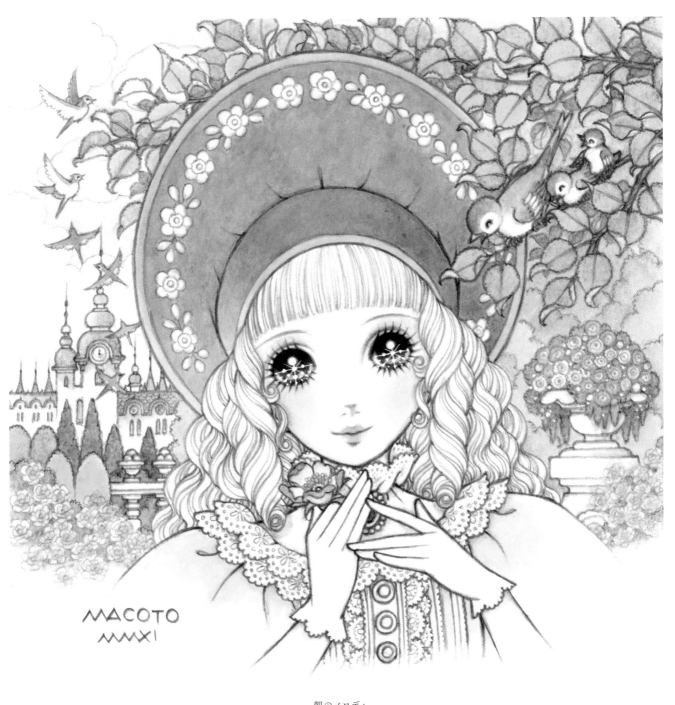

朝のメロディ
Morning Melody
2011年

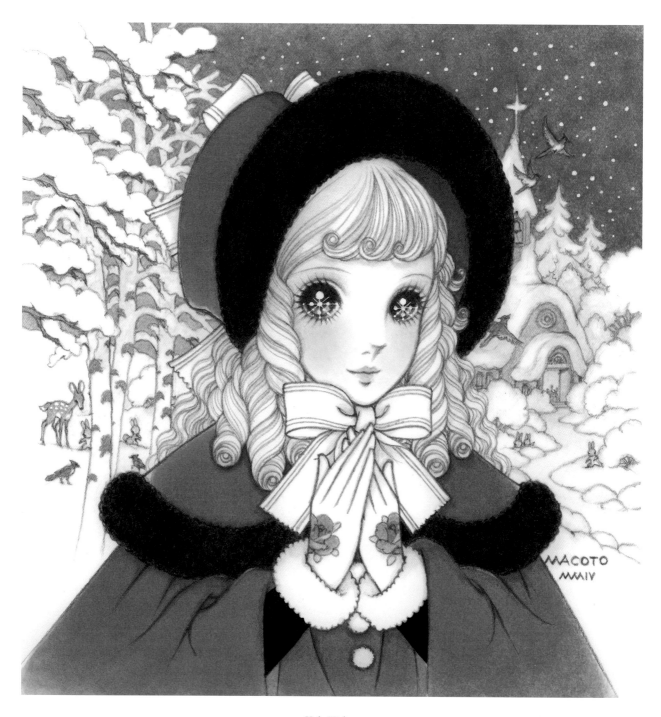

Holy Night
2004年

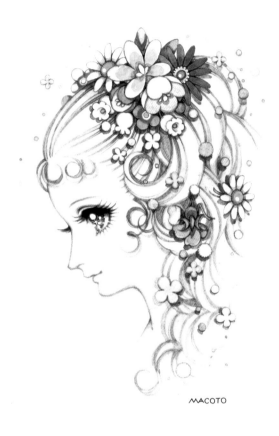

MACOTO

Heroines
ヒロインたち

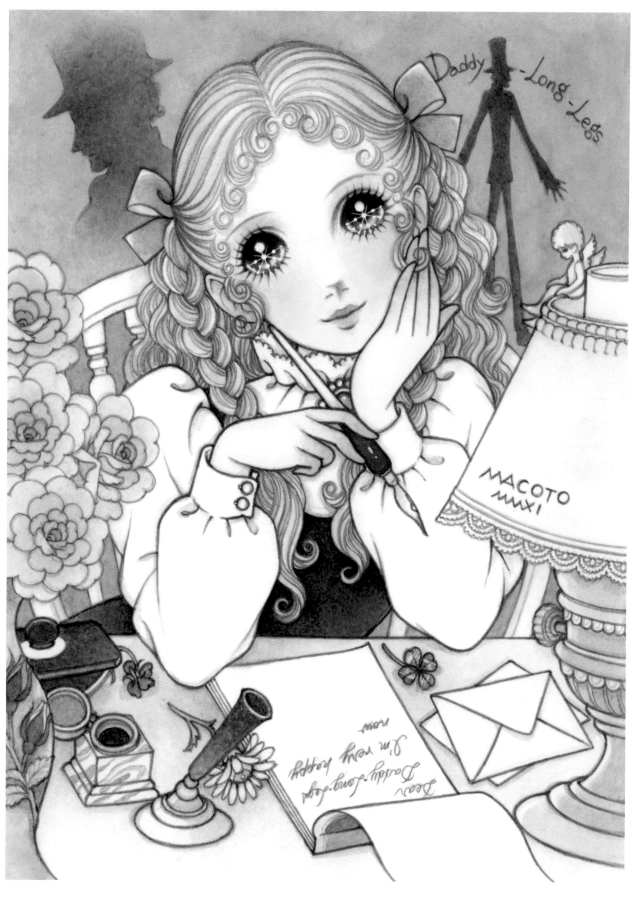

私のあしながおじさん
Daddy-Long-Legs
2011年

若草物語 エイミー
Amy from *Little Women*
1996年

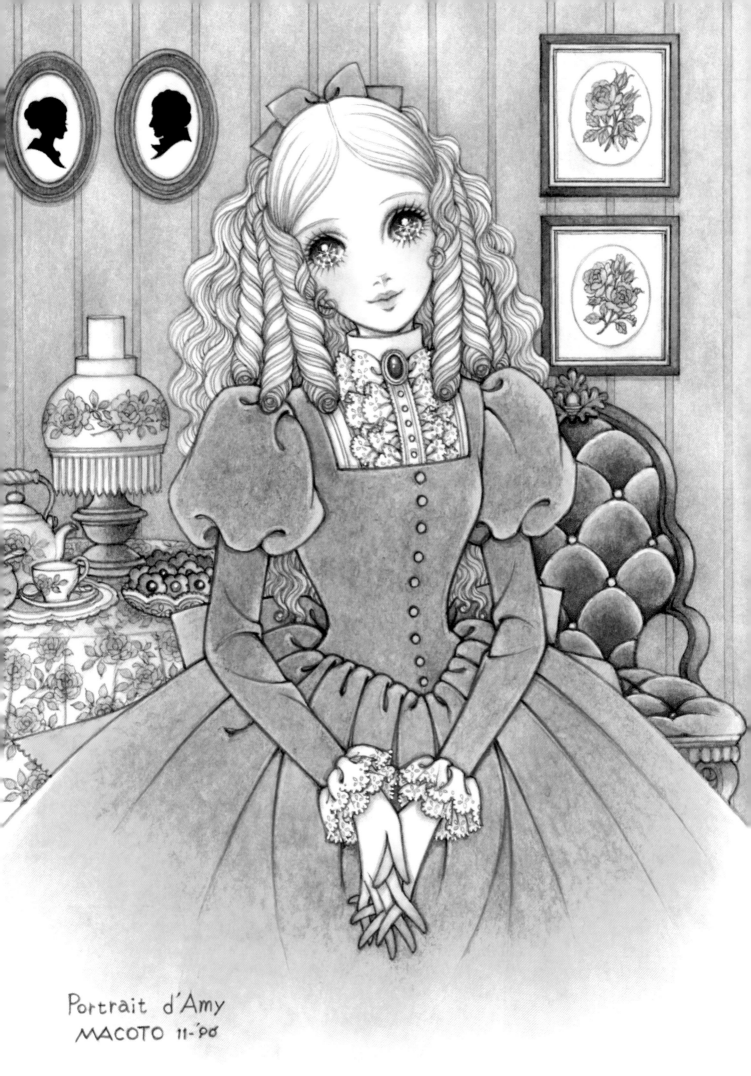

Portrait d'Amy
MACOTO 11-'80

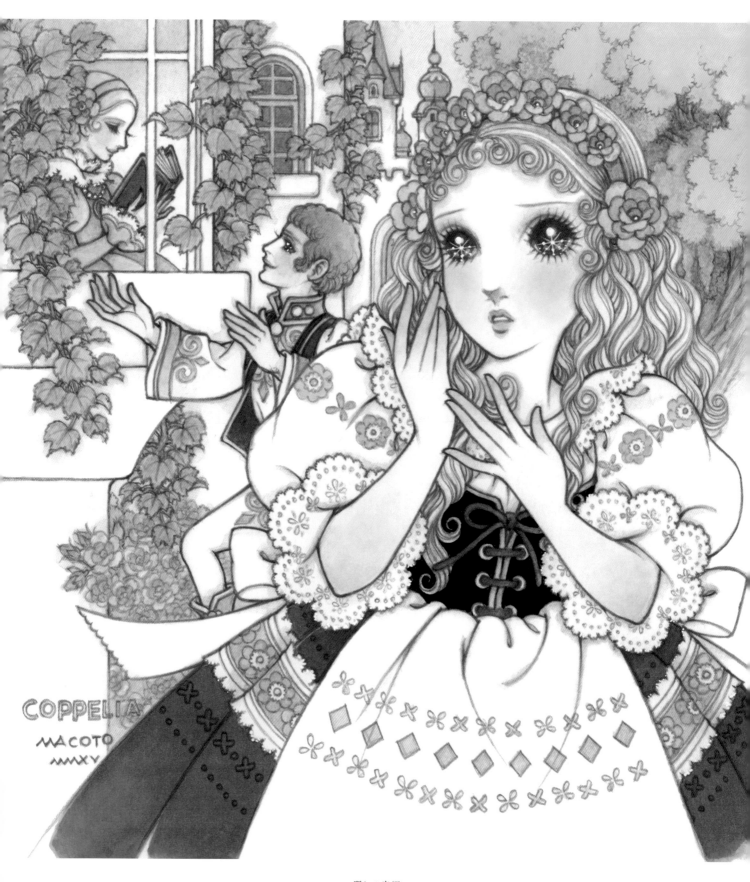

COPPELIA

MACOTO
MMXV

麗しの窓辺
Beautiful Window (Coppélia)
2016年

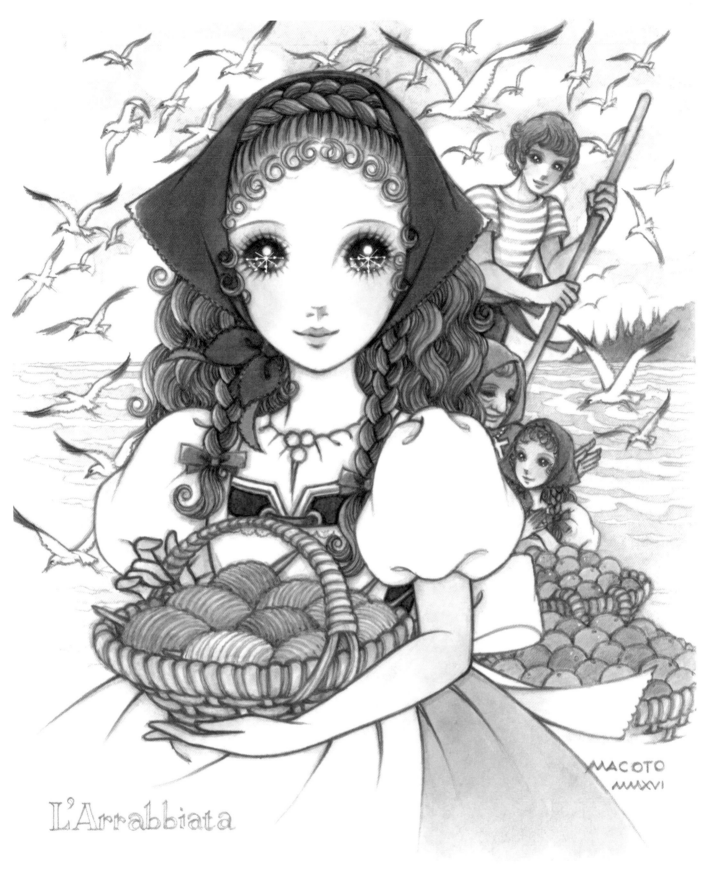

L'Arrabbiata

ララビアータ
L'Arrabbiata
2016年

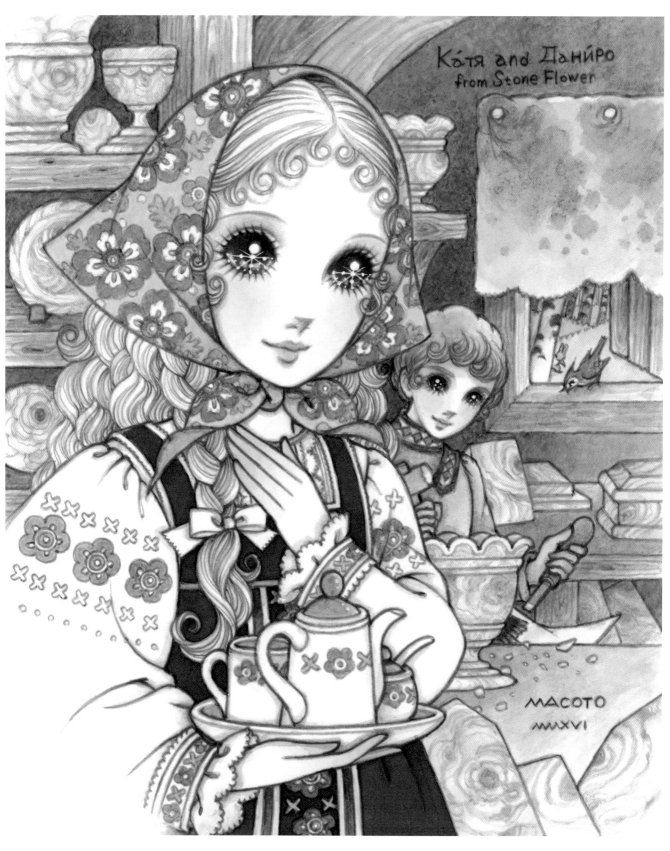

Котя and Данйро
from Stone Flower

MACOTO
MMXVI

石の花
The Stone Flower
2016年

緑の館リーマ
Rima, the Heroine of *Green Mansions*
2005年

MACOTO MMV

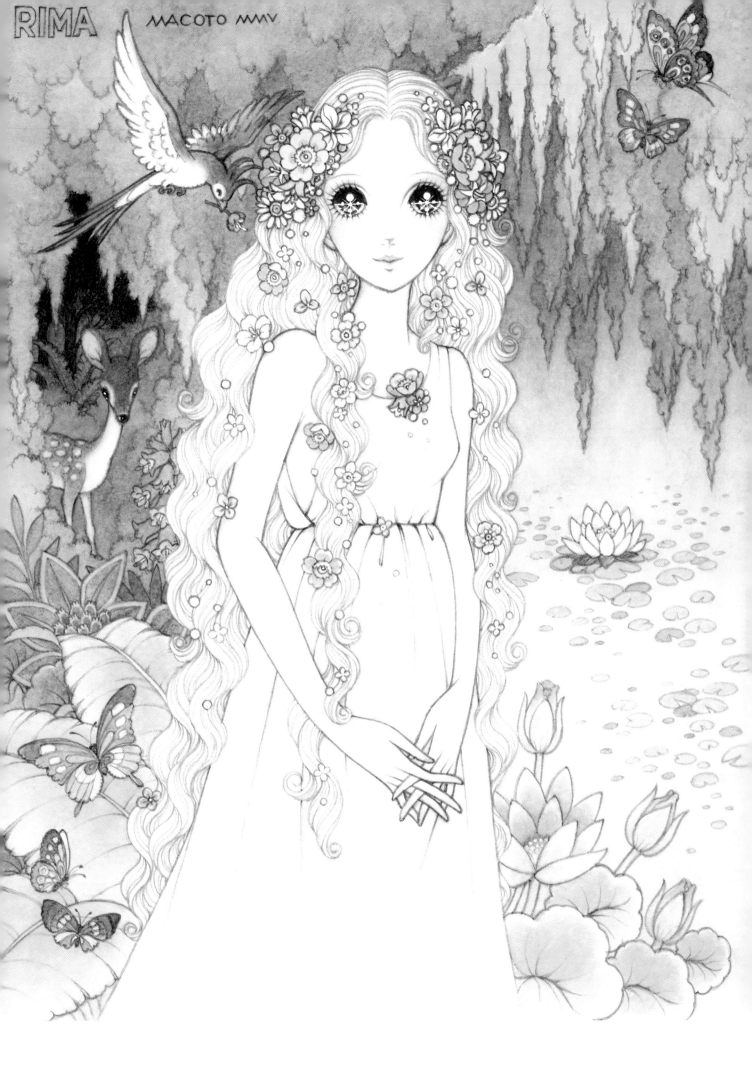

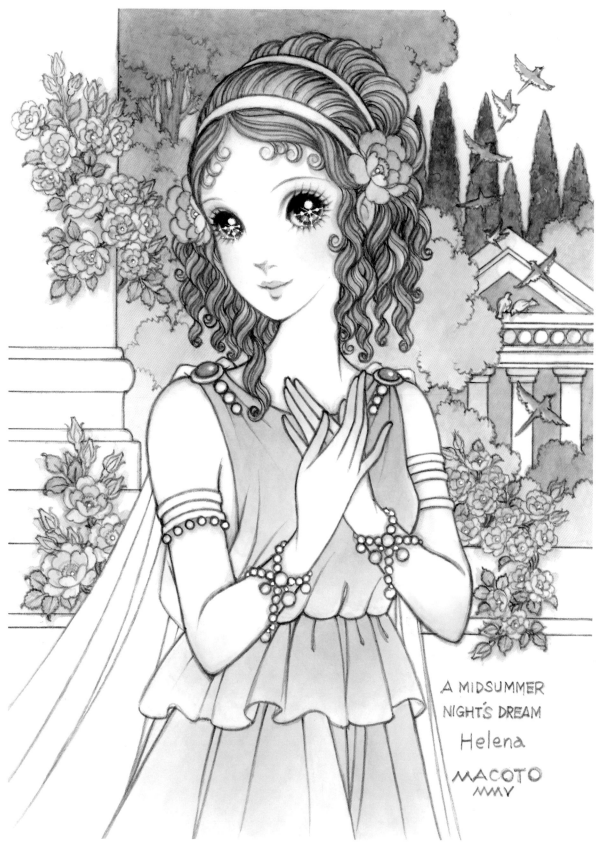

A MIDSUMMER
NIGHT'S DREAM
Helena

MACOTO
MMV

真夏の夜の夢　ヘレナ
Helena of *A Midsummer's Night Dream*

2005年

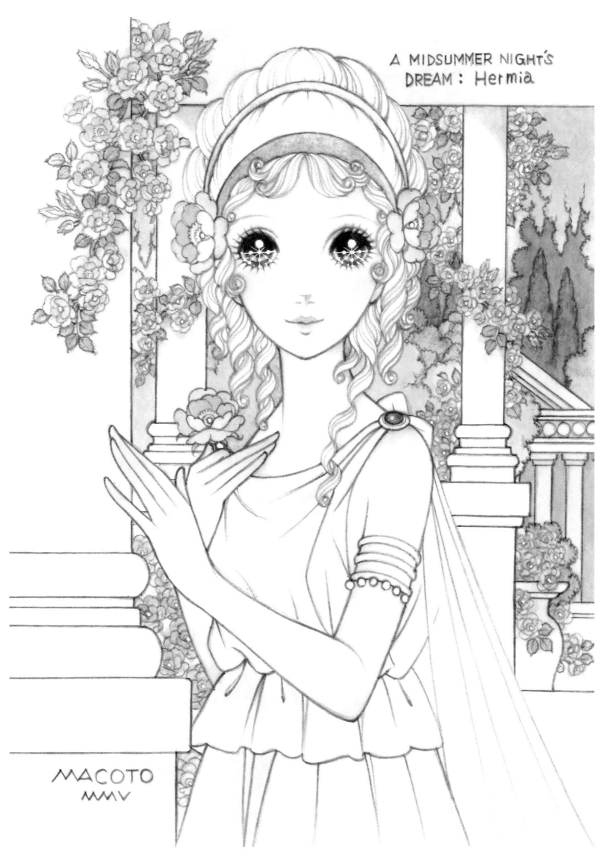

A MIDSUMMER NIGHT'S
DREAM : Hermia

MACOTO
MMV

真夏の夜の夢　ハーミア
Hermia of *A Midsummer's Night Dream*

2005年

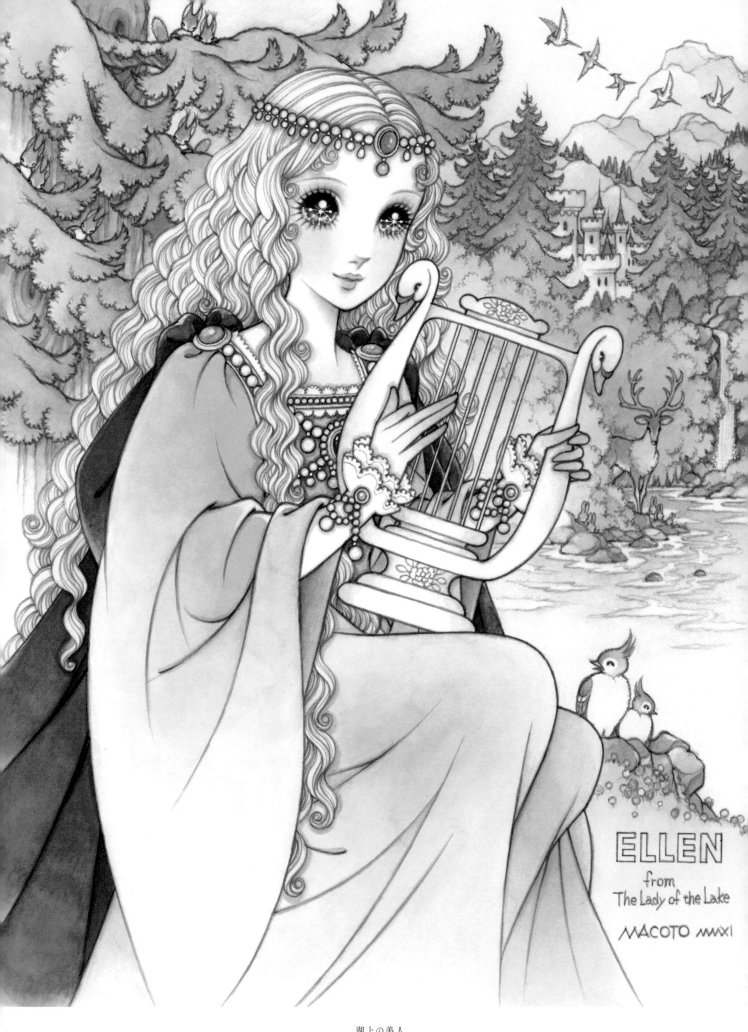

ELLEN
from
The Lady of the Lake

MACOTO MAXI

湖上の美人
The Lady of the Lake
2011年

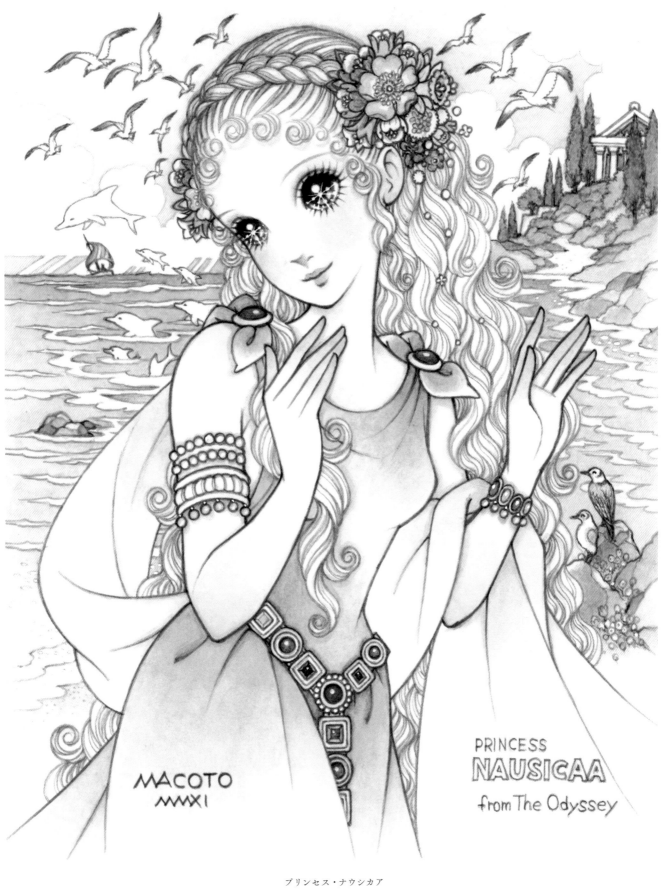

MACOTO
MMXI

PRINCESS
NAUSICAA
from The Odyssey

プリンセス・ナウシカア
Princess Naisicaä

2011年

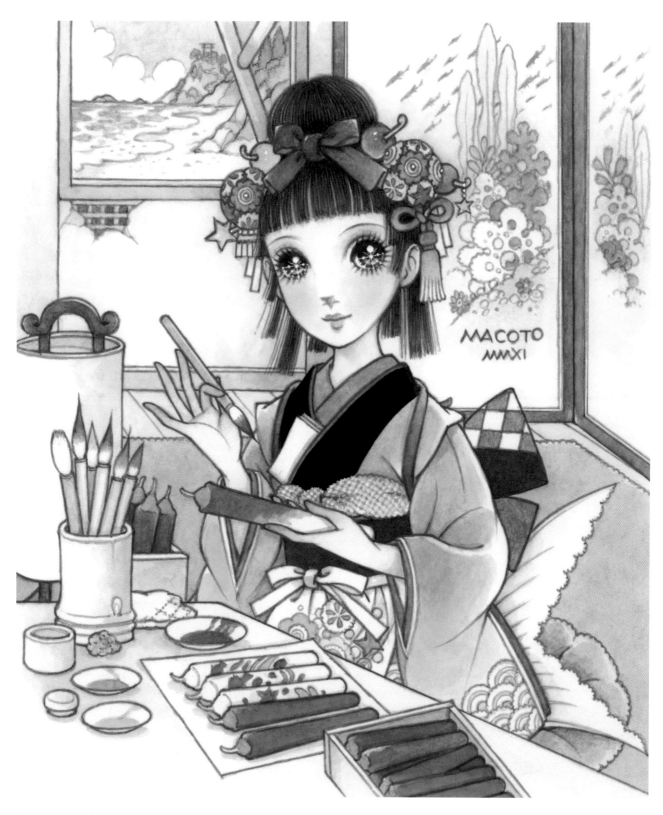

赤いろうそくと人魚
The Red Candles and the Mermaid
2011年

水の楽園
Water Paradise
2007年

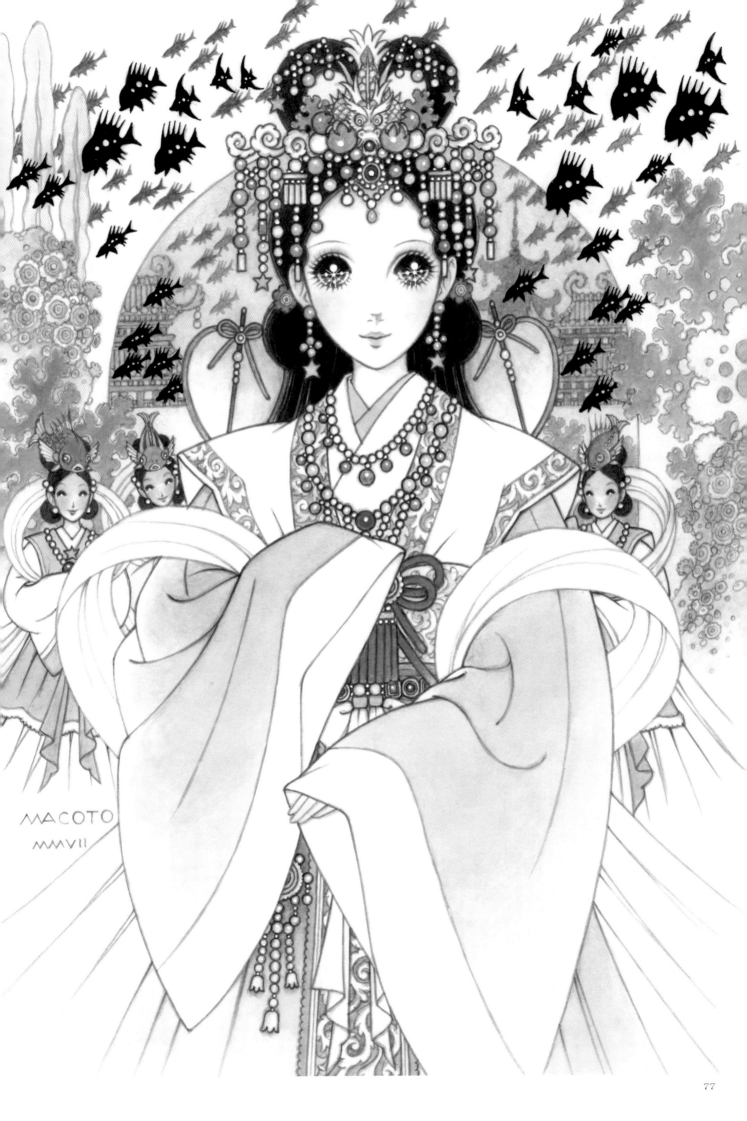

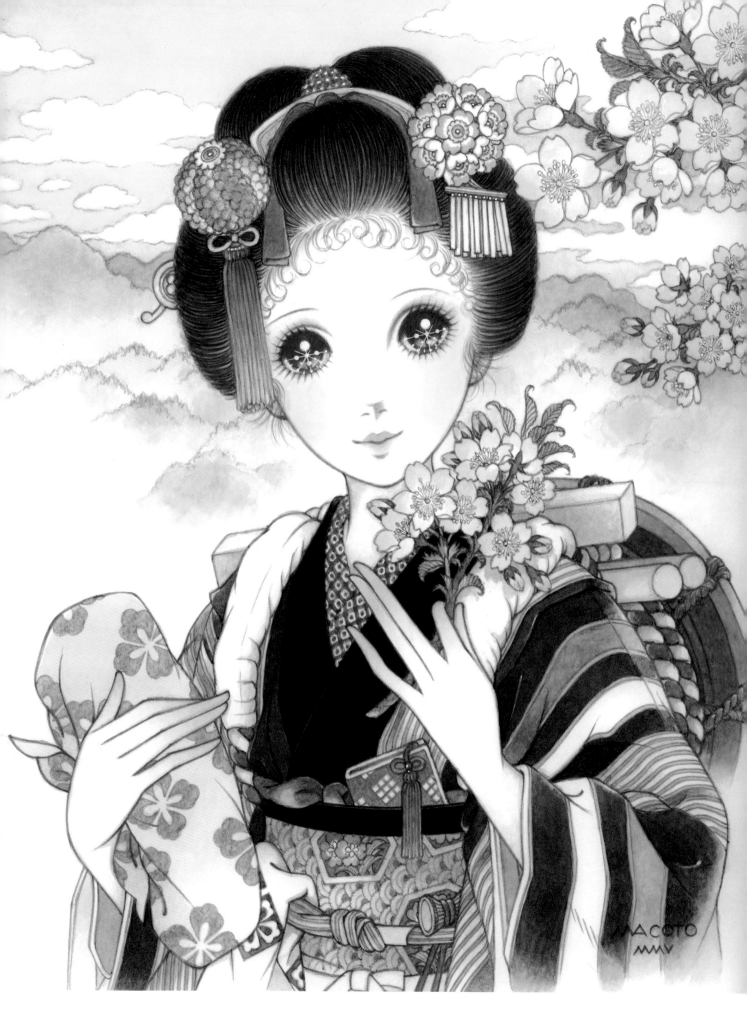

春がすみ
Spring Haze
2005年

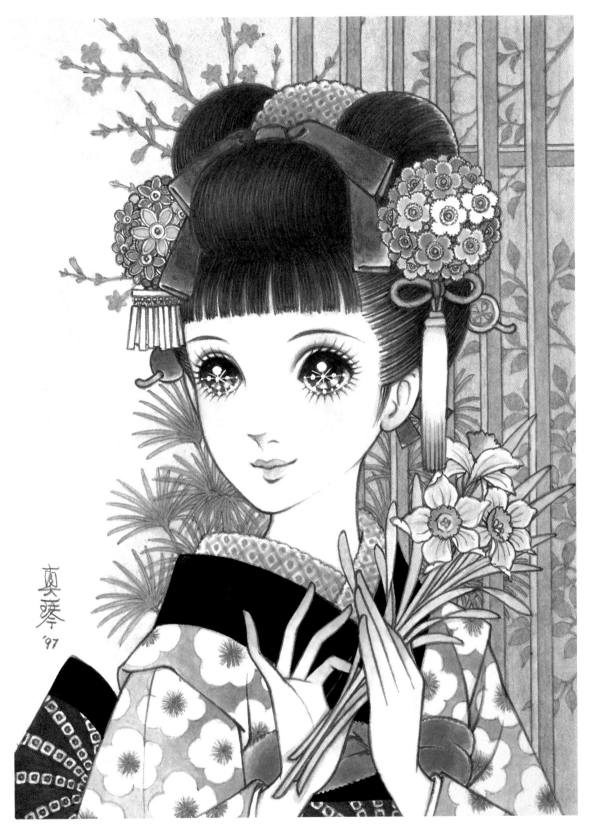

たけくらべ 美登利

Midori, the Heroine of Takekurabe

1997年

絵物語の
恋するヒロインたち

Picture Stories of Heroines in Love

1960〜70年代はじめ頃の少女雑誌では、
巻頭カラーページ、1〜2色刷りの挿絵など、
絵とともに数ページに綴った読み物で、
少女たちのはじめての恋や悲劇の物語を描きました。

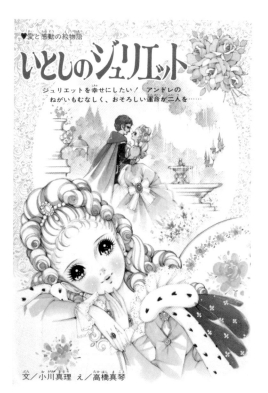

両親をなくした王女ジュリエットは青年騎士アンドレを愛していましたが、叔父により隣の領主との結婚が決められていました。

いとしのジュリエット
文／小川真理
『週刊マーガレット』集英社
1966年5月8日号

『りぼん』&『週刊マーガレット』(集英社)特集　Weekly Margaret & Ribbon Special Collection

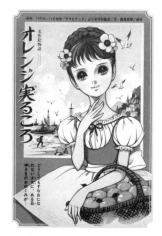

原作はパウル・ハイゼの『ララビアータ』。いじっぱり娘と呼ばれる勝気な少女ラウレラの恋。

オレンジ実るころ　文：平林敏彦
『りぼん』集英社 1965年 春休みまんが大増刊号

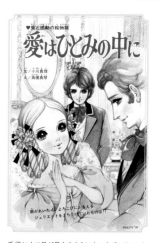

手術により目が見えるようになったジュリエットが愛する、いつも優しいあの人は……。

愛はひとみの中に　文：小川真理
『週刊マーガレット』集英社 1966年7月10日号

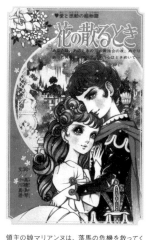

領主の娘マリアンヌは、落馬の危機を救ってくれたミッシェルと仮面舞踏会で再会します。

花の散るとき　文：小川真理
『週刊マーガレット』集英社 1966年8月14日号

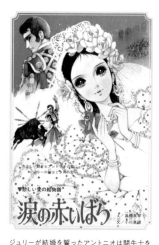

ジュリーが結婚を誓ったアントニオは闘牛士をやめることを約束し、最後の舞台に臨みます。

涙の赤いばら　文：小川真理
『週刊マーガレット』集英社 1966年10月23日号

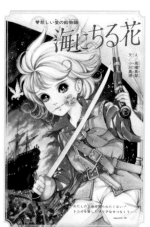

海賊の女首領マリアが恋したトニイは、潜入捜査に来たスペインの海軍士官でした。

海にちる花　文：小川真理
『週刊マーガレット』集英社 1967年6月4日号

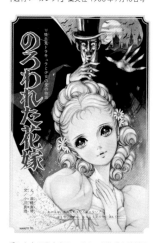

愛した人は吸血鬼？ アリカード伯爵と結婚を誓ったエミリーは彼を信じて城に向かいます。

のろわれた花嫁　文：小川真理
『週刊マーガレット』集英社 1967年8月20日号

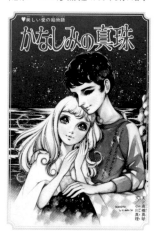

ギリシアの海辺の町。心臓を患うアンナを想い、海の真珠の伝説を信じて海底へ潜るユリウス。

かなしみの真珠　文：小川真理
『週刊マーガレット』集英社 1967年9月24日号

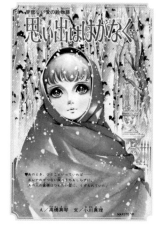

あのとき、ジュリアンさまに本当の気持ちを伝えていたら……。エレナの身分違いの恋。

思い出ははかなく…　文：小川真理
『週刊マーガレット』集英社 1967年12月3日号

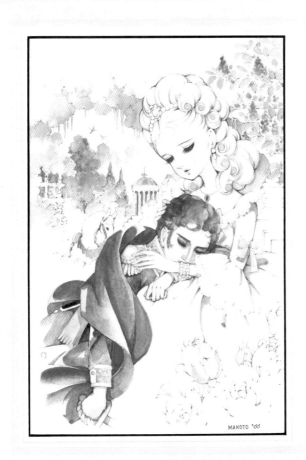

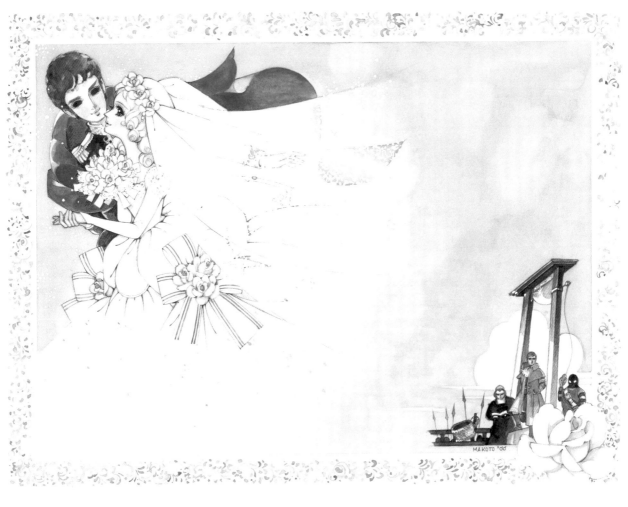

いとしのジュリエット Juliet, My Dear Cousin

1966年

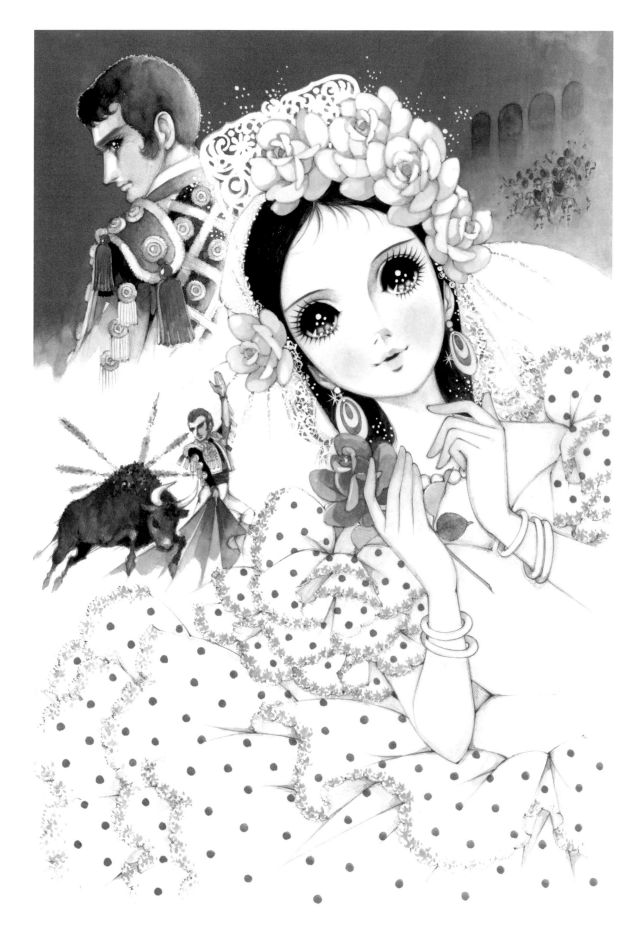

涙の赤いばら　Tears of Red Roses
文：小川真理

『週刊マーガレット』集英社
1966年10月23日号

スペインのフラメンコの衣装は、雑誌『少女』1961年9月号（光文社）
掲載の漫画『プチ・ラ』（スペインの巻）や、現在の一枚絵まで、長年
にわたり描いているモチーフのひとつ。ドレスは赤やピンクで、現地で
好まれている水玉模様で描かれています。

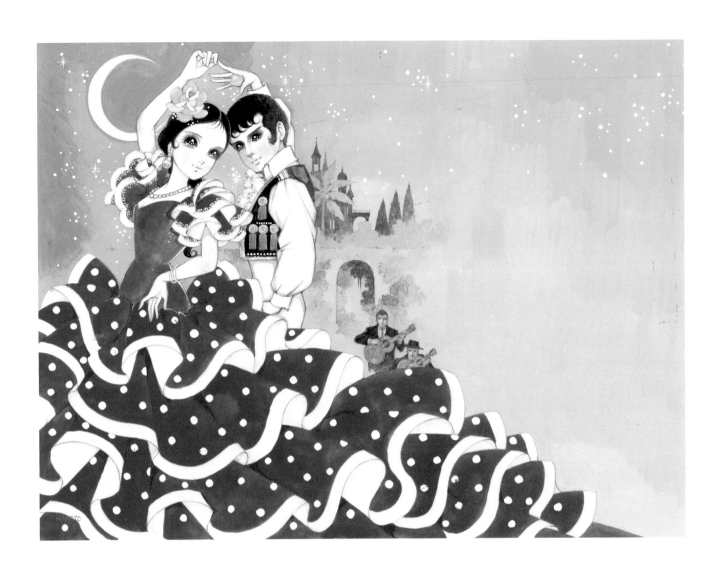

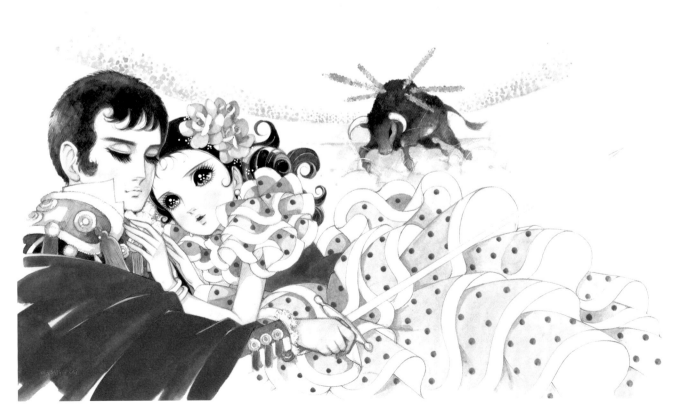

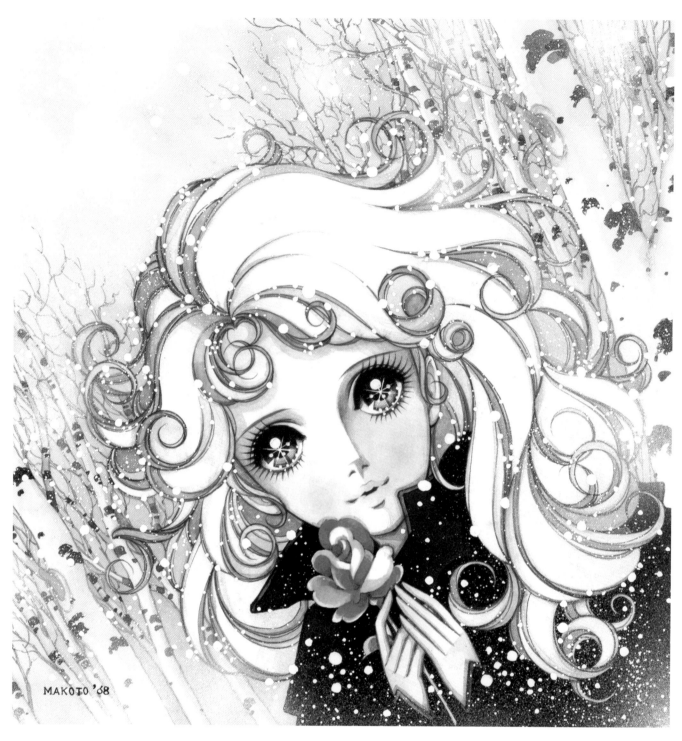

ふぶきによぶ声　Love Call in a Snowstorm
文：名木田恵子

『別冊少女フレンド』講談社　1969年1月号

フランツは吹雪の中で自分を呼ぶ声を聞きます。
声の主は、二年前吹雪の晩にフランツと同じ名
前の恋人を亡くした少女ジューリアでした。

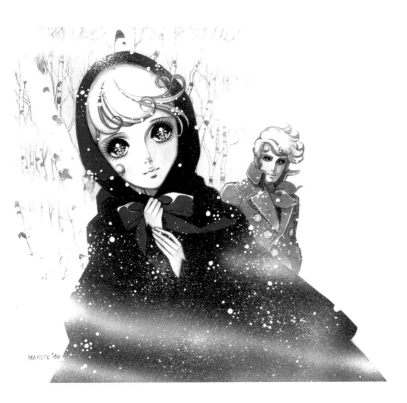

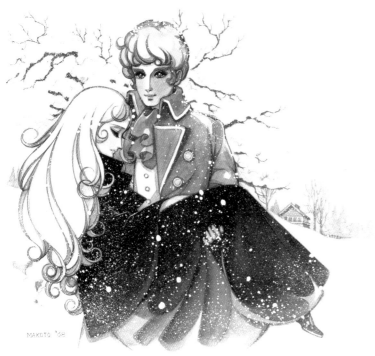

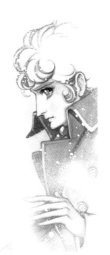

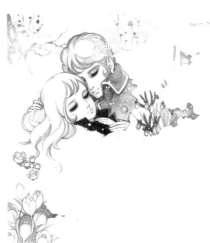

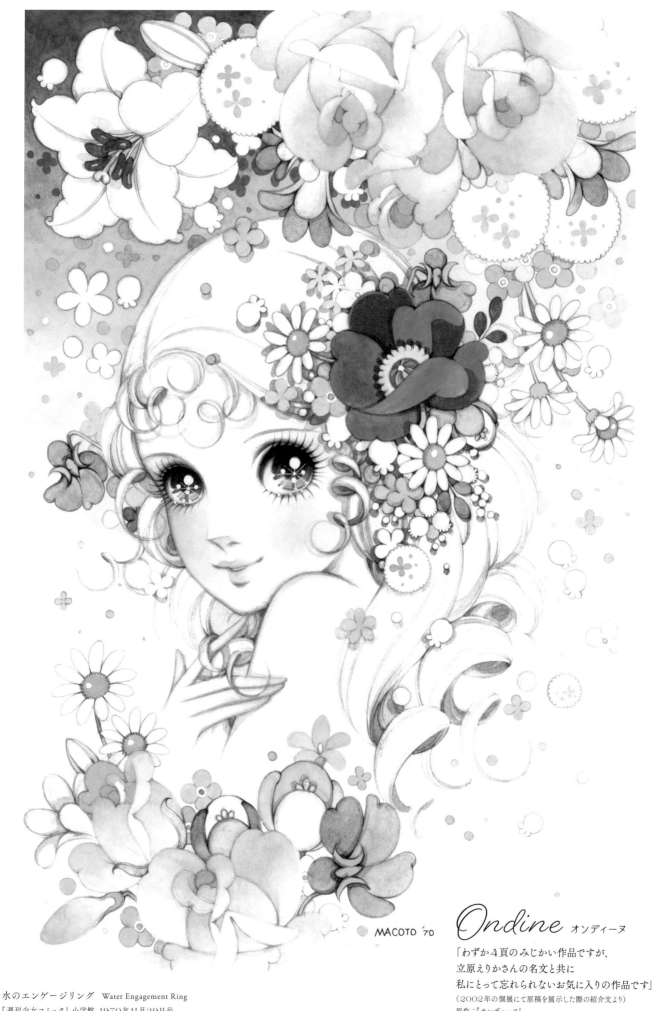

MACOTO '70

Ondine オンディーヌ

「わずか4頁のみじかい作品ですが、
立原えりかさんの名文と共に
私にとって忘れられないお気に入りの作品です」
（2002年の個展にて原稿を展示した際の紹介文より）
原作：『オンディーヌ』

水のエンゲージリング　Water Engagement Ring
『週刊少女コミック』小学館　1970年11月29日号

水のエンゲージリング

文：立原えりか

『週刊少女コミック』小学館　1970年11月29日号　より

「なんと美しい……。」

小川の岸に立った騎士フルブライトは、息をのみました。

目のまえに、金色の髪の毛をかがやかせたおとめがあらわれたのです。ひとめ見ただけで、オンディーヌの美しさに心をうばわれてしまったのです。

「あなたの名は？　どうぞ聞かせてください。」

ひざまずくフルブライトの耳に、おとめはささやきかけました。

「わたしはオンディーヌ。水のむすめ……。」

「水のむすめですって？」

「そうですわ。たましいをもたない、泣くことも知らないもの。」

それだけいうと、オンディーヌは愛らしい笑い声をひびかせながら、水の中にかくれようとします。

「行かないで、オンディーヌ。わた

しといっしょに城へきておくれ。」

「なぜ？」

きらきらと光る青いひとみに見つめられて、フルブライトはほおをそめました。ひとめ見ただけで、オンディーヌの美しさに心をうばわれたのです。

「お願いだ。わたしの妻になっておくれ。」

フルブライトは、自分の指わをずして、オンディーヌの指にはめました。オンディーヌも、このりりしい騎士を好きにならずにはいられませんでした。

「わたしは、いったん城へ帰ります。婚礼のしたくをととのえて、むかえにきましょう。」

「ほんとうに？　フルブライト。」

「この指わが約束のしるしです。」

フルブライトは、オンディーヌのひたいにそっと口づけして、馬にのりました。

けれども、フルブライトの話をきいた人たちは、みんな、オンディーヌとの結婚に反対しました。

「あなたは、あやしいものにまどわされているのです。水のむすめなどを妻にしたら、なにがおこるかわかりませんよ。」

そういわれているうちに、フルブライトの心もかわってきました。それに、フルブライトのまわりには、やさしく、美しいむすめたちがたくさんいたのです。

フルブライトが、ベルタルダと結婚の式をあげたのは、城へ帰って一か月たってからでした。

その夜、城の大広間は、お祝いの人たちでいっぱいでした。フルブライトは、花嫁とうでをくんで立っていました。

ふしぎなことがおこったのは、フルブライトが花嫁の指に結婚指わをはめたときでした。

ふん水がいきなり高く水をあげ、城中の水という水が、ざわざわとさわぎはじめました。そして、水の音といっしょに、さびしそうな声がこえたのです。

「フルブライト……なぜ、約束を守ってくださらなかったのですか？　なぜ？　なぜ？」

ひとびとは、その声にからだをふるわせました。

水の音は、ますますはげしくなり、どこからかひとすじの流れが、大広間に入ってきました。

流れといっしょに、白い服を着たおとめがすすんでくるのをフルブライトは見ました。おとめは、まっさおな顔に、なみだを流して泣いています。

「オンディーヌ！」

「そうです。わたしは、オンディーヌ。約束をやぶったあなたを、連れて行かなければならないのです。」

オンディーヌは、胸がはりさけそうな声で叫びました。

「あなたを、わたしのなみだで殺します。水のむすめは、そうしなければならないの。」

両手をのばして、オンディーヌはフルブライトをだきしめると、流れの中に、静かにしずんで行きました。

名作絵物語

昭和のこども向けの雑誌には、
世界の名作物語に出会うきっかけとなるような、
ストーリーを絵と文章で数ページの見開きにまとめた
絵物語が掲載されました。1960年の
「しんでれらひめ」（『小学一年生』10月号（小学館）掲載）を
はじめとして、1980年代後半頃まで、
お姫さまや少女がヒロインの物語を中心に、
真琴は数々の作品を描いています。
美しく精緻に描き込まれた作品が
贅沢にページを彩りました。

Classic Children's Picture Books

おはなしは掲載時の見開きで掲載しています。
番号の順にお読みください。

These stories appear as they did in the original order and format.
Please enjoy them by following the numerical indications.

物語つき

* 人ぎょひめ
* ばらのおひめさま
* あかずきん
* マッチ売りの少女

* ゆきの女王
* ふしぎのくにのアリス
* おりひめさま

作品のみ

* シンデレラ　＊ おやゆび姫
* ねむり姫　＊ 白雪姫
* かぐや姫

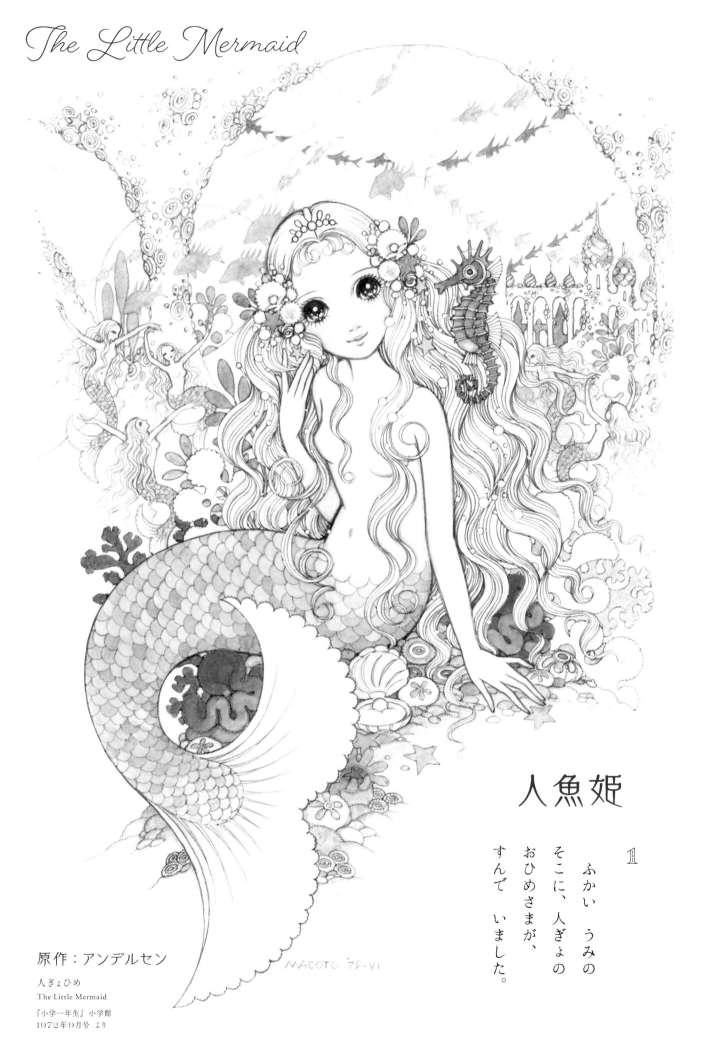

The Little Mermaid

人魚姫

1

ふかい うみの
そこに、人ぎょの
おひめさまが、
すんで いました。

原作：アンデルセン

人ぎょひめ
The Little Mermaid

『小学一年生』小学館
1972年9月号 より

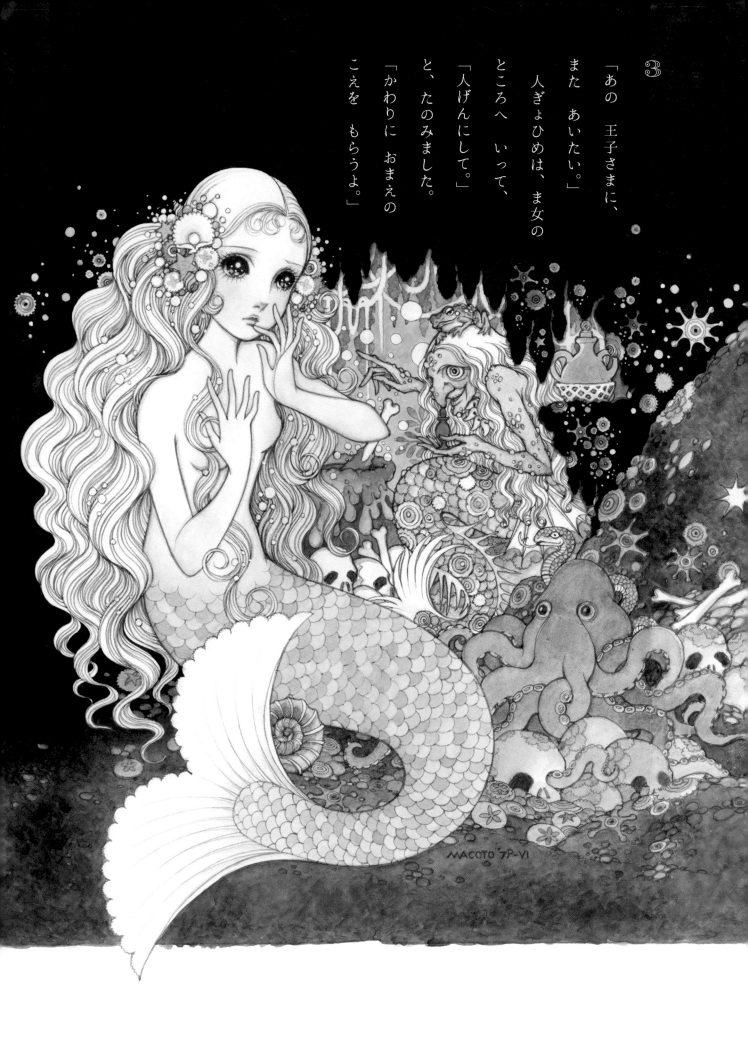

3

「あの　王子さまに、
また　あいたい。」
人ぎょひめは、ま女の
ところへ　いって、
「人げんにして。」
と、たのみました。
「かわりに　おまえの
こえを　もらうよ。」

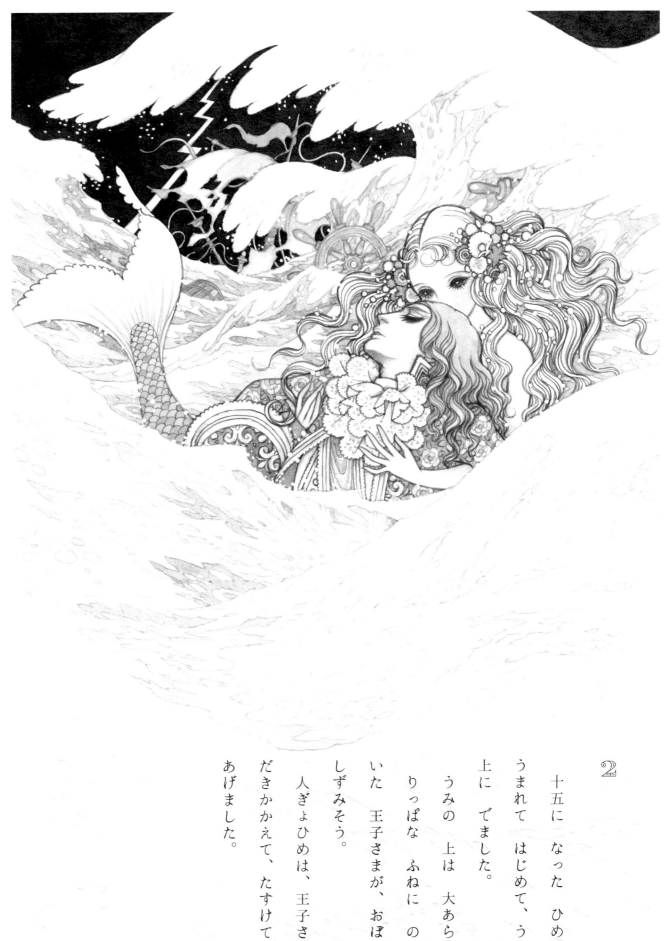

MACOTO 79-VI

2

十五に　なった　ひめは、
うまれて　はじめて、うみの
上に　でました。

うみの　上は　大あらし。

りっぱな　ふねに　のって
いた　王子さまが、おぼれて
しずみそう。

人ぎょひめは、王子さまを
だきかかえて、たすけて
あげました。

5

王子さまを　ナイフで　させば、
ひめは　もとの　人ぎょに
もどれます。

「そんな　こと、できないわ。」

人ぎょひめは、うみに
とびこみました。そして、
うみの　あわに　なって、
たましいだけが　天ごくに
のぼって　いきました。

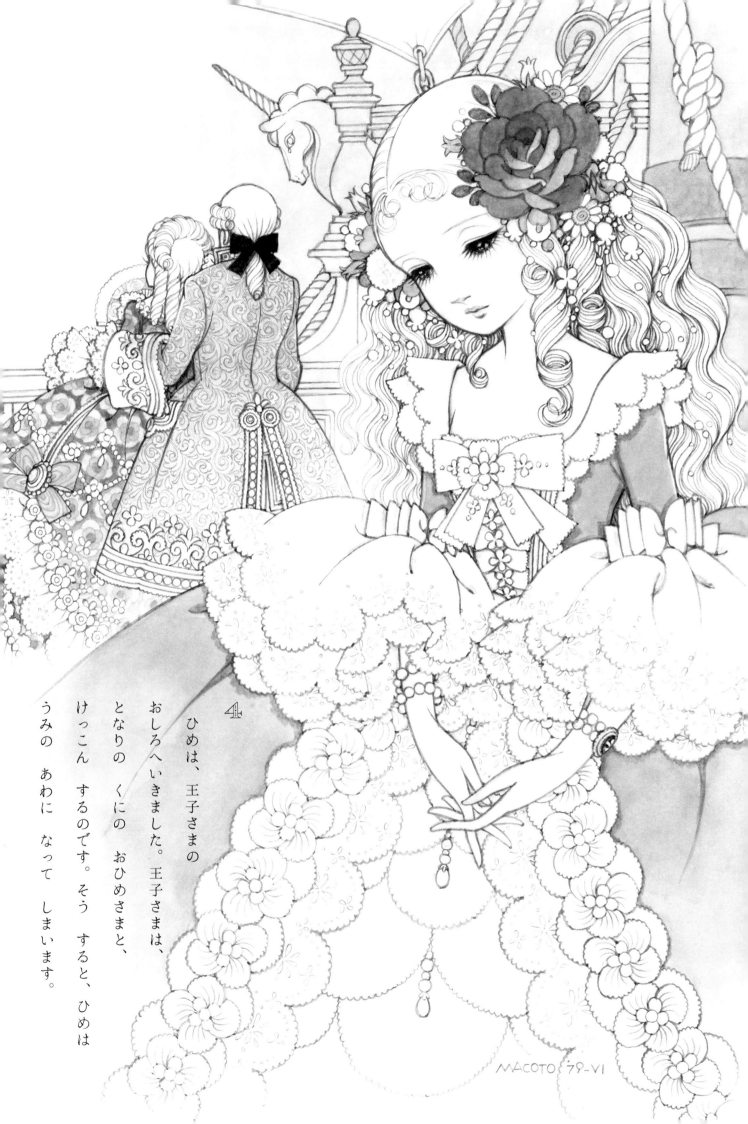

うみの　あわに　なって　しまいます。けっこん　するのです。そう　すると、ひめはとなりの　くにの　おひめさまと、おしろへ　いきました。王子さまは、ひめは、王子さまの

4

MACOTO 79-VI

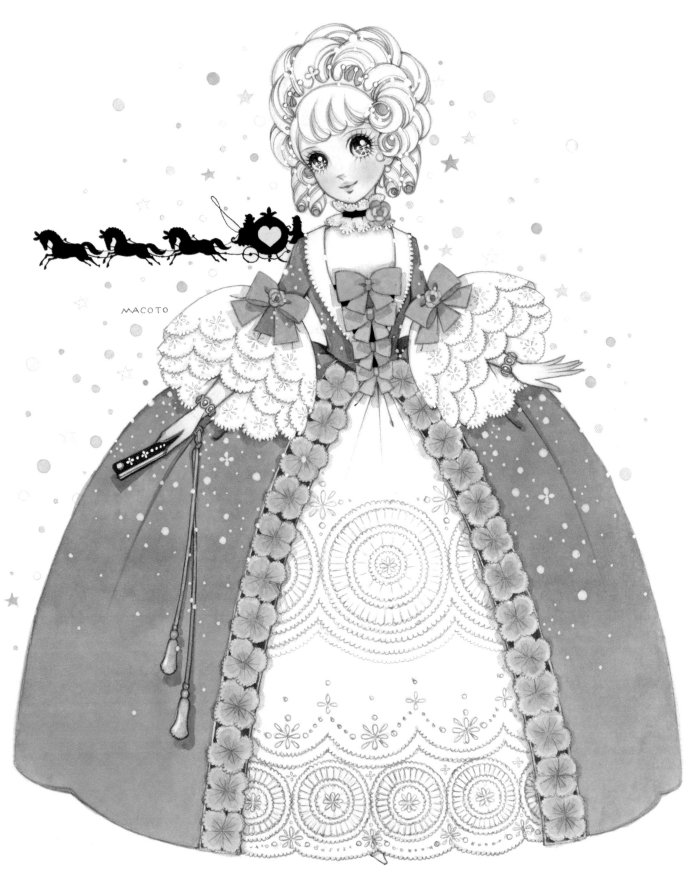

MACOTO

シンデレラ
Cinderella
1972年

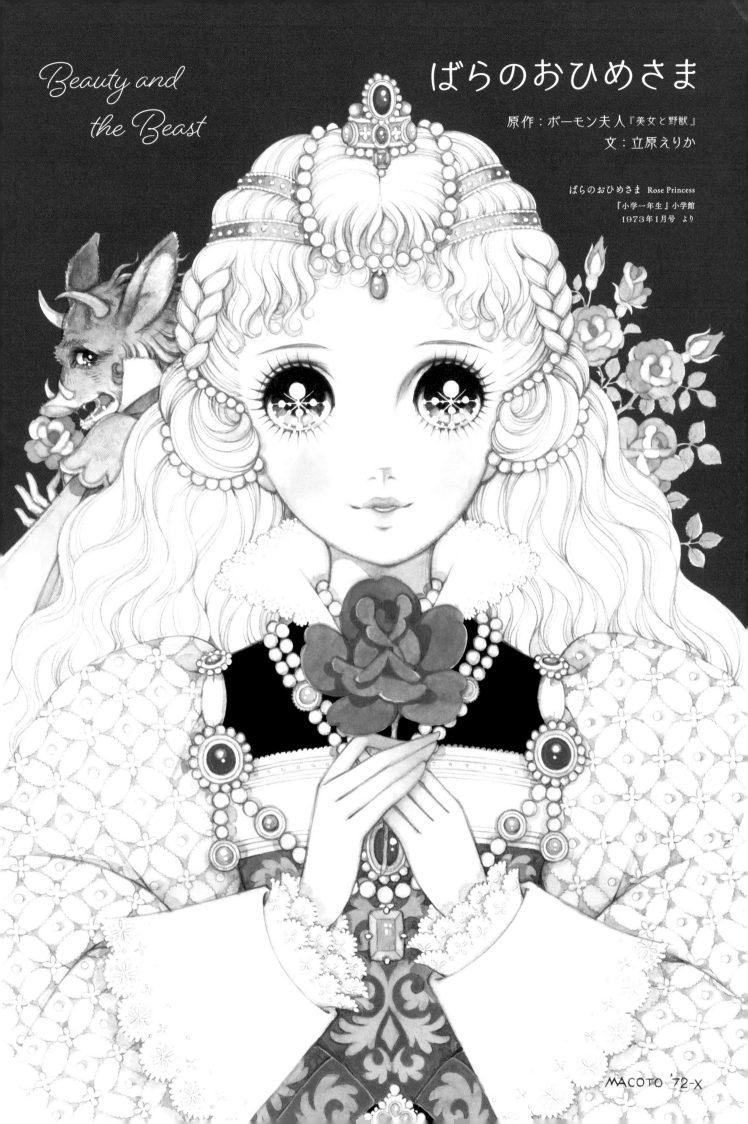

Beauty and the Beast

ばらのおひめさま

原作：ボーモン夫人『美女と野獣』

文：立原えりか

ばらのおひめさま Rose Princess
『小学一年生』小学館
1973年1月号 より

MACOTO '72-X

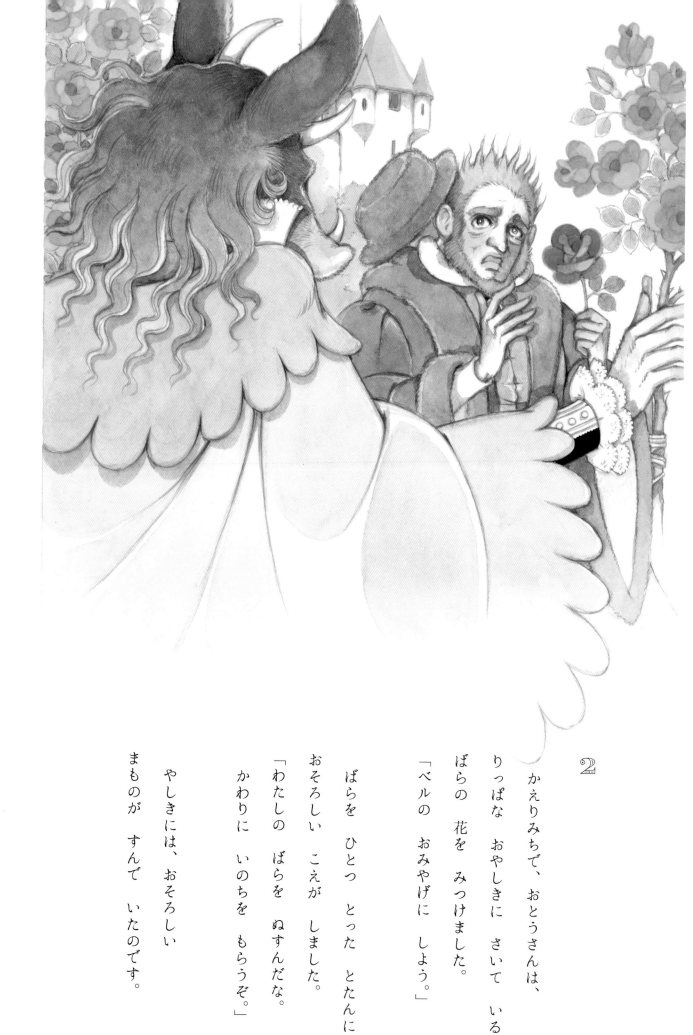

2

かえりみちで、おとうさんは、
りっぱな おやしきに さいて いる
ばらの 花を みつけました。

「ベルの おみやげに しよう。」

ばらを ひとつ とった とたんに
おそろしい こえが しました。

「わたしの ばらを ぬすんだな。
かわりに いのちを もらうぞ。」

やしきには、おそろしい
まものが すんで いたのです。

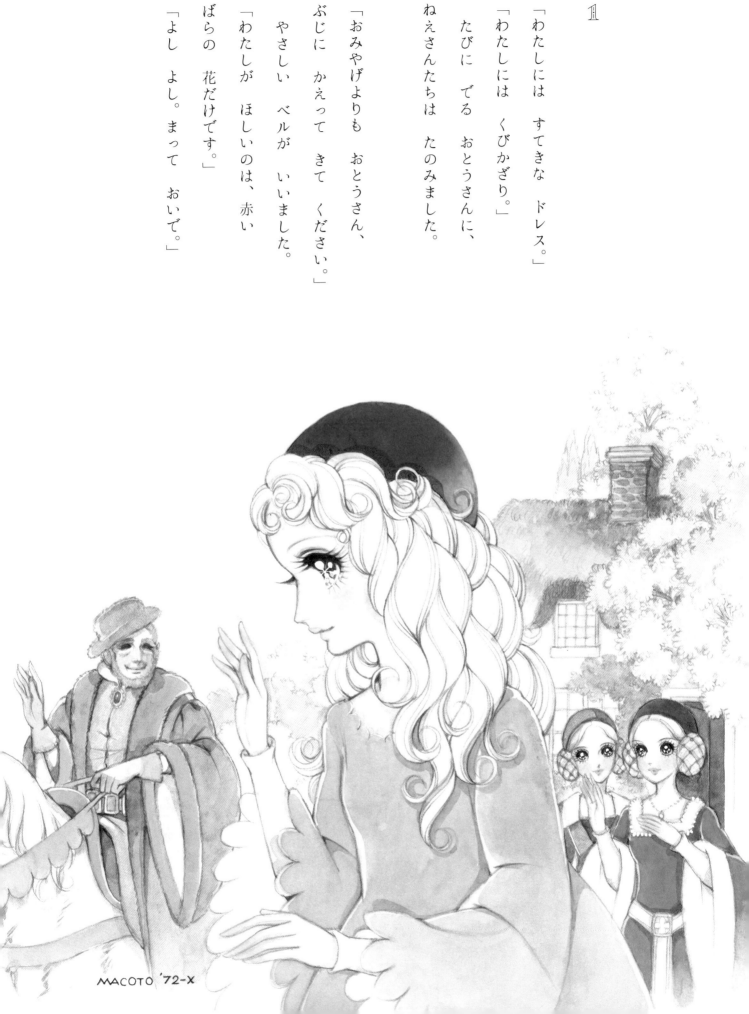

1

「わたしには　すてきな　ドレス。」

「わたしには　くびかざり。」

たびに　でる　おとうさんに、

ねえさんたちは　たのみました。

「おみやげよりも　おとうさん、

ぶじに　かえって　きて　ください。」

やさしい　ベルが　いいました。

「わたしが　ほしいのは、赤い

ばらの　花だけです。」

「よし　よし。まって　おいで。」

MACOTO '72-X

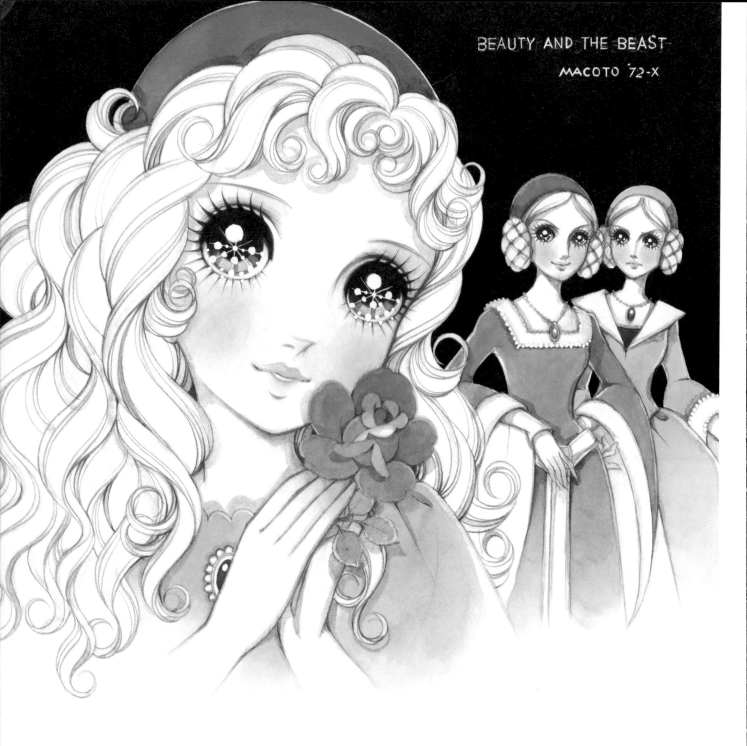

BEAUTY AND THE BEAST
MACOTO '72-X

4

はなしを きいた ねえさんたちは
ぷんぷん おこりました。
「ベルが わるいのよ。」
「そうよ。ばらの 花なんか
ほしがらなければ よかったのに。」

ベルは、きっぱりと いいました。
「わたしが まものの およめに
なります。おとうさんの いのちを
たすける ためですもの、まものに
ころされても かまいません。」

98

3

「どうか　おゆるしください。」

おとうさんは　たのみました。

「うちでは　むすめたちが、わたしのかえりを　まって　います。」

「よろしい。では、むすめの　ひとりを　わたしの　およめにもらおう。やくそく　するか。」

「おっしゃる　とおりに　します。」

おとうさんは　まものと　やくそくして、いえに　かえりました。

MACOTO '72-X

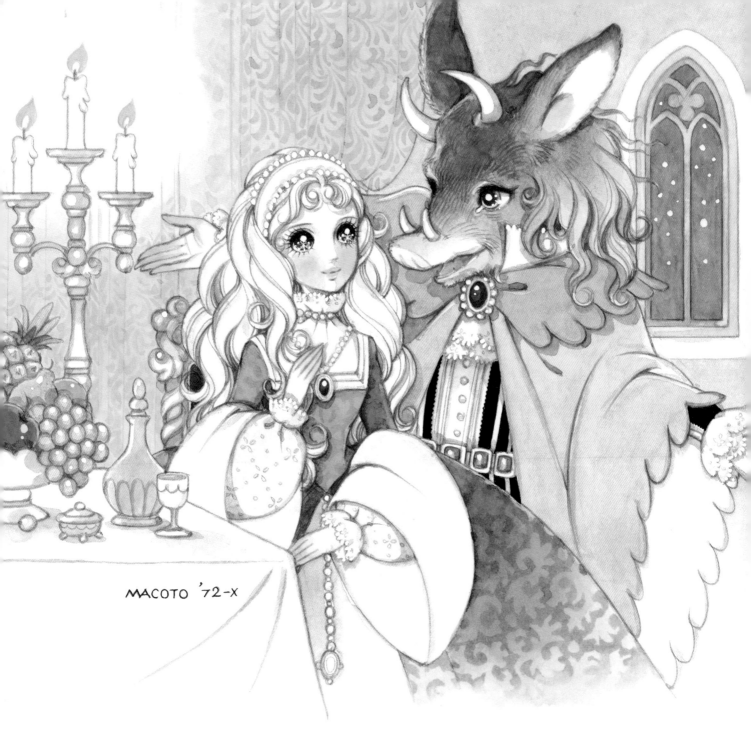

MACOTO '72-X

6

りっぱな　へや。うつくしい
ドレス。たくさんの　ほうせき。
おいしい　たべもの。
まものは　ベルの　ために、
なんでも　してくれました。

ベルは　とても　しあわせでした。
「まものさん、どうか、おとうさんに
あわせてください。一しゅうかん
たったら、きっと　かえります。」

ある　日、ベルは　たのみました。

5 ベルは、ひとりで、ふるえながら
まものの いえに はいりました。
「かわいい ベル、まって いたよ。」
むかえに でた まものは、
たしかに おそろしい すがたでした。

けれども、ベルには とても
しんせつでした。
「さあ ここが、あなたの へやだ。
ゆっくり おやすみ。ほしい
ものは なんでも いいなさい。」

MACOTO '72-X

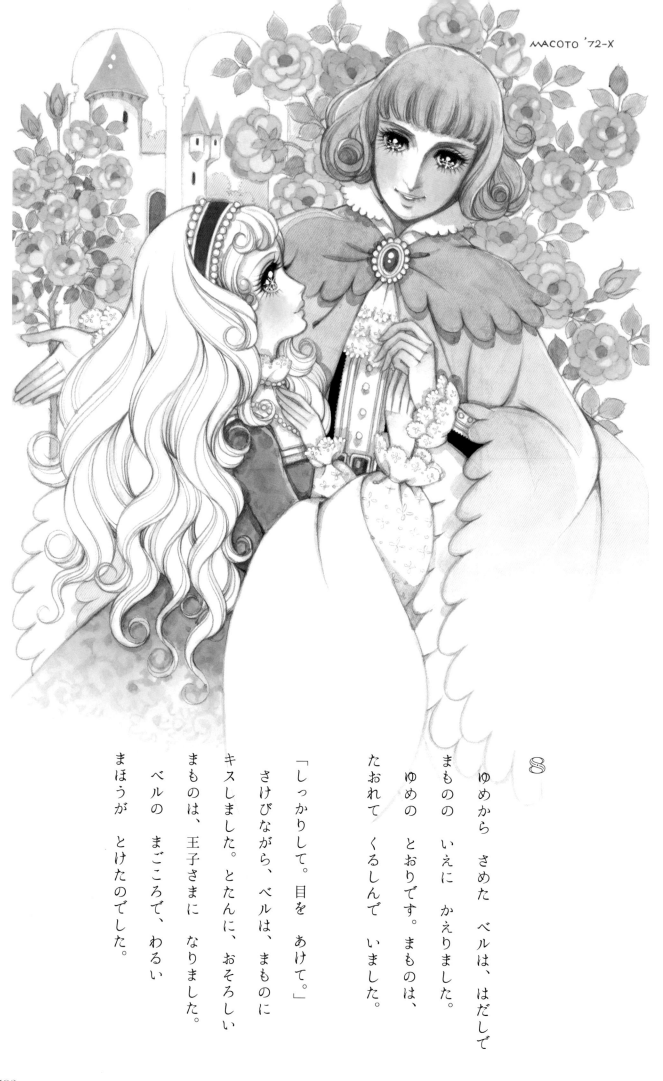

MACOTO '72-X

8

ゆめから さめた ベルは、はだしで
まものの いえに かえりました。
ゆめの とおりです。まものは、
たおれて くるしんで いました。

「しっかりして。目を あけて。」
さけびながら、ベルは、まものに
キスしました。とたんに、おそろしい
まものは、王子さまに なりました。
ベルの まごころで、わるい
まほうが とけたのでした。

7

しあわせな ベルが ねえさんたちは うらやましくて たまりません。

「かえりを おくらせて、まものを おこらせて やりましょう。」

ねえさんたちは、一しゅうかん すぎても、ベルを かえしません。

ベルは ゆめを みました。

まものが、花ぞのに たおれて しにそうに なって いるのです。

「ああ、しなないで、まものさん。」

MACOTO '72-X

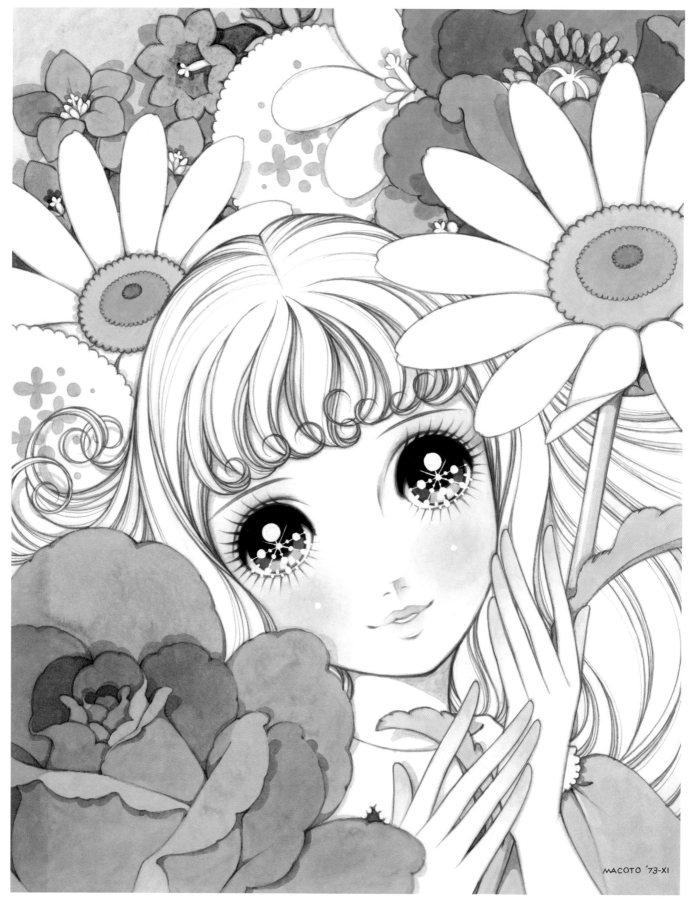

おやゆび姫 *Thumbelina*

おやゆびひめ
Thumbelina
1973年

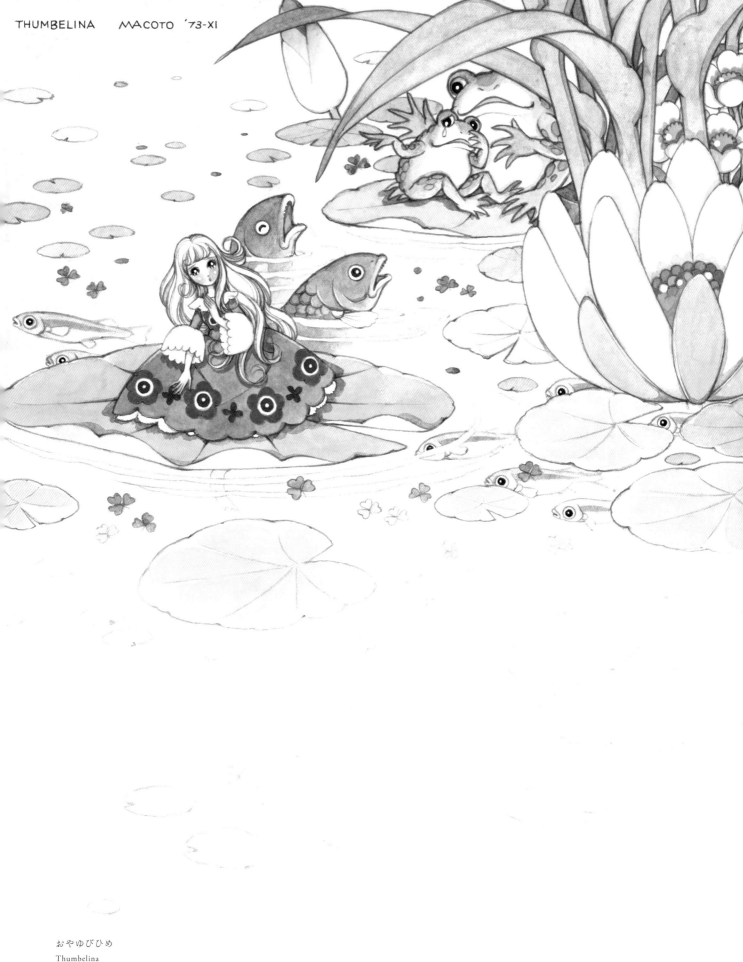

THUMBELINA MACOTO '73-XI

おやゆびひめ
Thumbelina
1973年

ヒキガエルに連れ去られたおやゆび姫。
蓮の葉の上で帰りたいと泣いていると、
魚たちが集まって、茎をかみ切ってくれました。

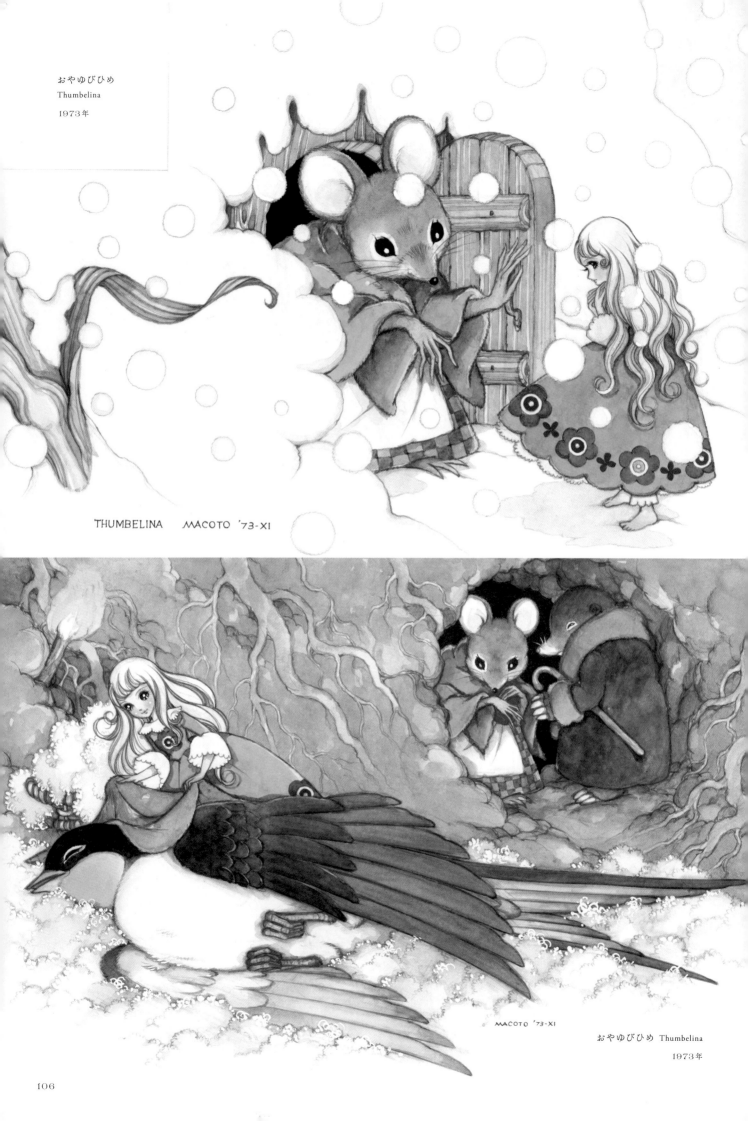

おやゆびひめ
Thumbelina
1973年

THUMBELINA MACOTO '73-XI

MACOTO '73-XI

おやゆびひめ Thumbelina

1973年

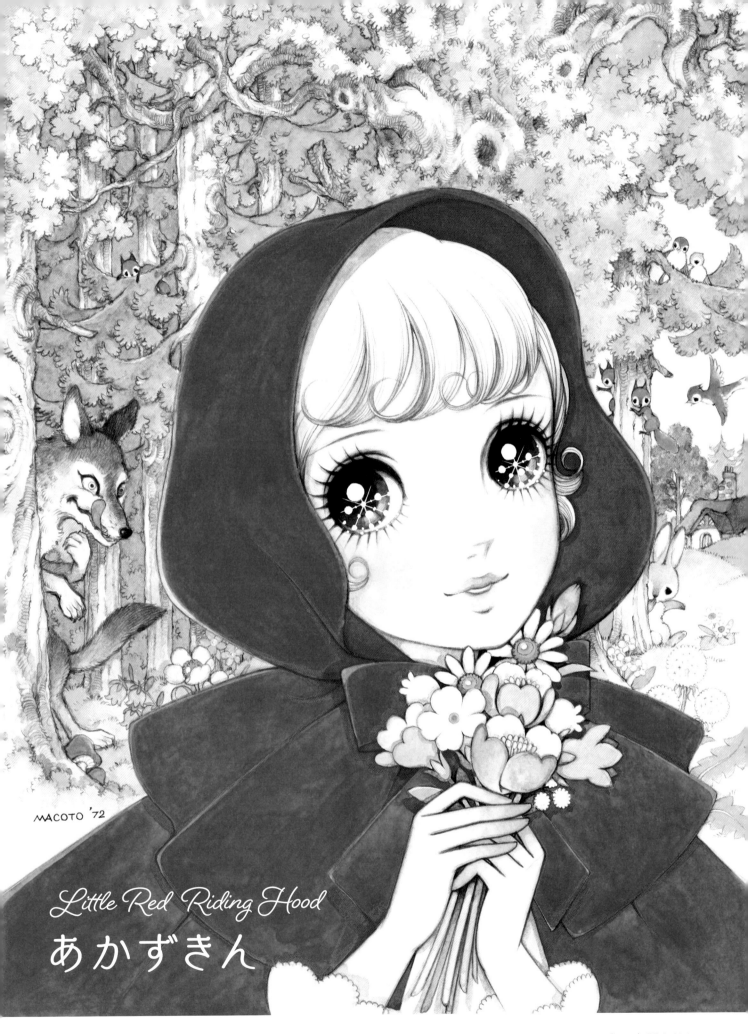

Little Red Riding Hood
あかずきん

あかずきん Little Red Riding Hood
『よいこ』小学館　1973年2月号　より

原作：シャルル・ペロー　文：立原えりか

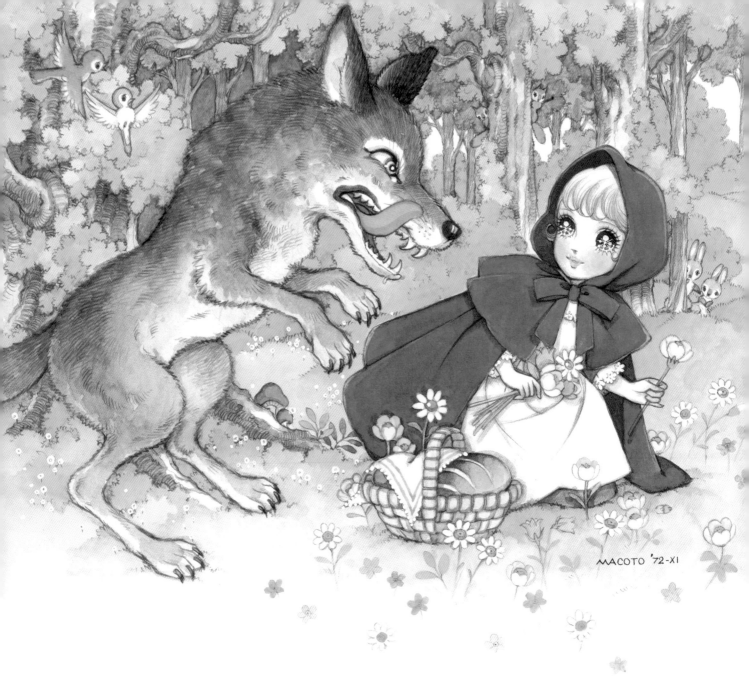

もりには、きれいな　はなが
いっぱい　さいていました。

「おばあさんに　もって
いって　あげましょう。」

はなを　つんでいる
あかずきんを、おおかみが
みつけました。

「うふふ、なんて
おいしそうな　おんなのこ
だろう。そうだ、
いいことを　かんがえたぞ。」

おおかみは、いそいで
おばあさんの　いえに
はしって　いきました。

「みちくさしては　いけませんよ。
もりには、こわい　おおかみが
いますからね。」

おかあさんに　いわれて、
あかずきんは、びょうきの
おばあさんを　おみまいに
でかけます。

おいしい　ぱんと
ぶどうしゅを　もって、
「いってまいります。」

おばあさんの　いえは、
もりの　むこう。

きっと、あかずきんを
まっているでしょう。

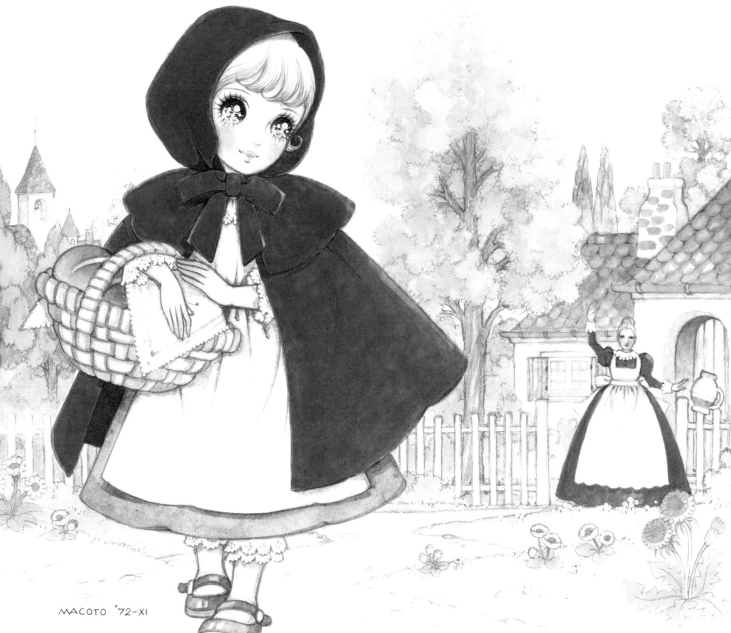

MACOTO '72-XI

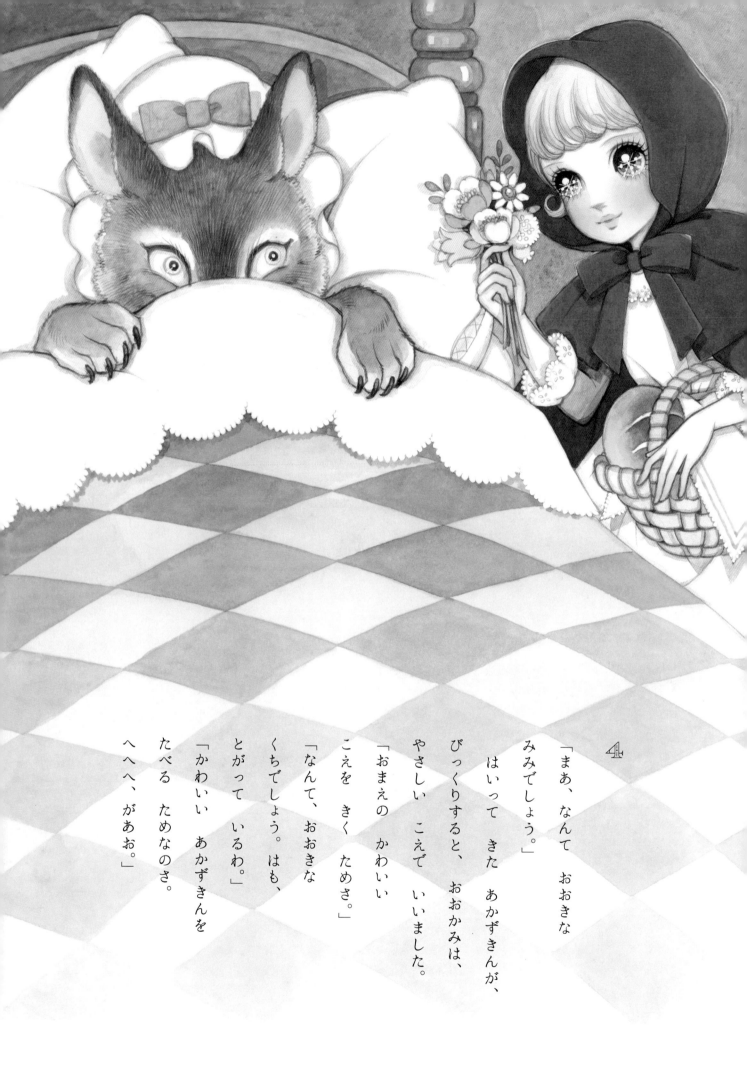

4

「まあ、なんて おおきな みみでしょう。」

はいって きた あかずきんが、びっくりすると、おおかみは、やさしい こえで いいました。

「おまえの かわいい こえを きく ためさ。」

「なんて、おおきな くちでしょう。はも、とがって いるわ。」

「かわいい あかずきんを たべる ためなのさ。へへへ、があお。」

110

3

「うおおっ、おおかみだぞ。
さっさと でていけ」

さきまわりした
おおかみに おどかされて、
おばあさんは、あわてて
にげだしました。

おおかみは、
おばあさんに ばけて、
べっどに もぐり こみました。

「へへへ、これで よし」

そこへ、なんにも しらない
あかずきんが きました。

「こんにちは おばあさん、
あかずきんです」

MACOTO '72-XI

6

ずどおん。てっぽうの
おとが　して、おおかみは
たおれました。
おばあさんが
かりうどを　つれて
きたのです。
「わるい　おおかみは、
もう　いないよ。」
おばあさんは、
あかずきんを
だきしめました。

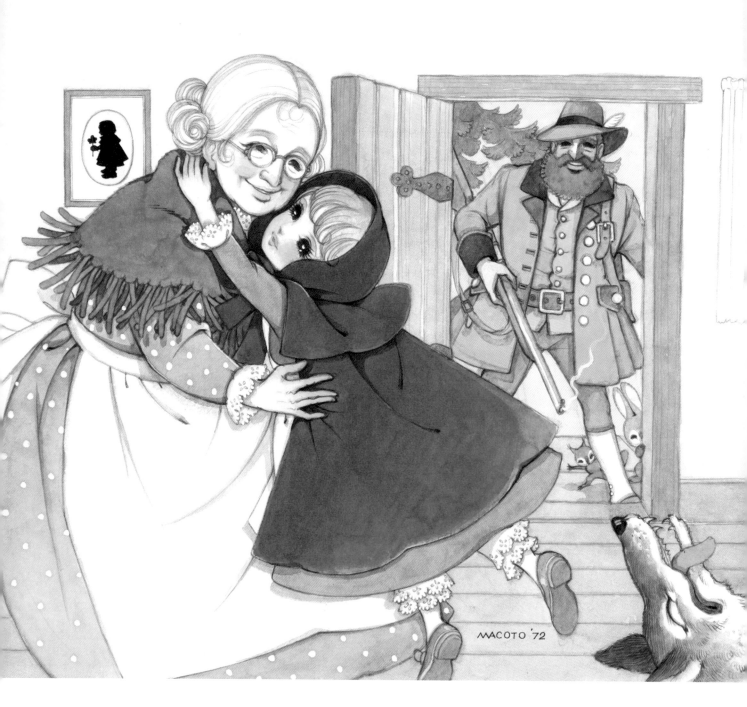

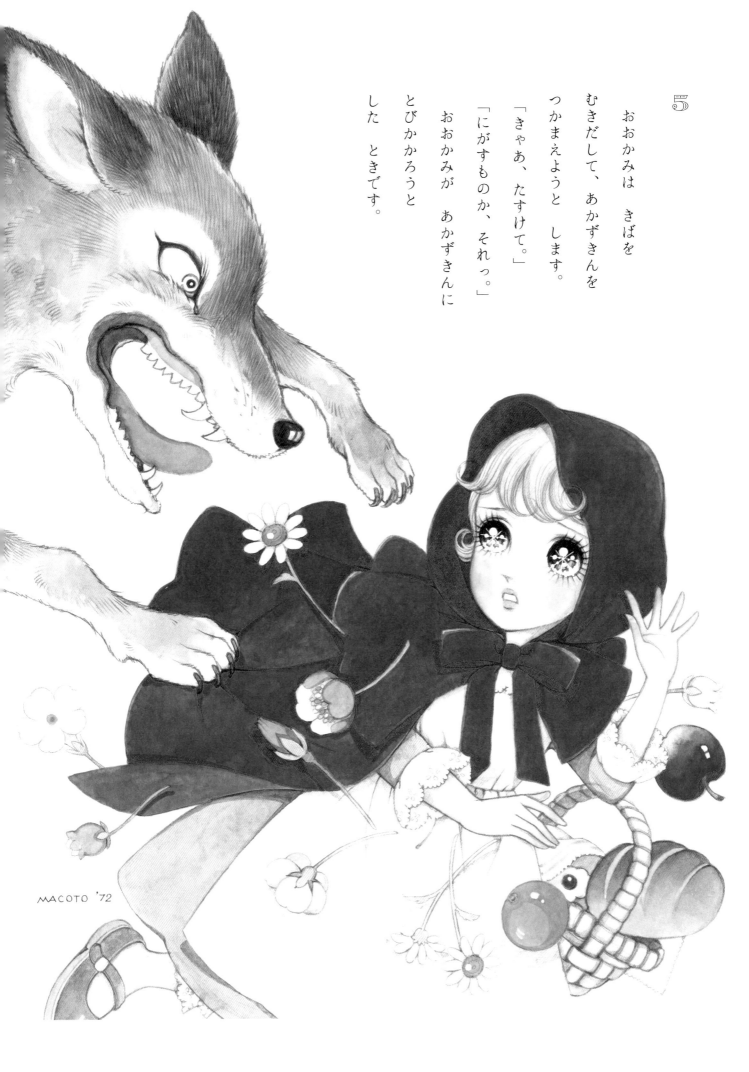

5

おおかみは　きばを
むきだして、あかずきんを
つかまえようと　します。
「きゃあ、たすけて。」
「にがすものか、それっ。」
おおかみが　あかずきんに
とびかかろうと
した　ときです。

MACOTO '72

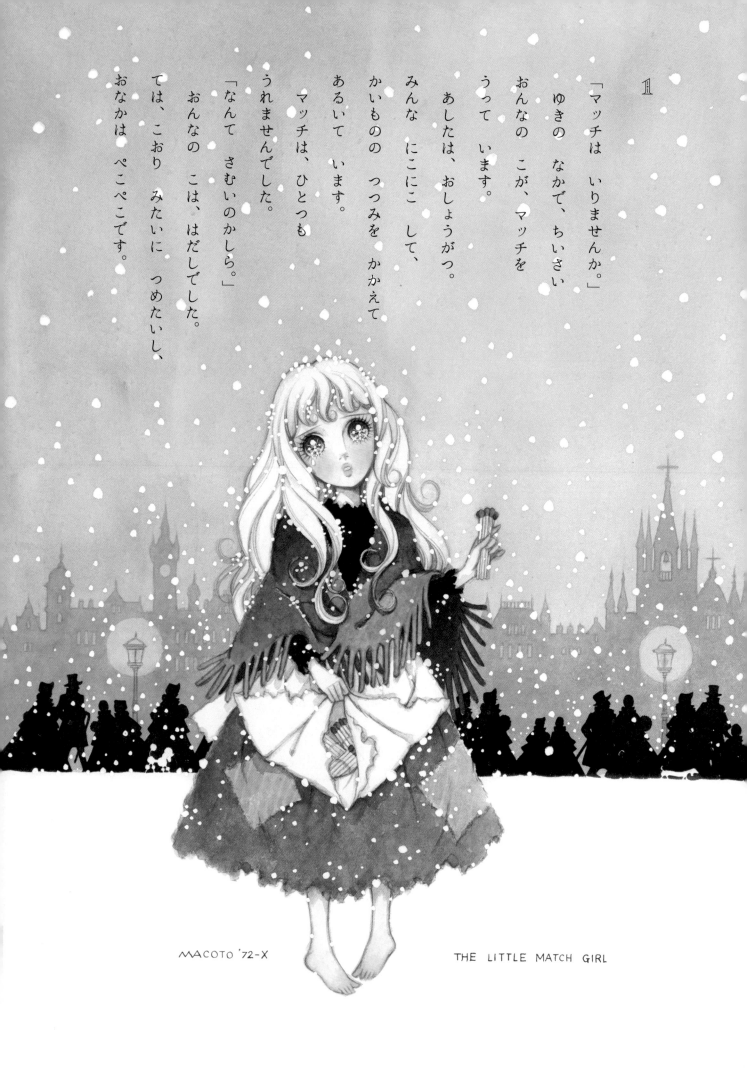

「マッチは　いりませんか。」
ゆきの　なかで、ちいさい
おんなの　こが、マッチを
うって　います。
あしたは、おしょうがつ。
みんな　にこにこ　して、
かいものの　つつみを　かかえて
あるいて　います。
マッチは、ひとつも
うれませんでした。
「なんて　さむいのかしら。」
おんなの　こは、はだしでした。
ては、こおり　みたいに　つめたいし、
おなかは　ぺこぺこです。

MACOTO '72-X

THE LITTLE MATCH GIRL

114

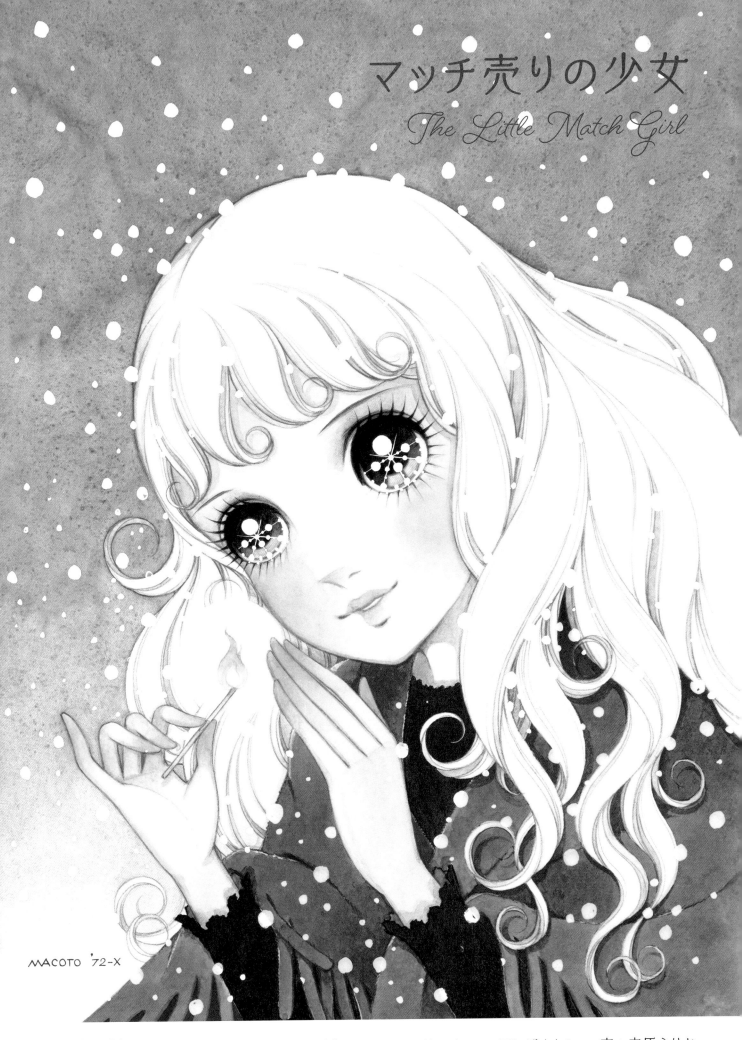

マッチ売りの少女

The Little Match Girl

MACOTO '72-X

マッチ売りの少女　The Little Match Girl
『よいこ』小学館　1973年1月号　より

原作：ハンス・クリスチャン・アンデルセン　　文：立原えりか

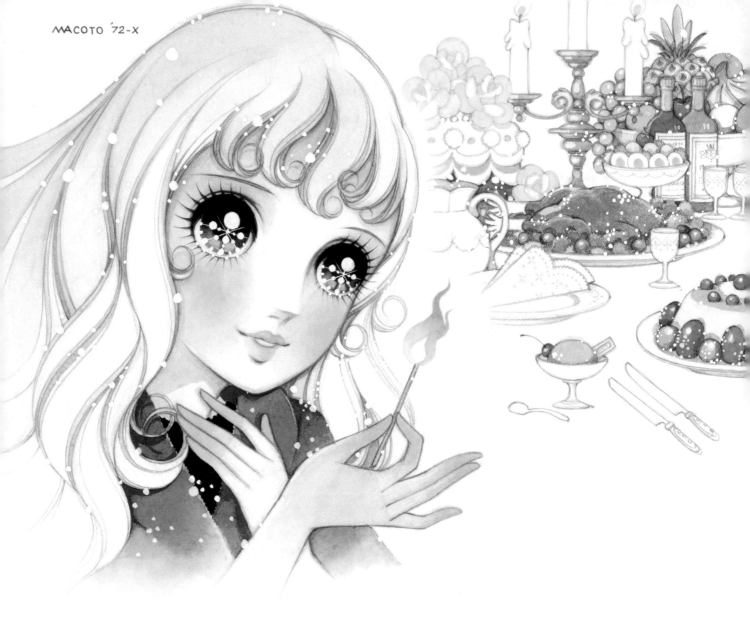

3

おんなの こは、にほんめの
マッチを すりました。

しゅっと、おとが して、

あかるく なると、テーブルが
みえました。

「すばらしい ごちそうだわ。」

ほかほか やきたての
とりが、テーブルから
とびおりて、はしって きます。

「どうぞ たべて ください。」

おんなの こは、ごちそうを
つかもうと しました。

とたんに、マッチの ひが
きえて、テーブルも ごちそうも
みえなく なりました。

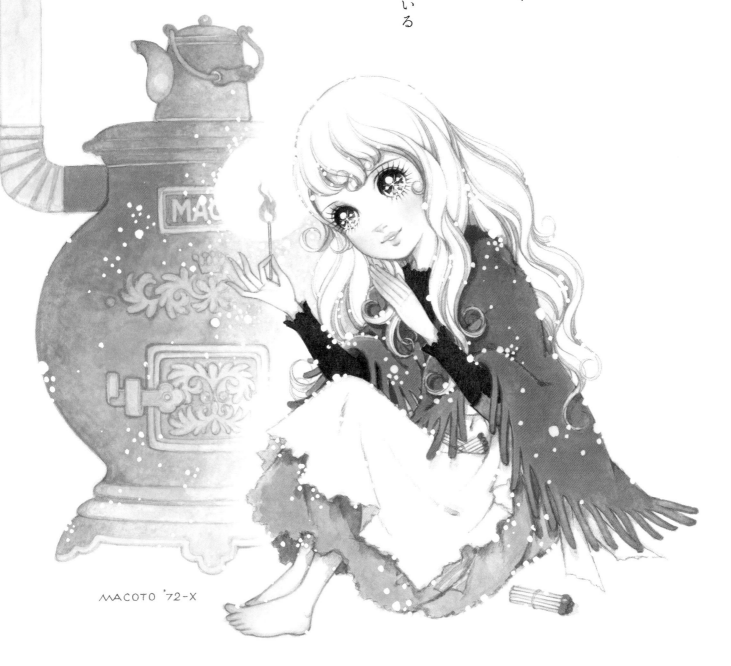

2

「マッチの　ひで、すこしだけ
あたたまりましょう。」
　そう　おもって、おんなの　こは、
マッチを　いっぽん　すりました。
　すると、ぽっと　あかるい
ひの　なかに、ごうごうと　もえている
ストーブが　みえて　きたのです。
「まあ　うれしい。これで、
あたたかく　なるわ。」
　よろこんで　てを
のばそうと　すると、
ストーブは　きえて、あたりは
まっくらに　なりました。

MACOTO '72-X

117

5

そのまま、おんなの こは、
そらに のぼって いきました。
しんねんの あさ、ひとびとは、
こごえて しんでいる
おんなの こを みつけました。
「かわいそうに。」
「マッチで あたたまろうと
したのだよ。」
マッチの もえかすを みて、
みんなが いいました。
マッチうりの しょうじょが
どんなに うつくしい
ものを みたか、だれにも
わかりませんでした。

MACOTO '72-X

118

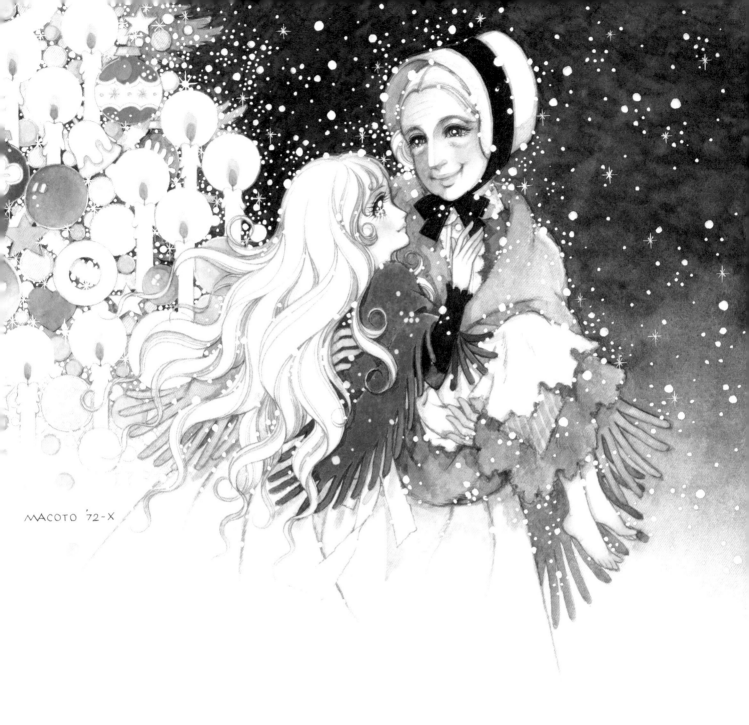

MACOTO '72-X

4

つぎの　マッチを　すると、
まわりが　ひるまの　ように
あかるく　なりました。

ずっと　まえに　しんだ、
おばあさんが　みえます。

「ああ、だいすきな　おばあさん。
どうか　きえないで。わたしを
つれて　いって　ください。」

おんなの　こは、いそいで
もっている　マッチを
ぜんぶ　もやしました。

おばあさんは、やさしく
しっかりと、おんなの　こを
だきしめました。

119

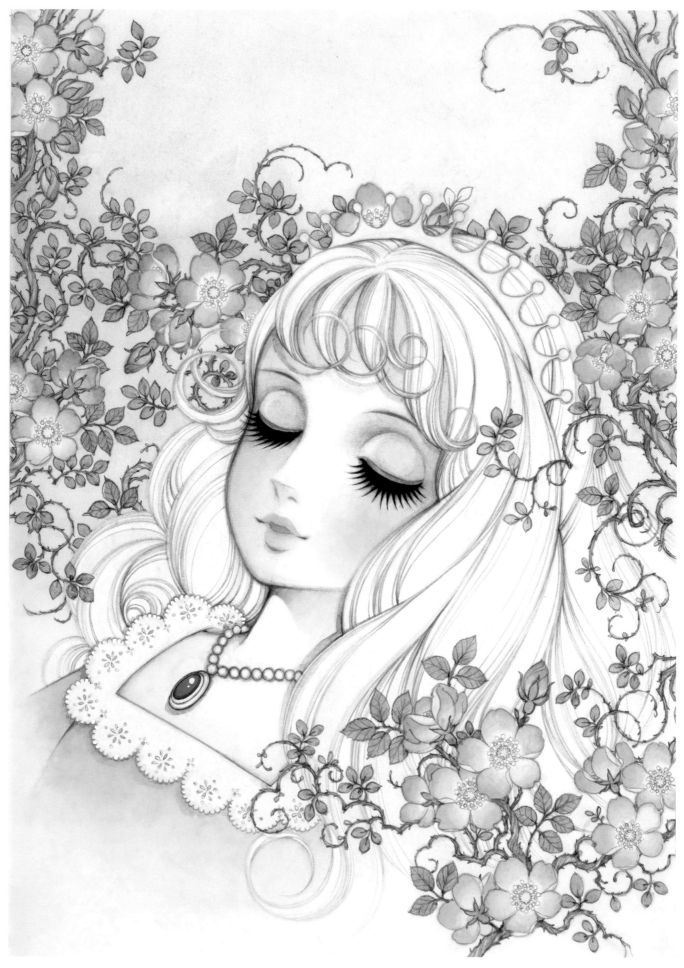

ねむり姫 *Sleeping Beauty*

ねむりひめ
Sleeping Beauty
1971年

原作：アンデルセン

ゆきの女王　The Snow Queen
『小学一年生』小学館
1980年1月号　より

雪の女王
The Snow Queen

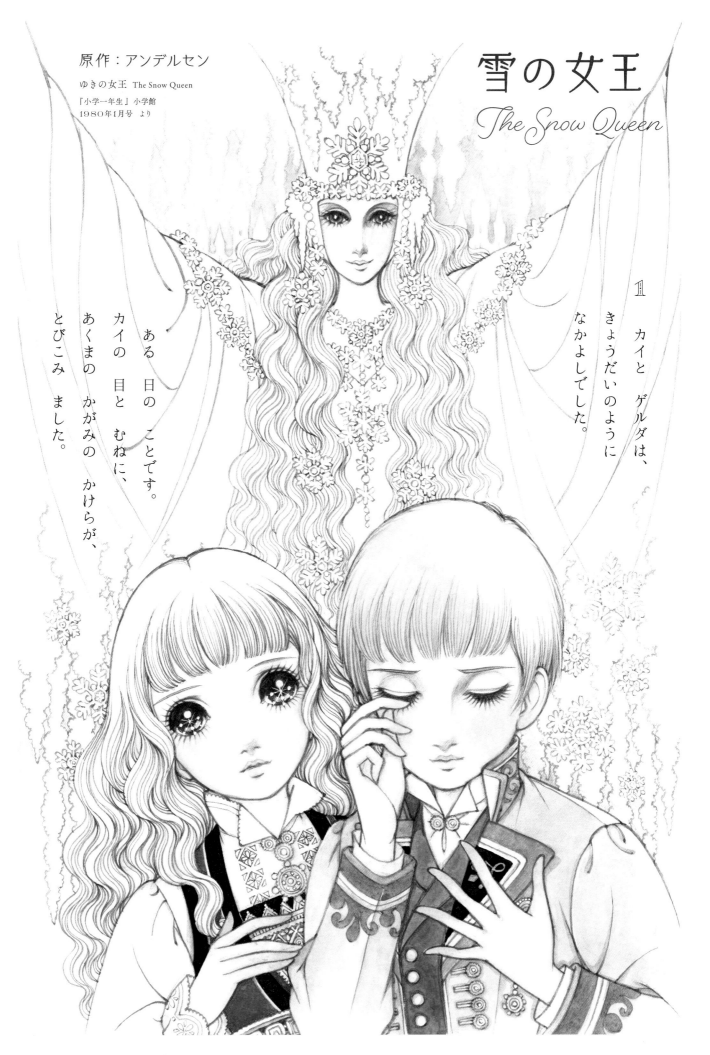

1　カイと　ゲルダは、きょうだいのように　なかよしでした。

ある　日の　ことです。カイの　目と　むねに、あくまの　かがみの　かけらが、とびこみ　ました。

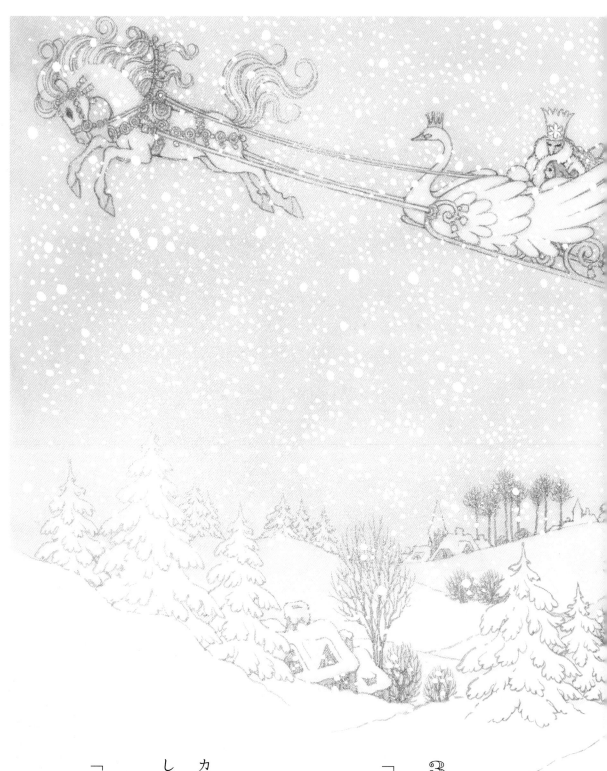

3

「わたしは、いじわるな
子どもが　すき。
カイ、おいで
わたしの　おしろへ。」
ゆきの女王が　あらわれて、
カイを　おしろへ　つれて　いって
しまいました。
＊＊＊
「おにいさんのように
やさしかった　カイ。
どこへ　いったの。」
ゲルダは　カイを　さがしに、
たびに　出ました。

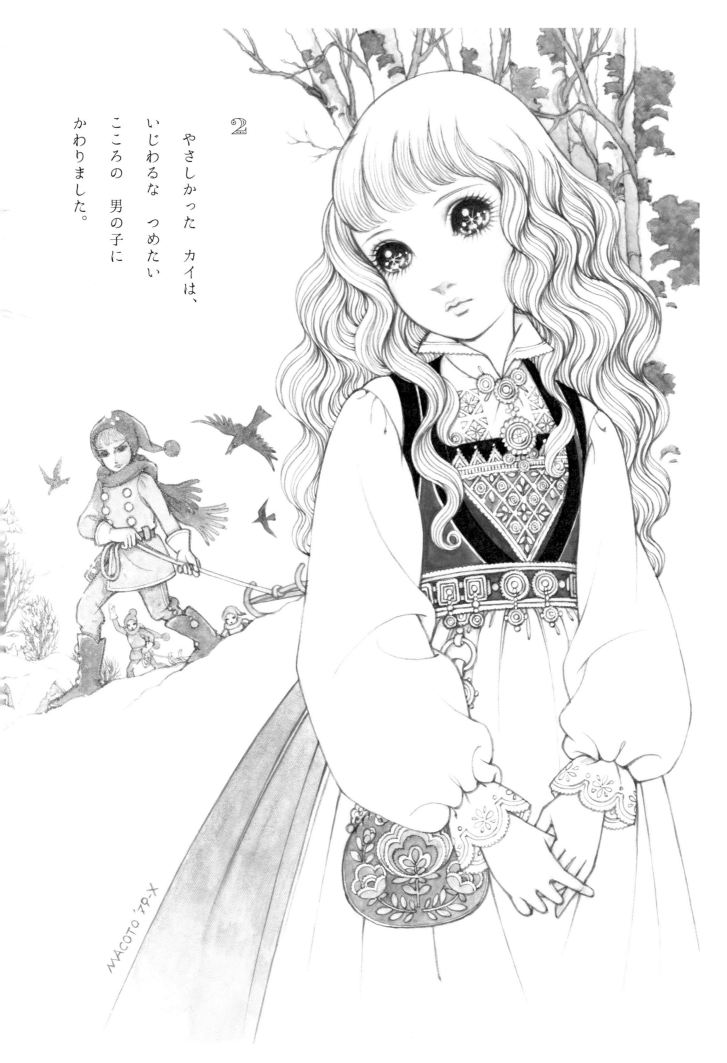

2

やさしかった　カイは、
いじわるな　つめたい
こころの　男の子に
かわりました。

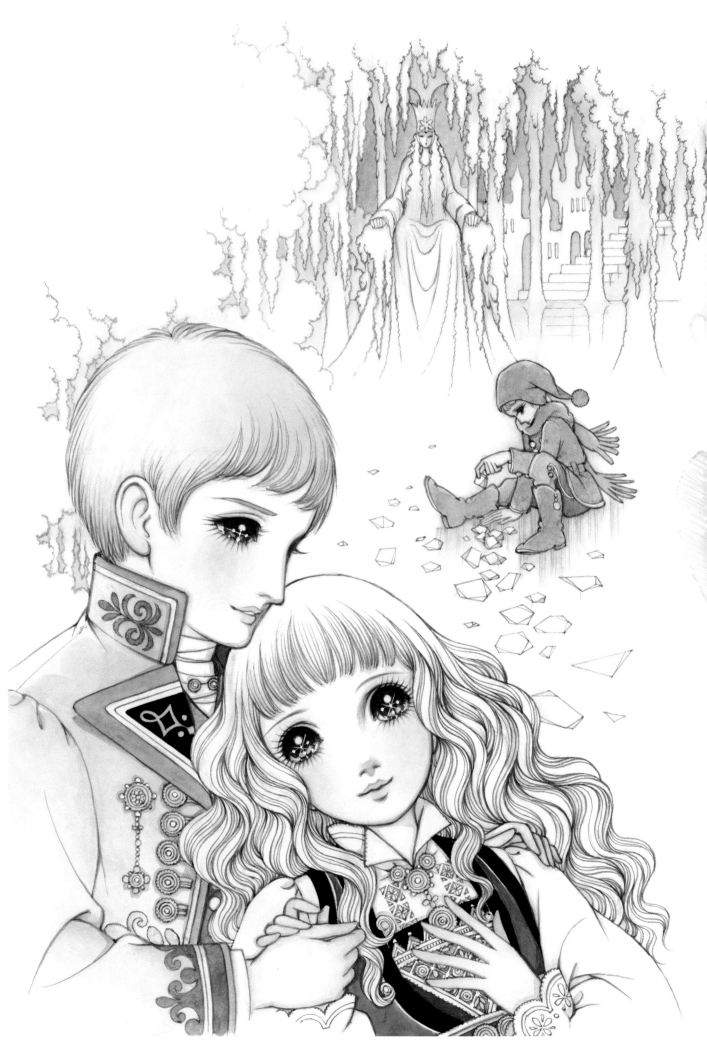

4

ゲルダは、ながくて
くるしい たびを つづけました。

そして、とうとう
つめたい ゆきの
おしろの 中に、
一人ぼっちで すわって いる
カイを みつけました。

「カイ、わたしよ。」
ゲルダの あつい なみだが、
カイの 目と むねに
こぼれおちると、カイは
もとの やさしい
男の子に もどりました。

MACOTO 79-X

125

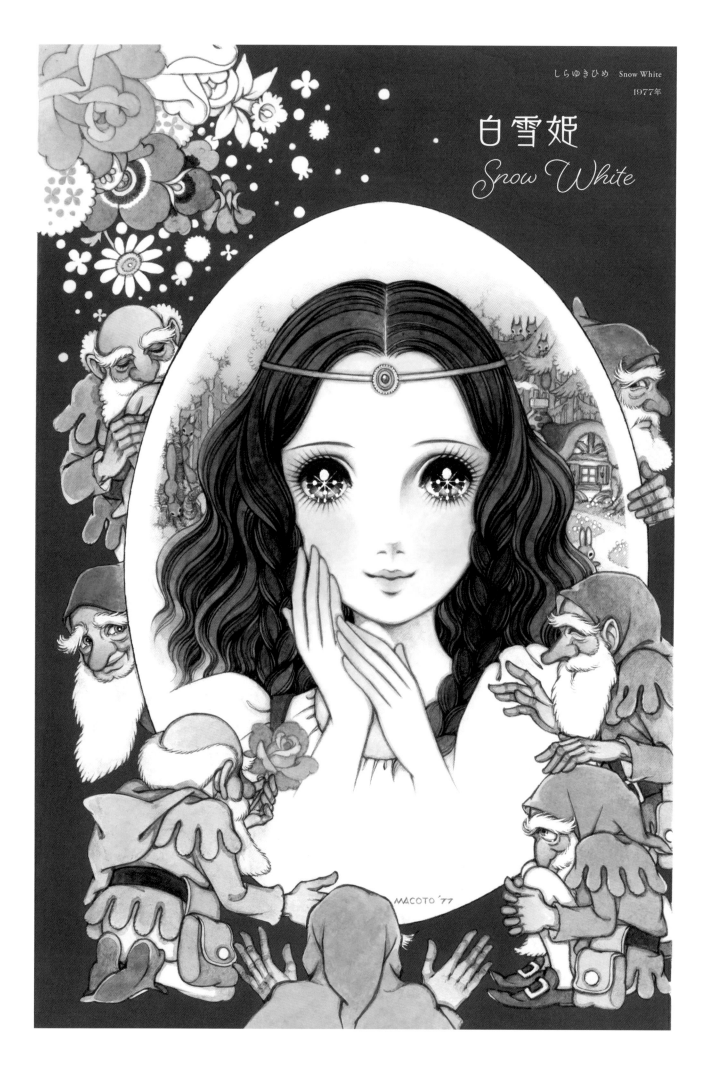

白雪姫
Snow White

不思議の国のアリス

Alice's Adventures in Wonderland

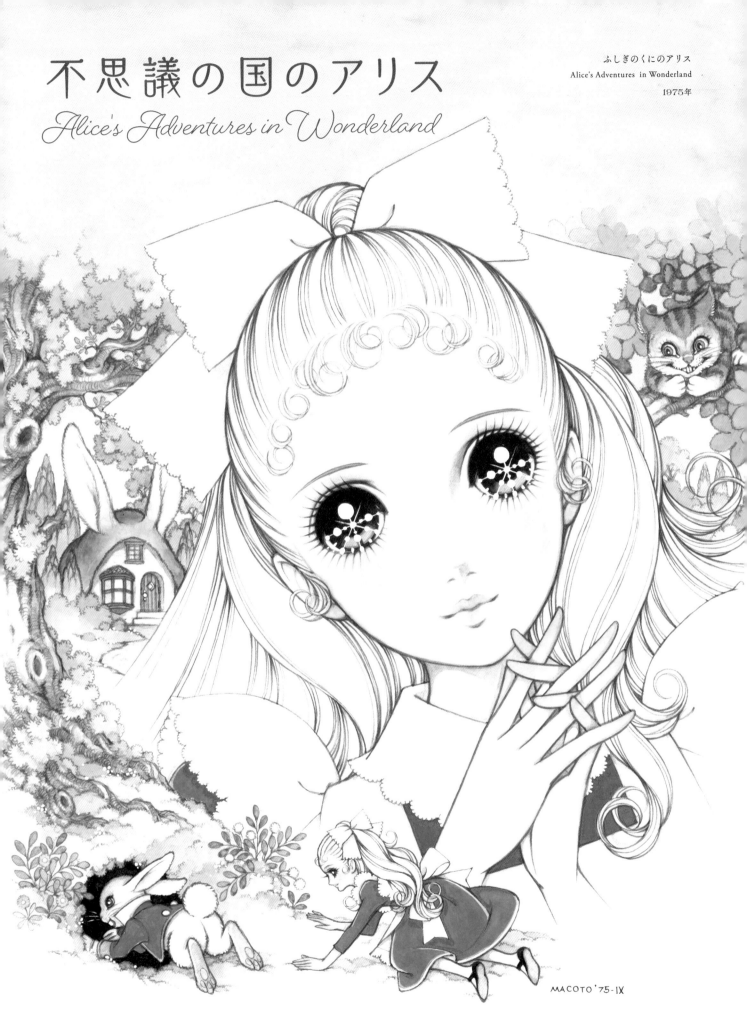

MACOTO '75-IX

原作：ルイス・キャロル

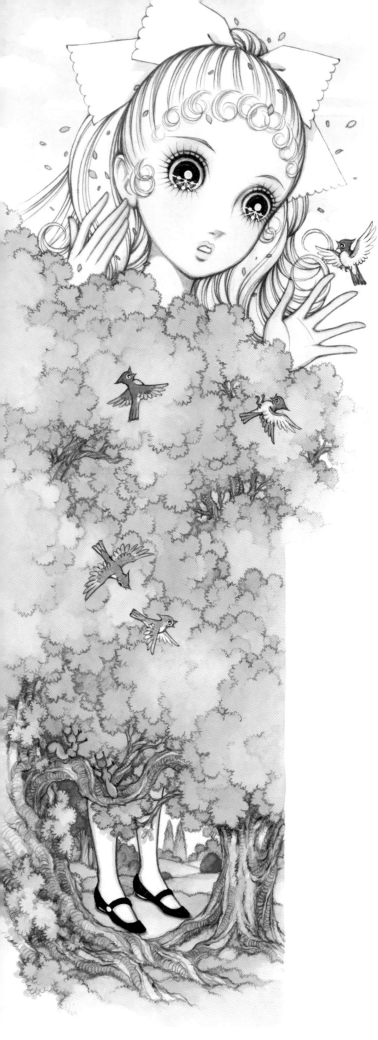

MACOTO '75-IX

3

アリスは　きのこを　たべてみました。
すると、せが　ぐんぐん　のびて
木を　つきぬけて　しまいました。
あわてて　はんたいがわを　かじると、
ちょうどいい　おおきさに　なりました。

1

しろい うさぎを おいかけて、
アリスは あなに とびこみました。
あなの そこから そとに でるには
ちいさな ドアしか ありません。
ちいさな びんの のみものを のむと
アリスは ちいさく なりました。

2

ドアの そとは ひろい もり。
そこで ふしぎな きのこに のった
おおきな いもむしと であいました。
はなすのは おかしなことばかり。
「きのこの かたがわを たべると
からだが おおきく、はんたいがわを
たべると ちいさくなれる」
といいのこして さりました。

MACOTO '75-IX

DRINK ME

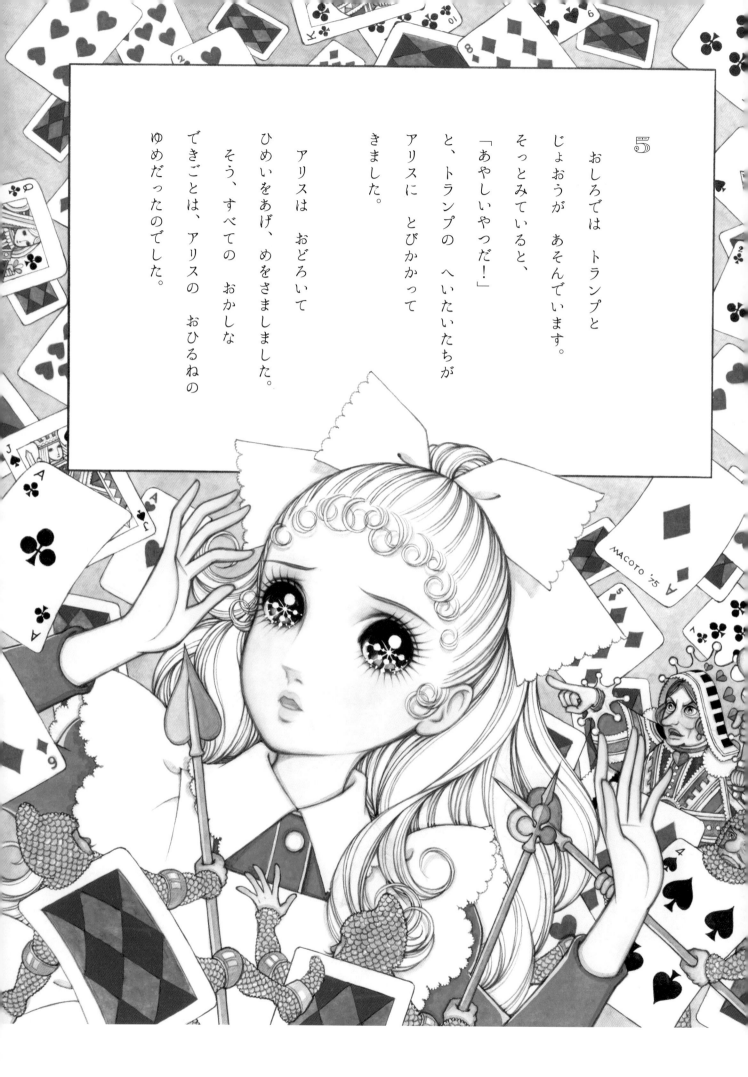

5

おしろでは　トランプと
じょおうが　あそんでいます。
そっとみていると、
「あやしいやつだ！」
と、トランプの　へいたいたちが
アリスに　とびかかって
きました。

アリスは　おどろいて
ひめいをあげ、めをさましました。
そう、すべての　おかしな
できごとは、アリスの　おひるねの
ゆめだったのでした。

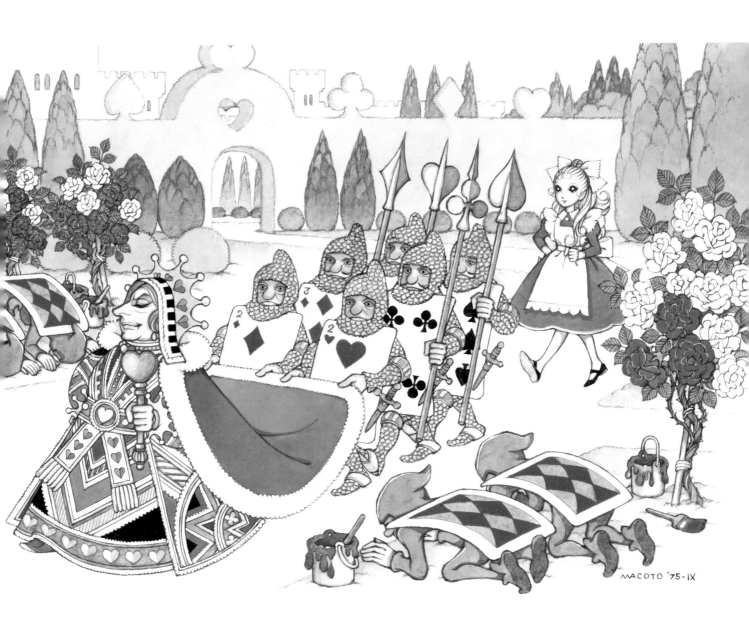

4

もりを　ぬけると　にわが
ありました。
　いばった　ハートの
じょおうさまと、
トランプの　ぎょうれつが
あるいて　きます。
　アリスは　その　ぎょうれつの
あとを　ついて、おしろへと
はいって　いきました。

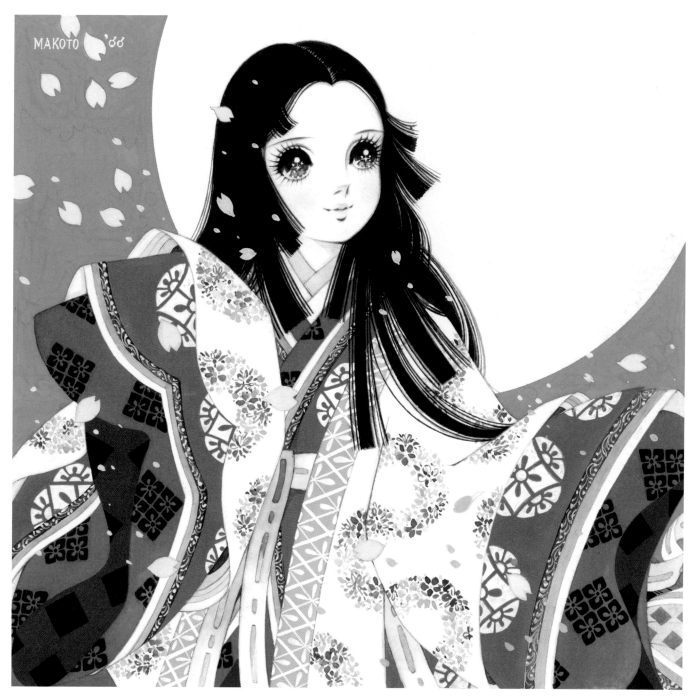

かぐや姫 *Princess Kaguya*

かぐやひめ
Princess Kaguya
1966年

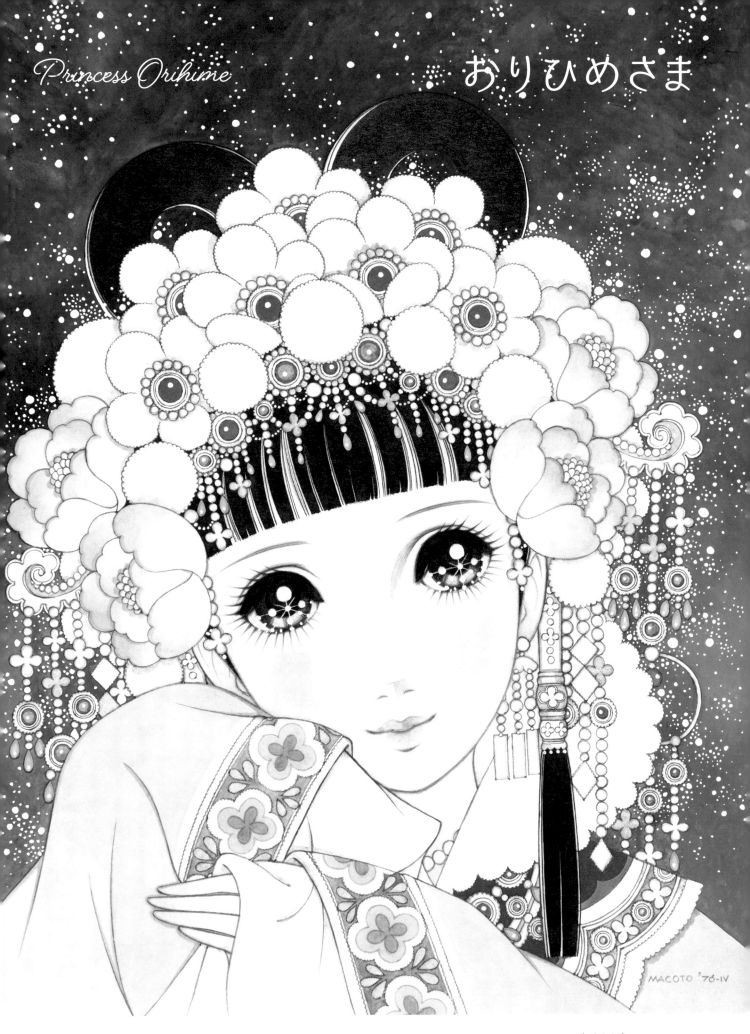

Princess Orihime

おりひめさま

原作：中国の神話伝説より

おりひめさま　Princess Orihime

1976年

2

ほしたちが　ふたりの
おもいを　つたえて
ふたりは　けっこんしました。

ところが、ふたりは　たのしくて
しごとを　わすれて　しまいました。

あそんでばかり　いたので、
おりものは　できあがらず、
うしたちは　よわってしまいました。

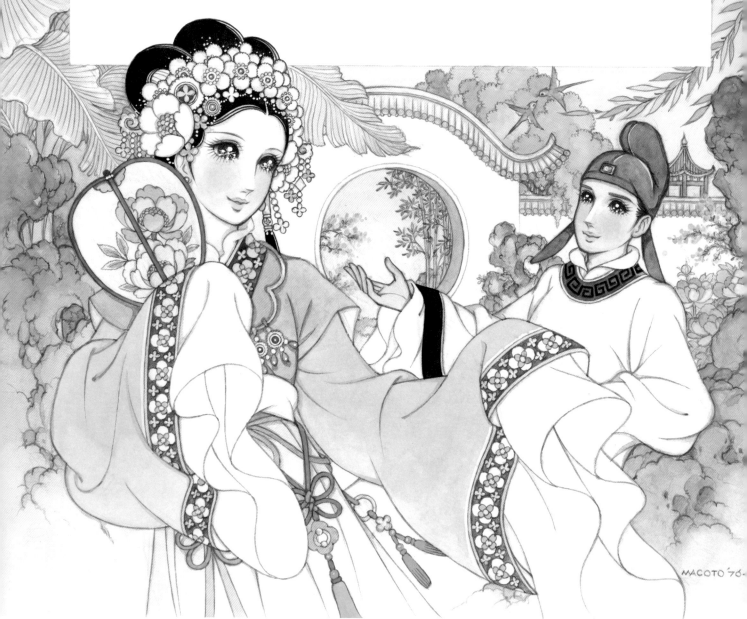

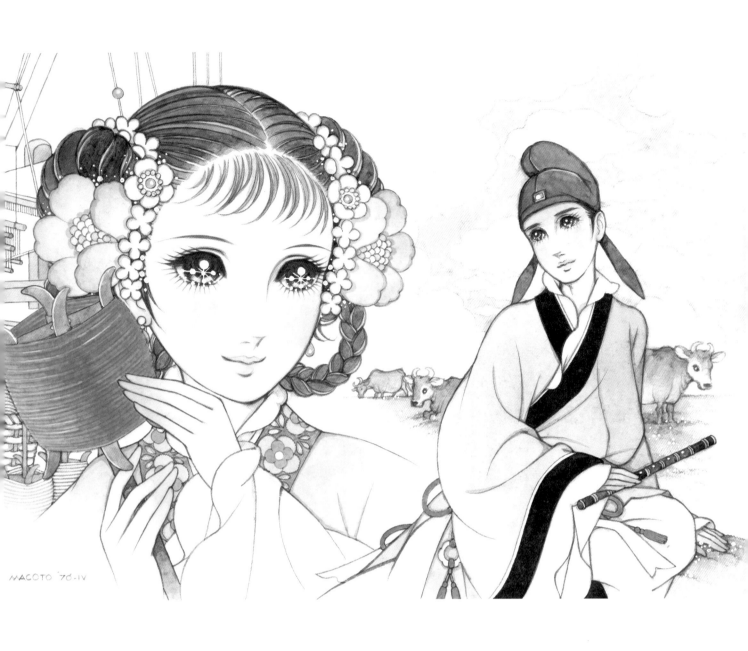

にしの　そらの　おりひめは
かみさまの　きものを
おるのがしごと。

ひがしの　そらの　ひこぼしは
かみさまの　うしのばんを
していました。

ひこぼしは　うつくしい
おりひめに　あこがれていました。

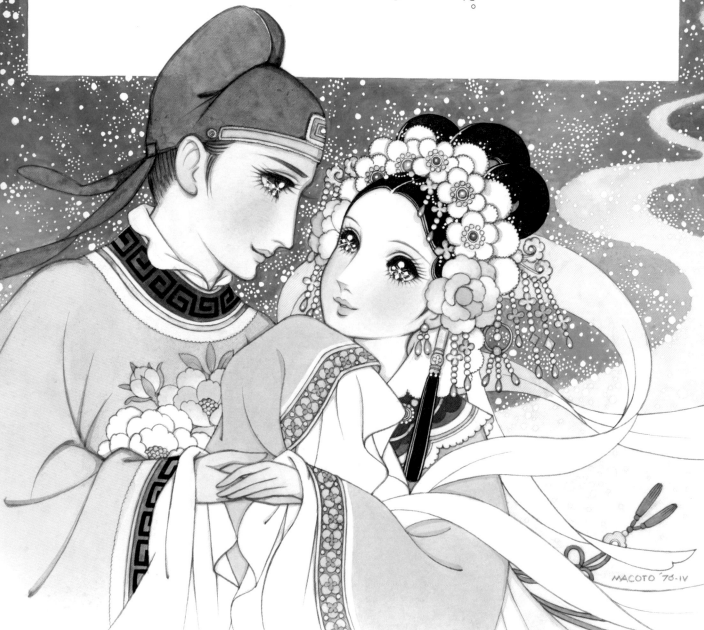

「いちねんに　いちにちだけ、
あってもよい」
かみさまが　ゆるしたのは
七月七日の　たなばたの　よるでした。

それから　ふたりは　ねんにいちど
あえるひを　たのしみに、
まいにち　いっしょうけんめい
しごとに　はげみました。

たなばたの　よるは
そらを　みあげて　みてください、
きっと　ふたりが　さいかいを
たのしんで　いることでしょう。

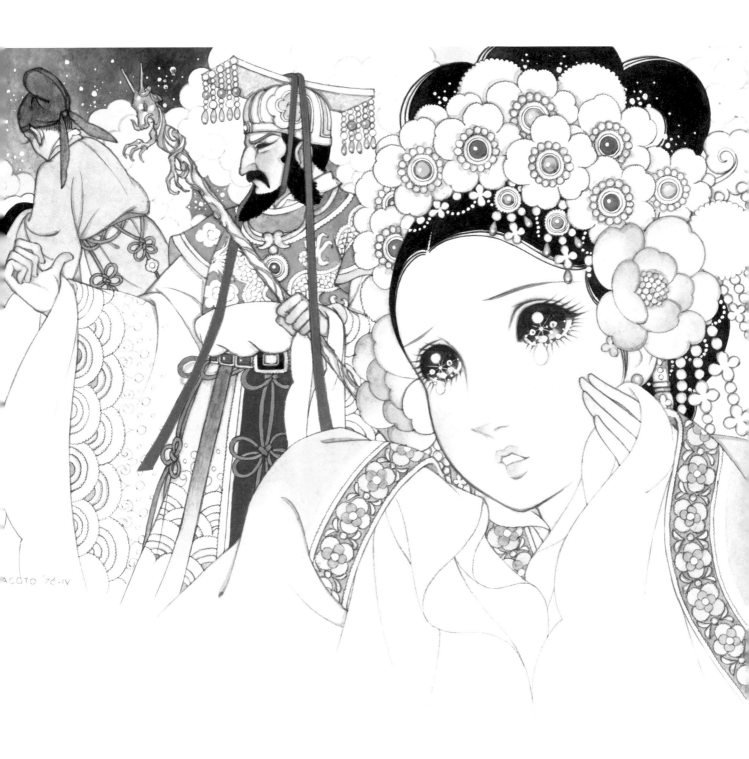

3

それを　みていた
かみさまは　おこり、
ふたりを　ひきはなしました。

おりひめと　ひこぼしは
かわの　ひがしと
にしに　わかれて
くらすことに　なりました。

おたがいに　あいたくて
まいにち　ないてばかり。

かみさまは　すこし
かわいそうに　おもいました。

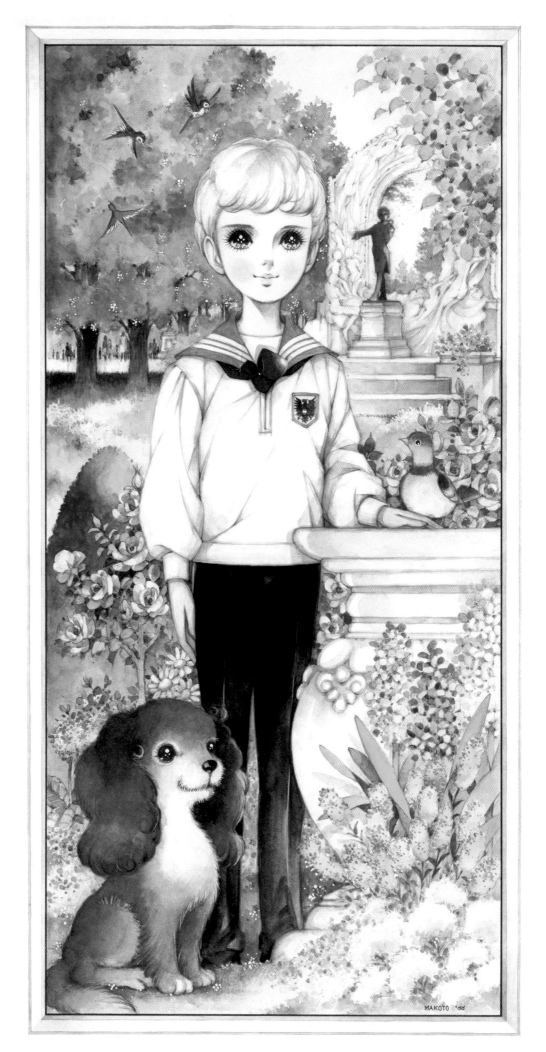

ウィーン
少年合唱団員
Vienna Boys Choir
Member
1966年

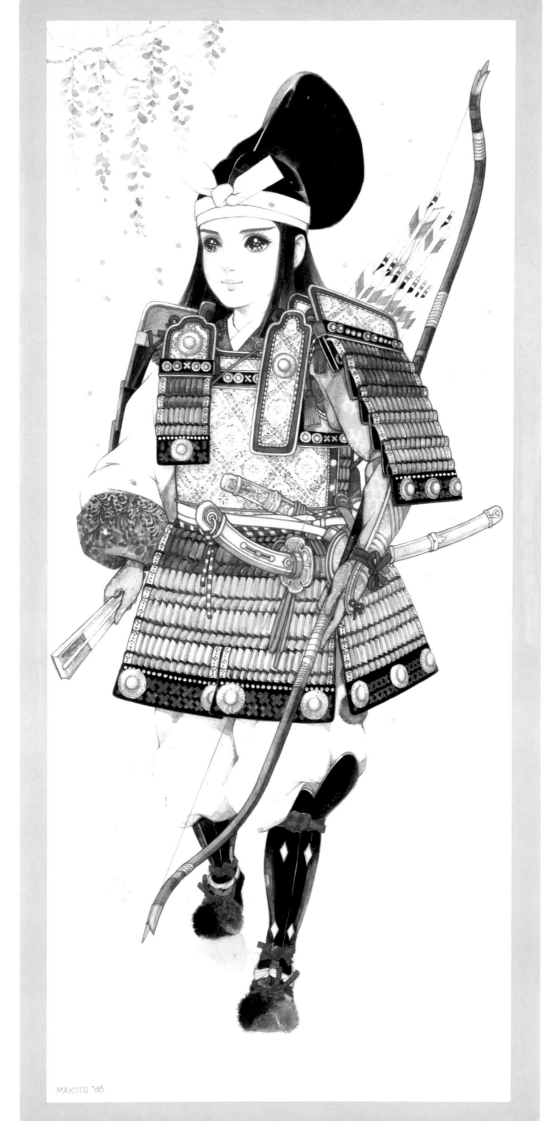

花の若武者
The Young Warrior
1966年

MAKOTO '66

139

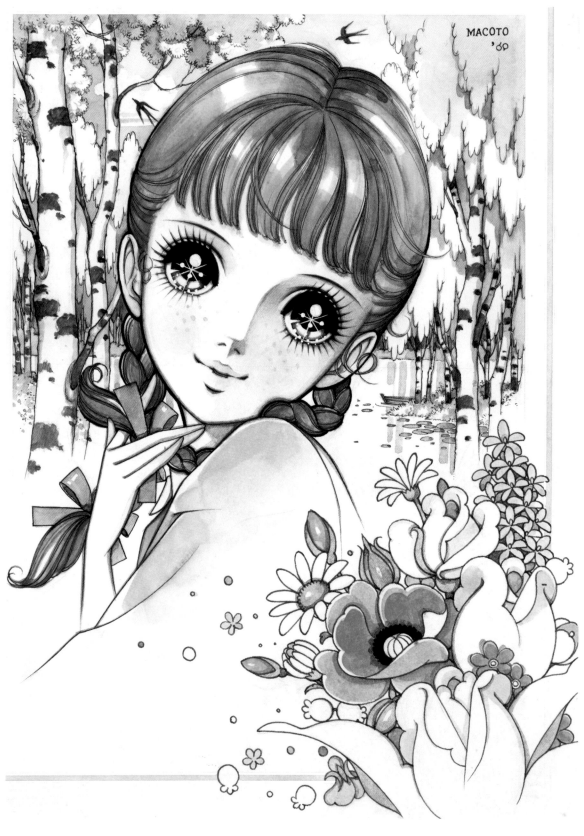

赤毛のアン

Anne of Green Gables

1969年

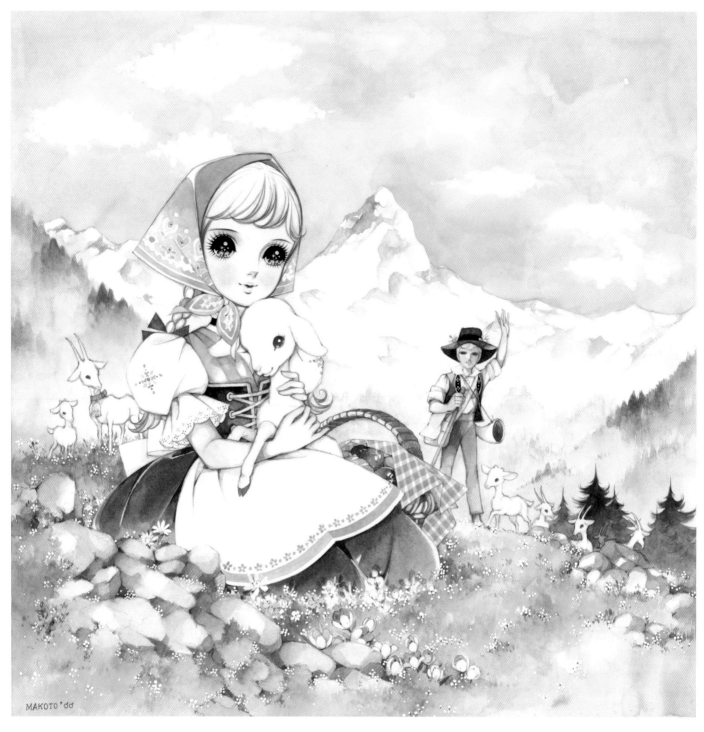

アルプスの少女
Heidi
1966年

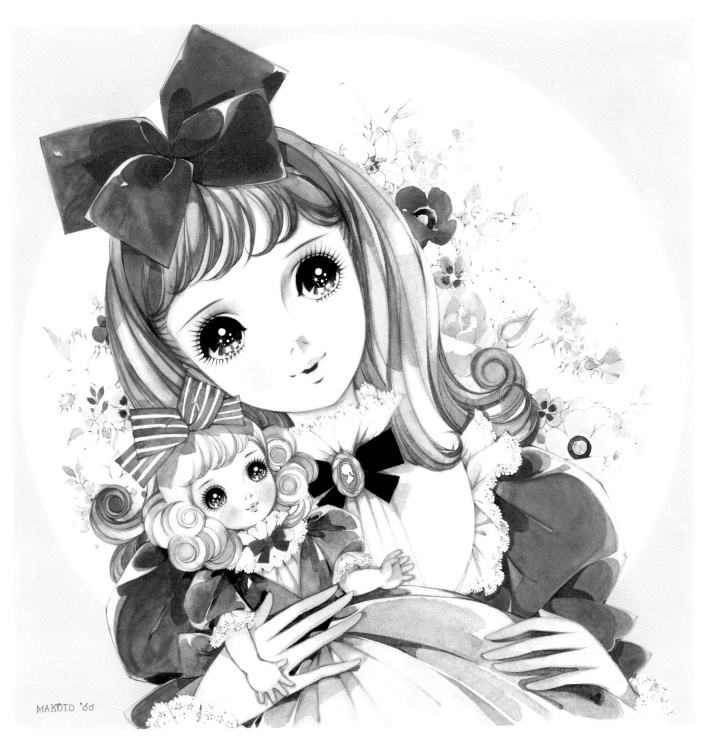

小公女
Little Princess
1966年

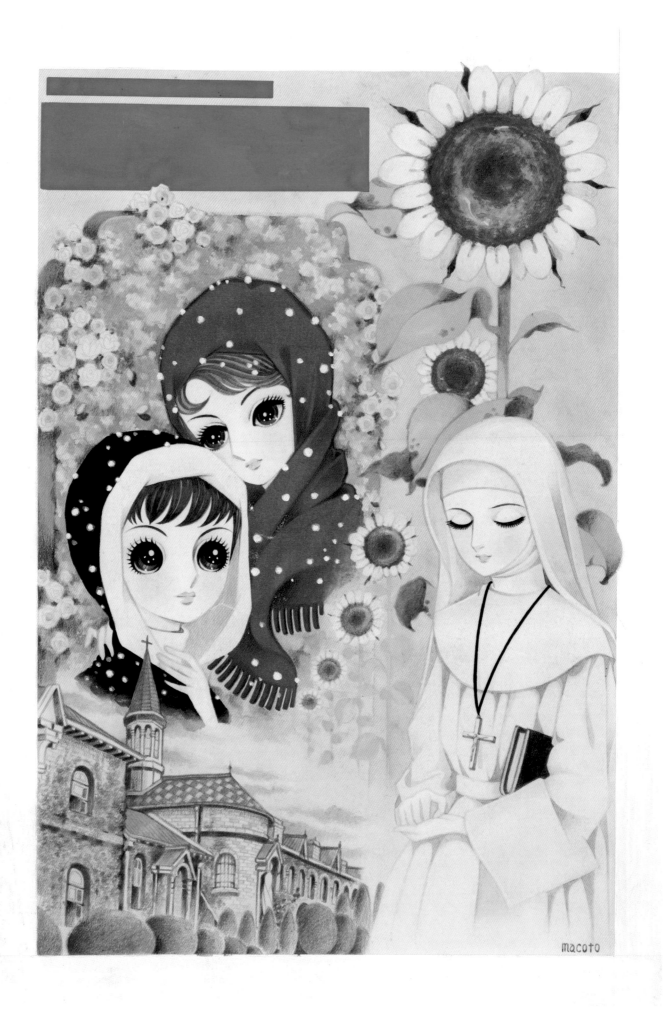

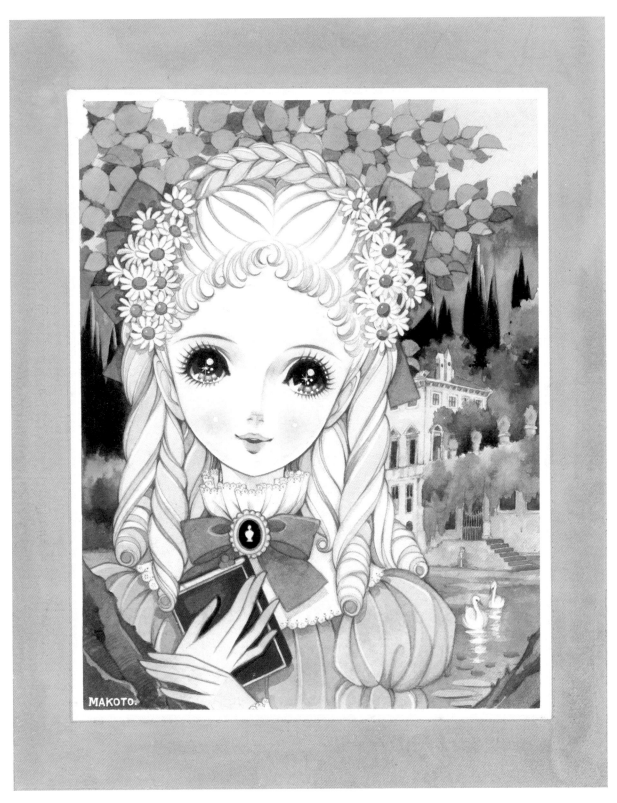

みずうみ Immensee
1962年

ひまわりの丘
Sunflower Hill
1958年

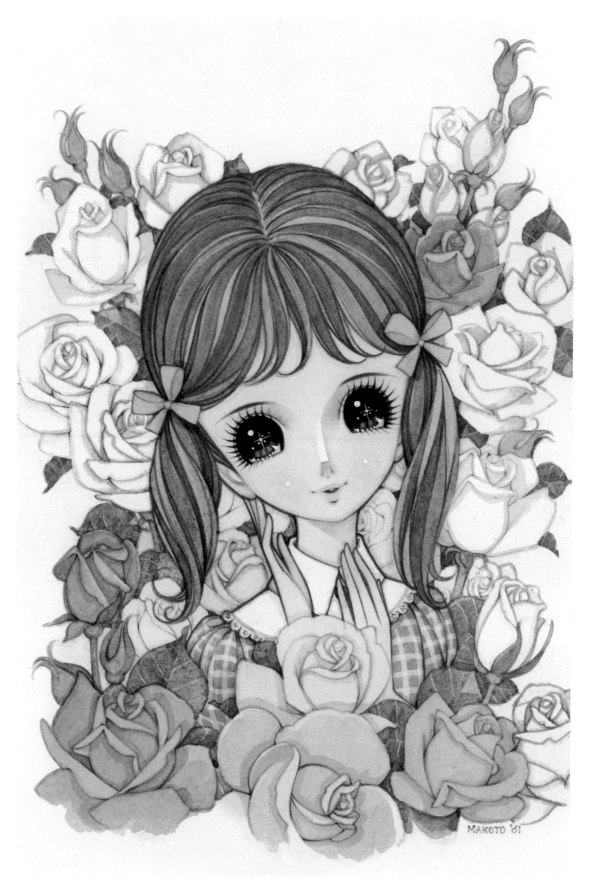

バラのささやき
Whisper of Roses

1961年

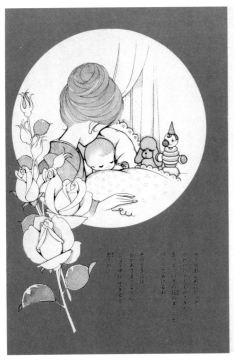

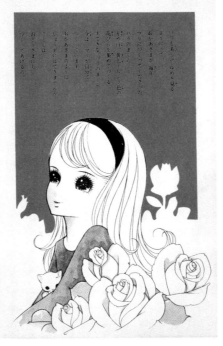

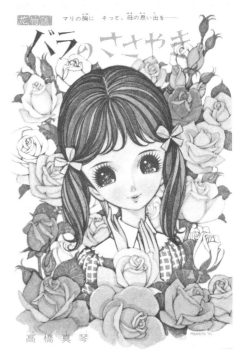

高橋真琴

花物語 バラのささやき
Tale of Flowers: Whisper of Roses
『少女サンデー』小学館 1962年1月号

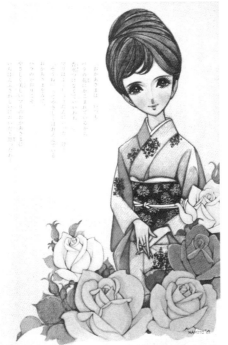

マリちゃんの
心の中にも
美しいバラの花を
咲かせてね……

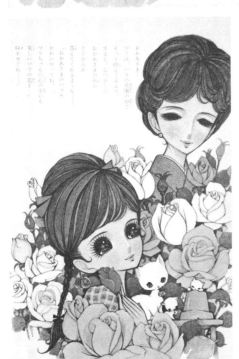

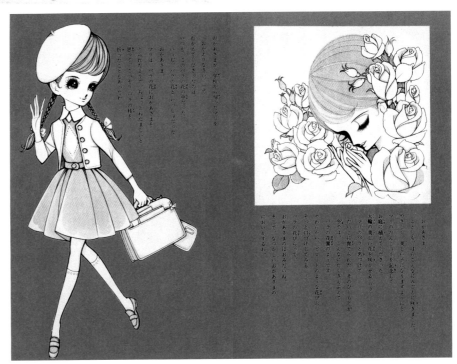

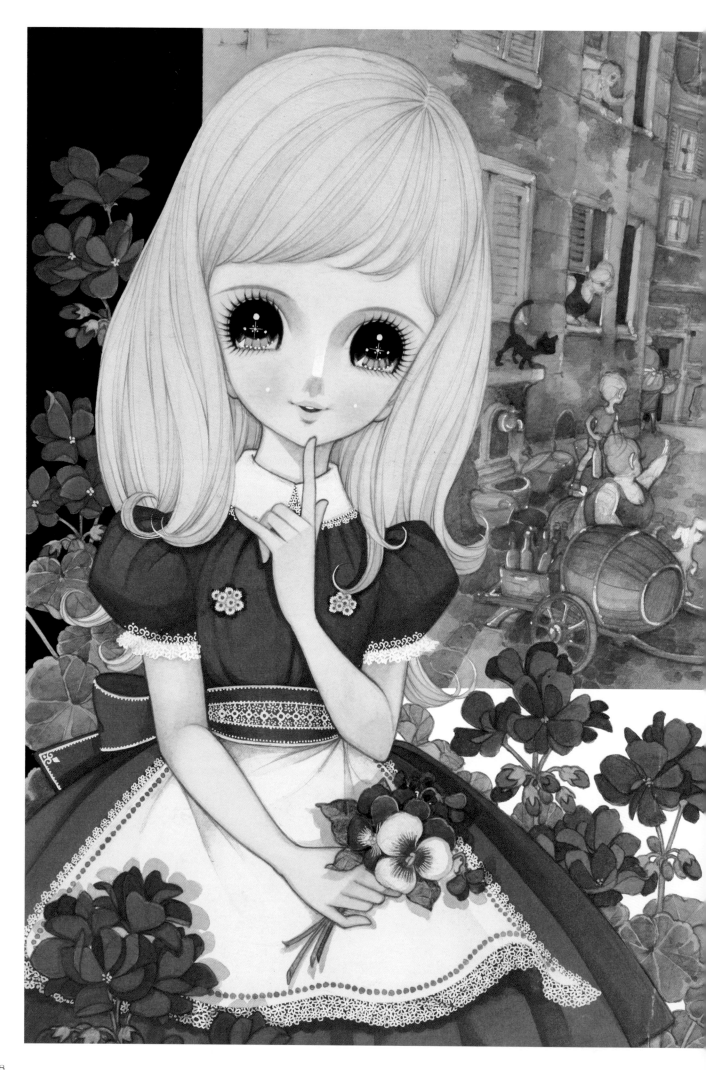

MADELAINE

マドレーヌ

Poemo kaj bildo de Macoto Takahashi

詩と絵…高橋真琴

La 6an de Septembro
MAKOTO. '61

ブロンドのかみ……
青い大きな　ひとみ…
いつも赤いふくをきて
あかるく　げんきな
マドレーヌ……
マドレーヌは
パリのうら町の
まずしい人たちの
マスコットでした

ママのおつかいの
かえり道
長いぼうのような
パンをかかえて
石だたみを
げんきにかけていく
マドレーヌをみて
町の人はいいました
「春がおどって
いるようだ」

パパをむかえの
かえり道
マドレーヌは
パパのせなかで
歌います
家路にいそぐ人たちは
ほほえみながら
いいました
「春が歌って
いるようだ」

けれど……
石だたみに
落葉のまう
秋のある日
マドレーヌは
車にはねられて
死にました
かなしんだ人たちは
さびしそうに
つぶやきました
「春が死んで
しまった」

それから
このうら町へ
きた人はみな
どの家のまどべにも
まっ赤な
ゼラニュームの花に
おどろきます……
そんなとき
町の人たちが
はなしてくれます

「マドレーヌって子が
いたんでさァ……
あかるくって
げんきな
春のような子だった……
ブロンドのかみ……
青い大きなひとみ……
かわいい子だったよ
いつも
あの花のような
まっ赤なふくをきて
いてね……」

町の人たちは
マドレーヌを
しのんで
まっ赤な
ゼラニュームの
花を
うえました

マドレーヌが
げんきだったころ
いつも
きていたふくの
ような
まっ赤な花を……

マドレーヌ　Madelaine　『なかよし』講談社　1961年11月号　より

世界の花よめさん
World Brides
1974年

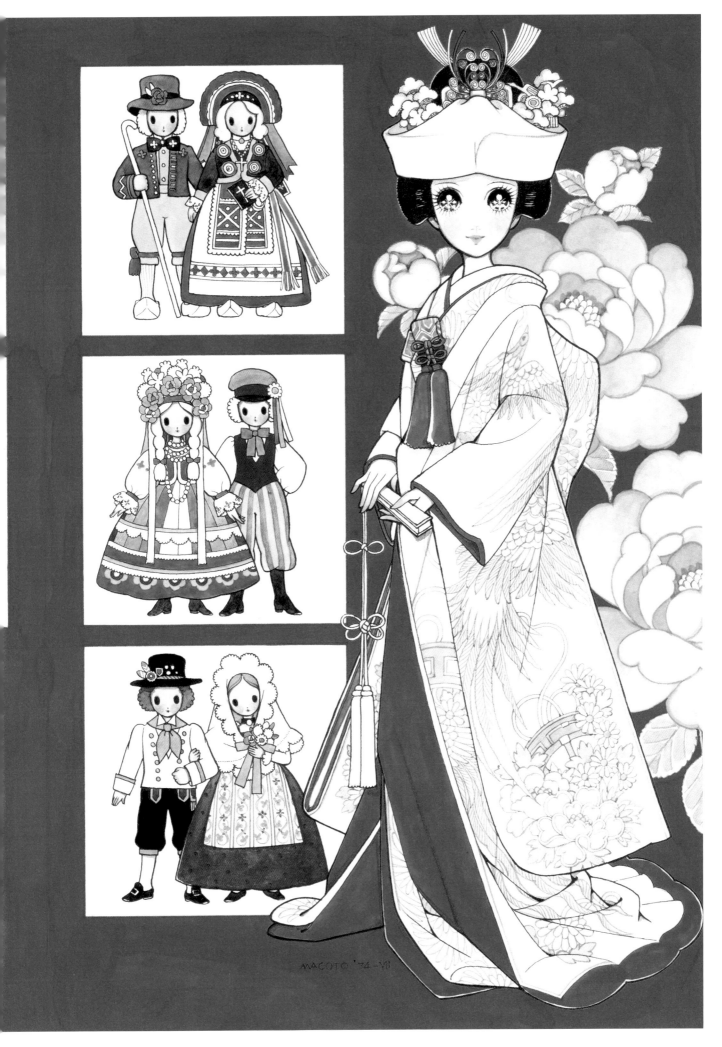

MACOTO '74-VII

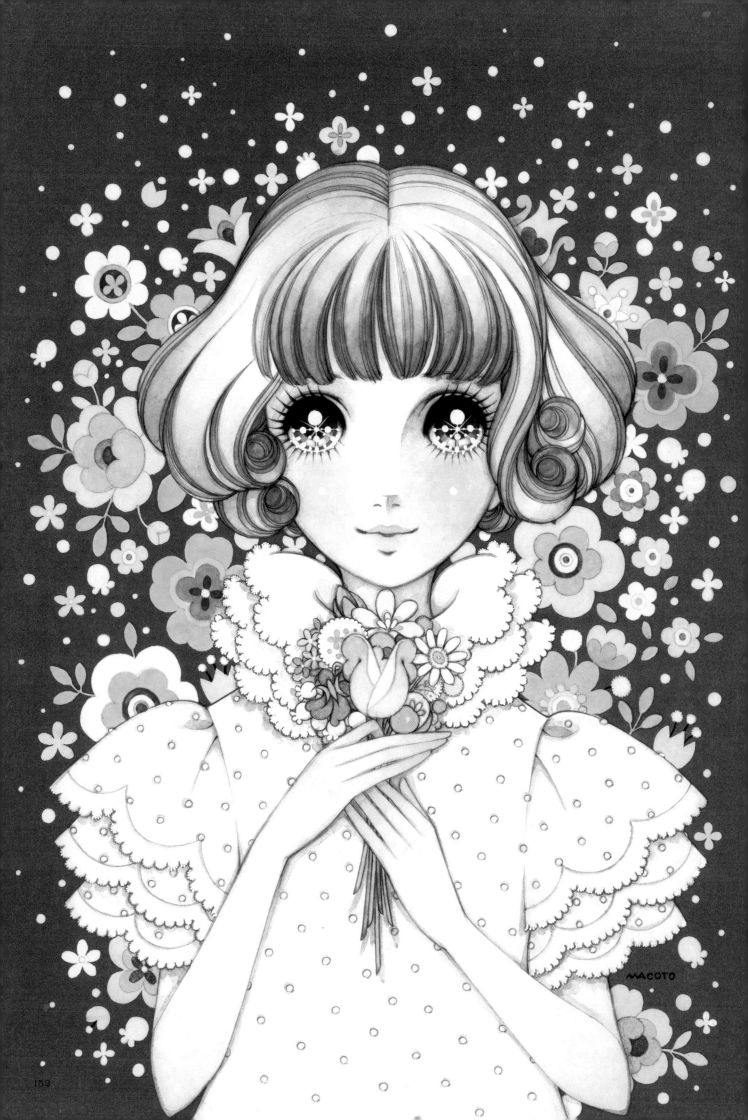

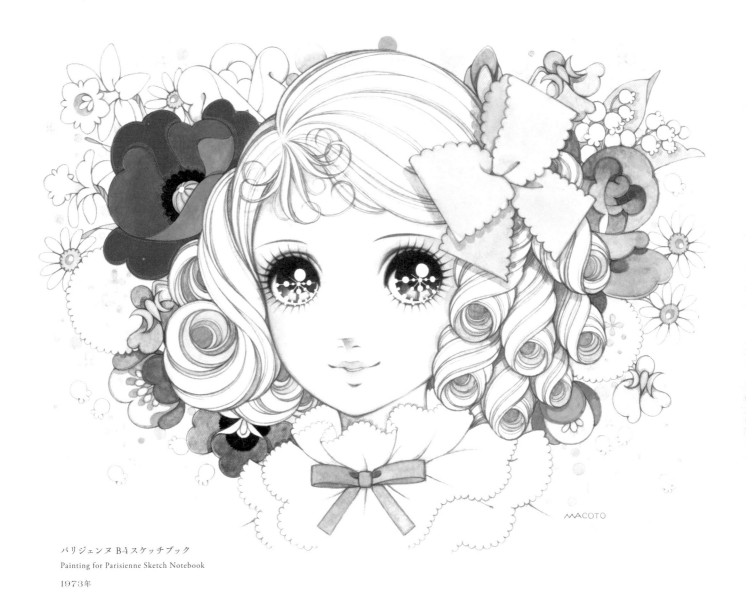

パリジェンヌ B4 スケッチブック
Painting for Parisienne Sketch Notebook
1973年

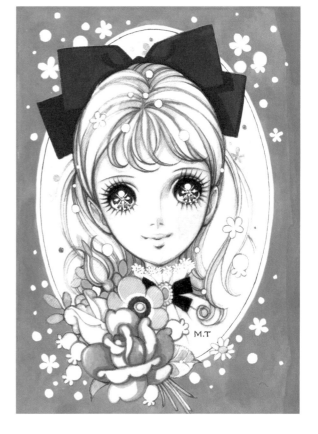

ノート表紙
Painting for notebook cover
1969年

パリジェンヌ B5 ノート
Painting for Parisienne Notebook
1973年

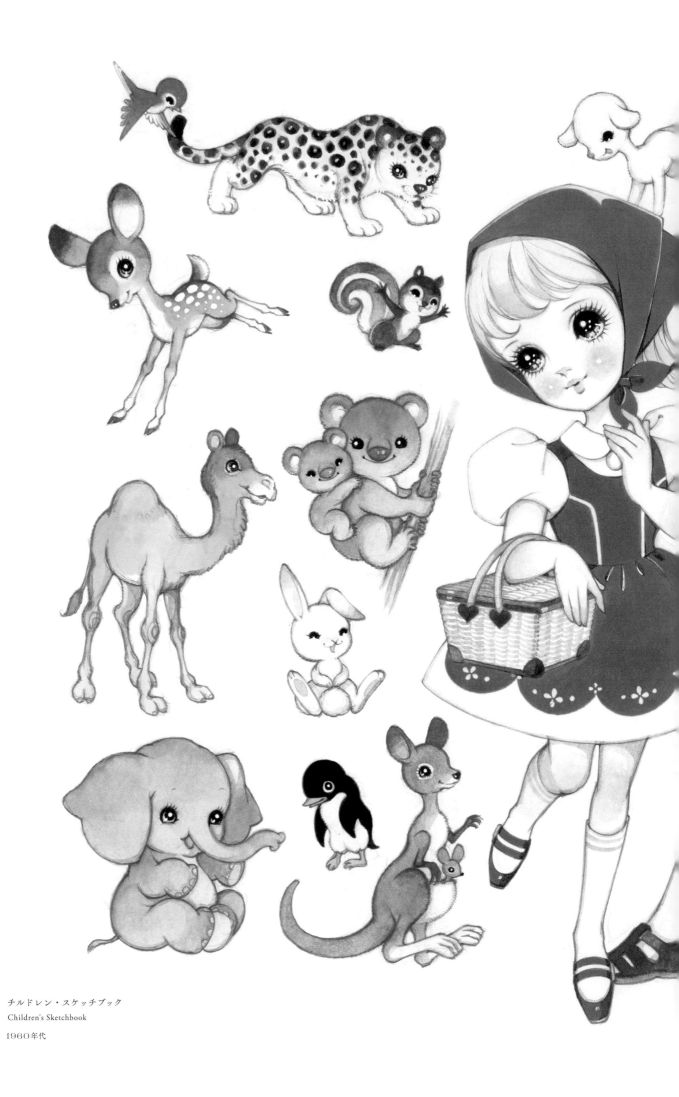

チルドレン・スケッチブック

Children's Sketchbook

1960年代

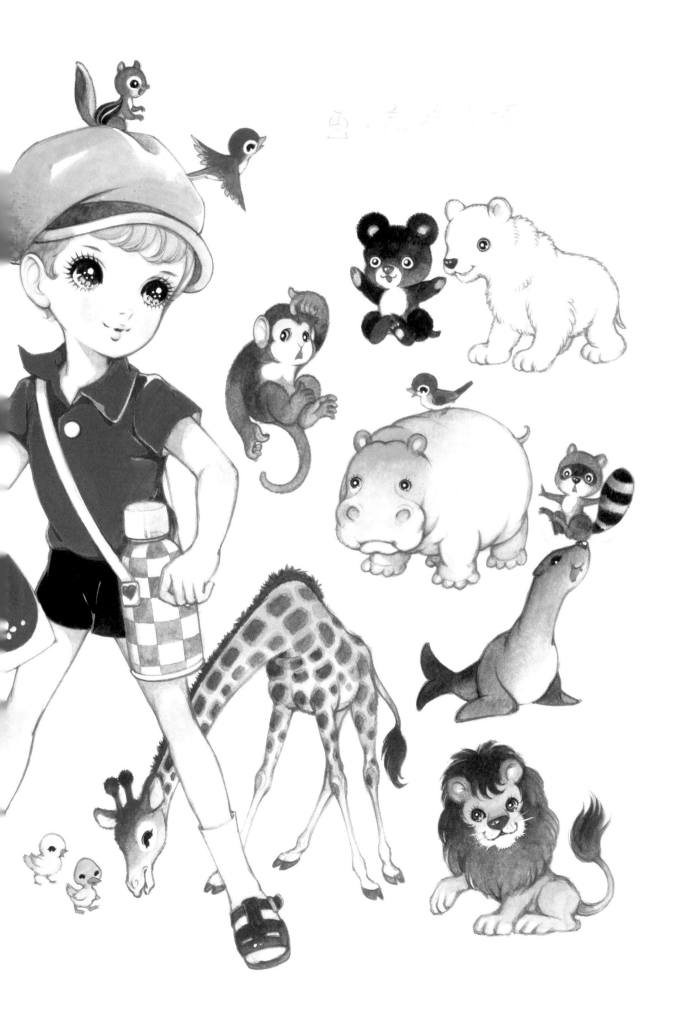

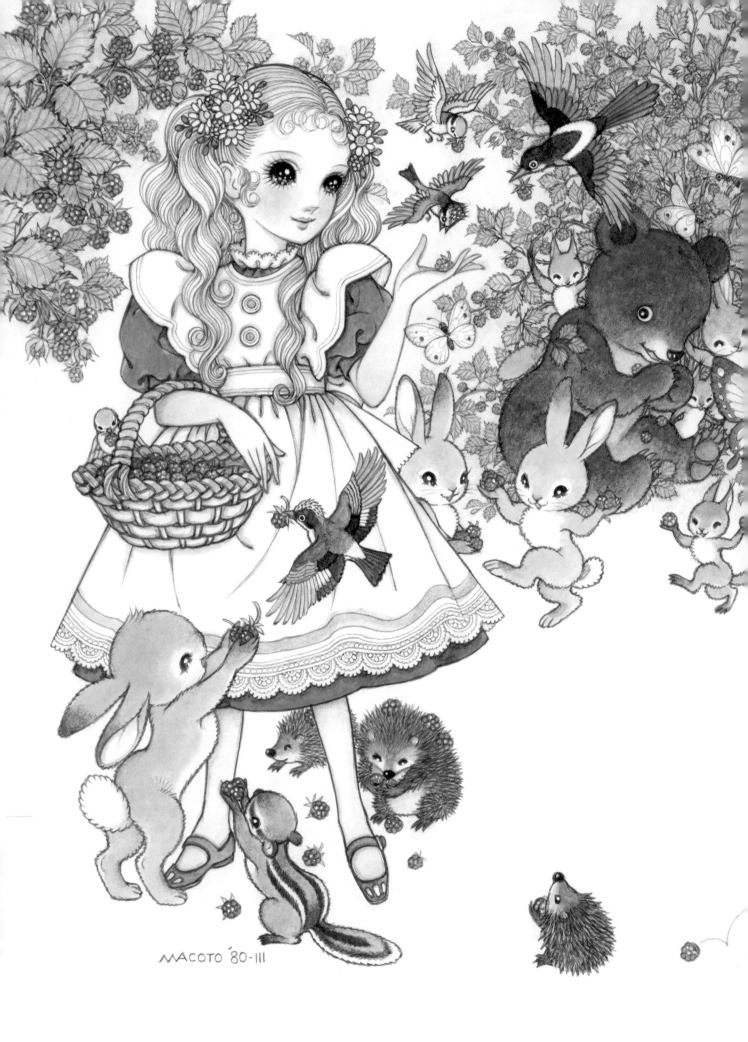

もりのアリサ　Alisa in the Forest　1980年

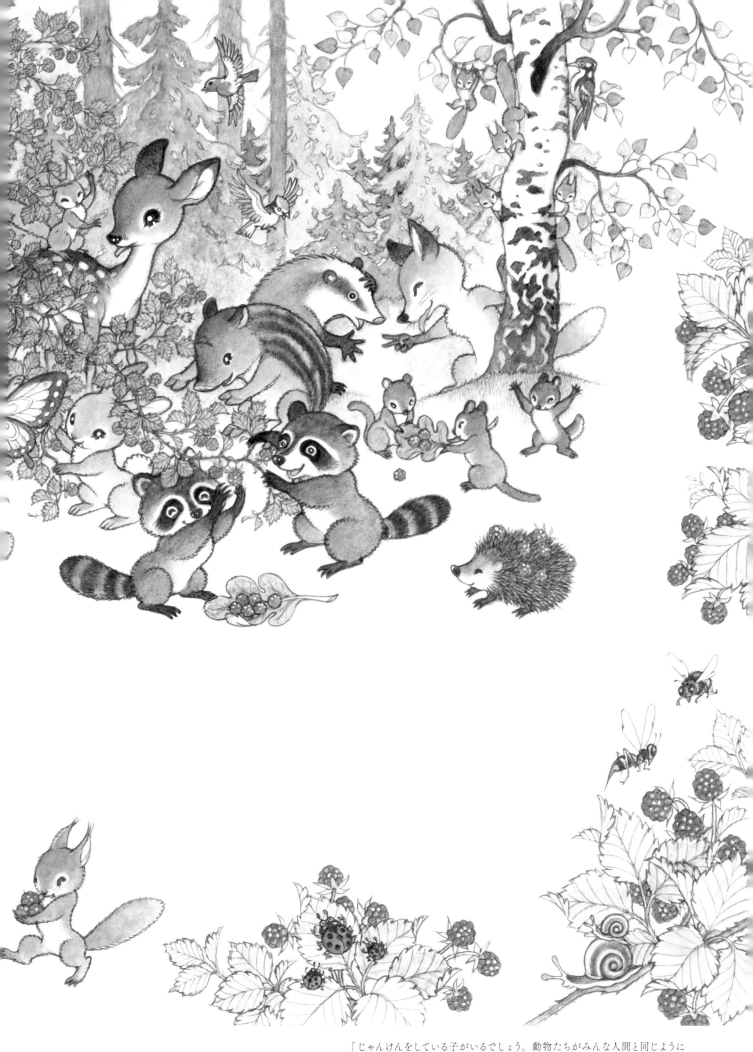

「じゃんけんをしている子がいるでしょう。動物たちがみんな人間と同じように
自由にいろんなことをしているのを、楽しんでみてもらえたらうれしいです」

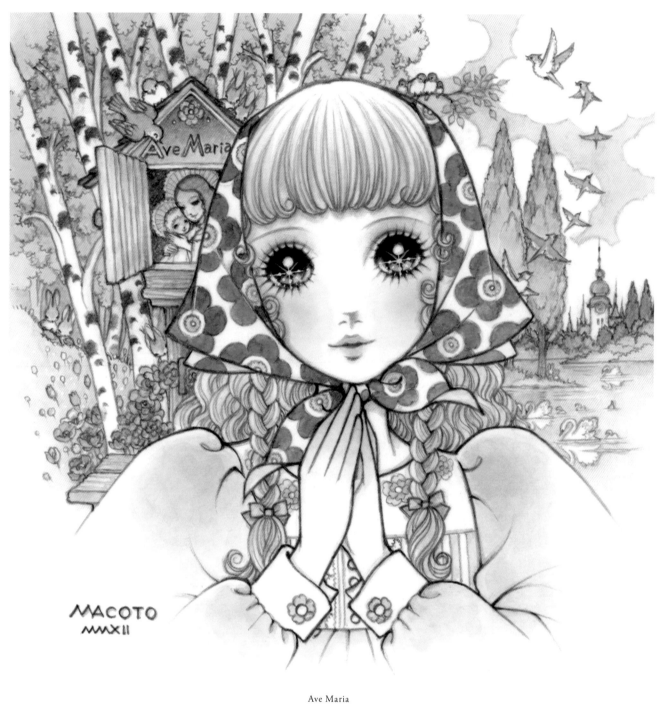

Ave Maria

2012年

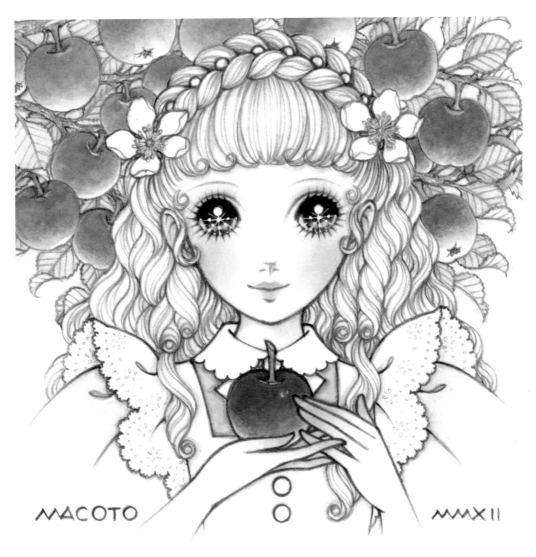

アップル・メルヘン
Apple Fairy Tale
2012年

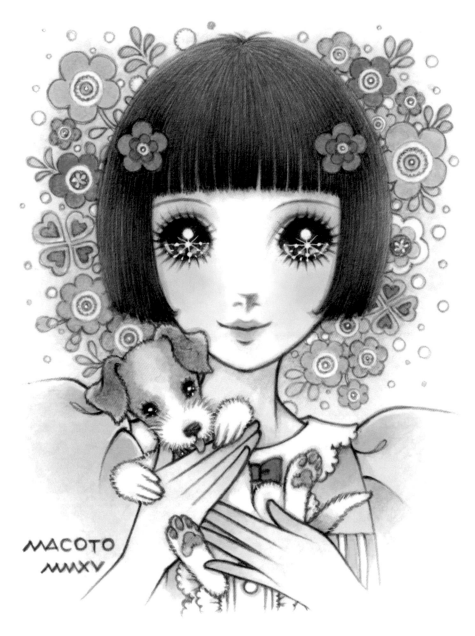

ハッピー・タイム

Happy Time

2015年

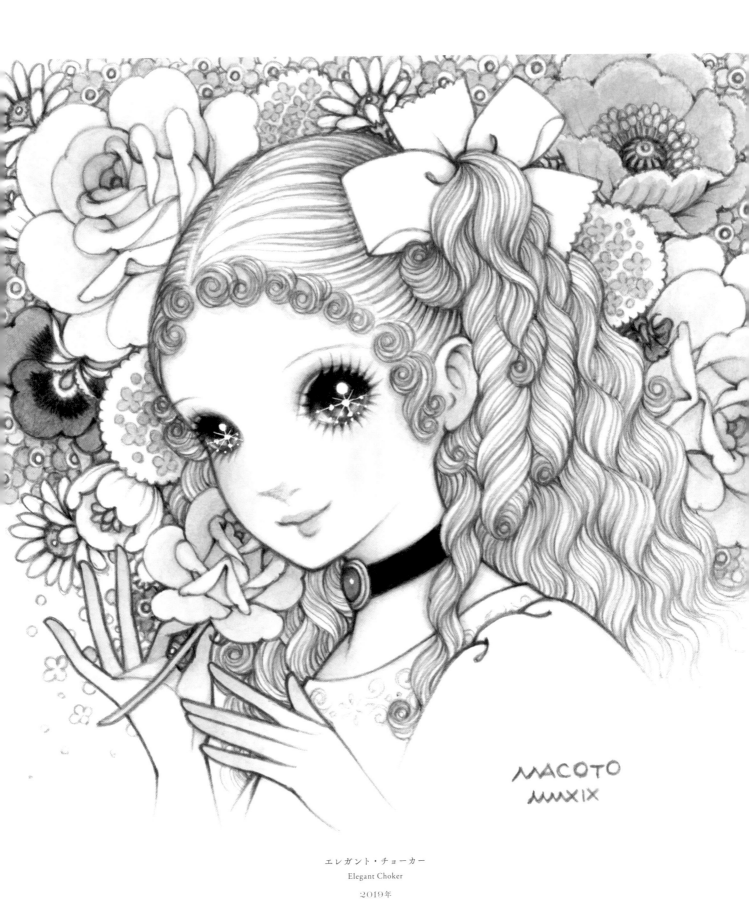

エレガント・チョーカー

Elegant Choker

2019年

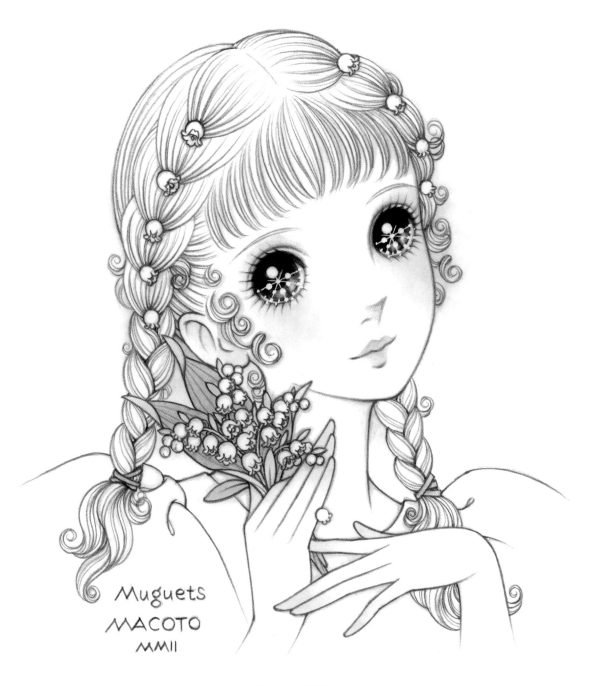

Muguets
MACOTO
MMII

花ロマン ～鈴蘭～
Flower Romance - Muguets
2002年

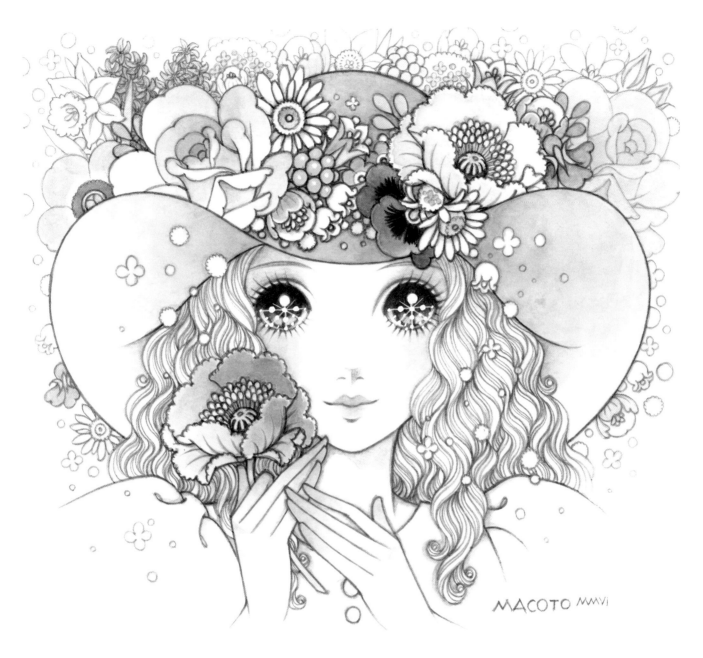

若草色の夢
Dreaming in Chartreuse Green

2006年

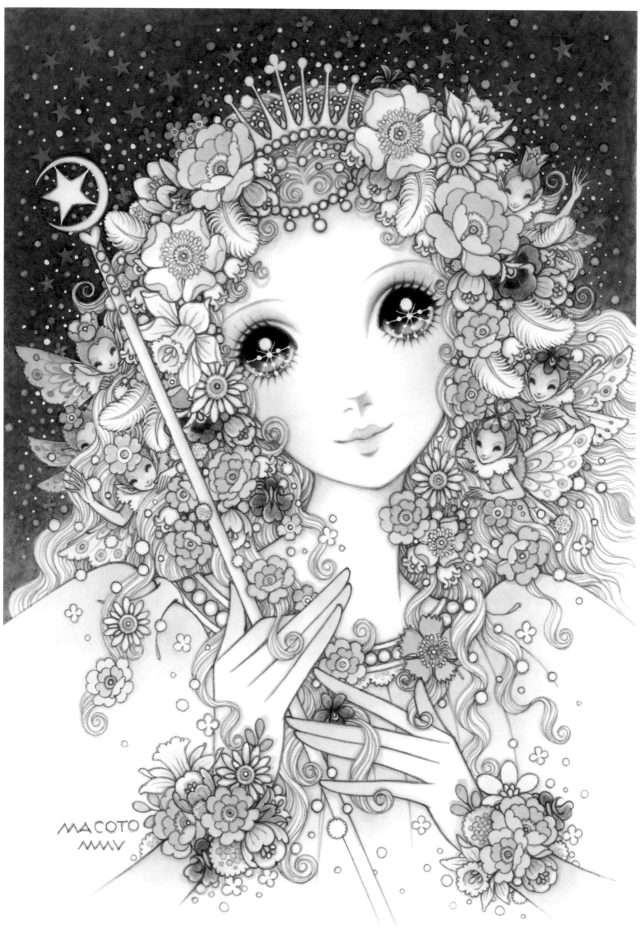

プリンセス・タイテーニア
Princess Titania
2015年

センチメンタル・ローズ
Sentimental Rose
2013年

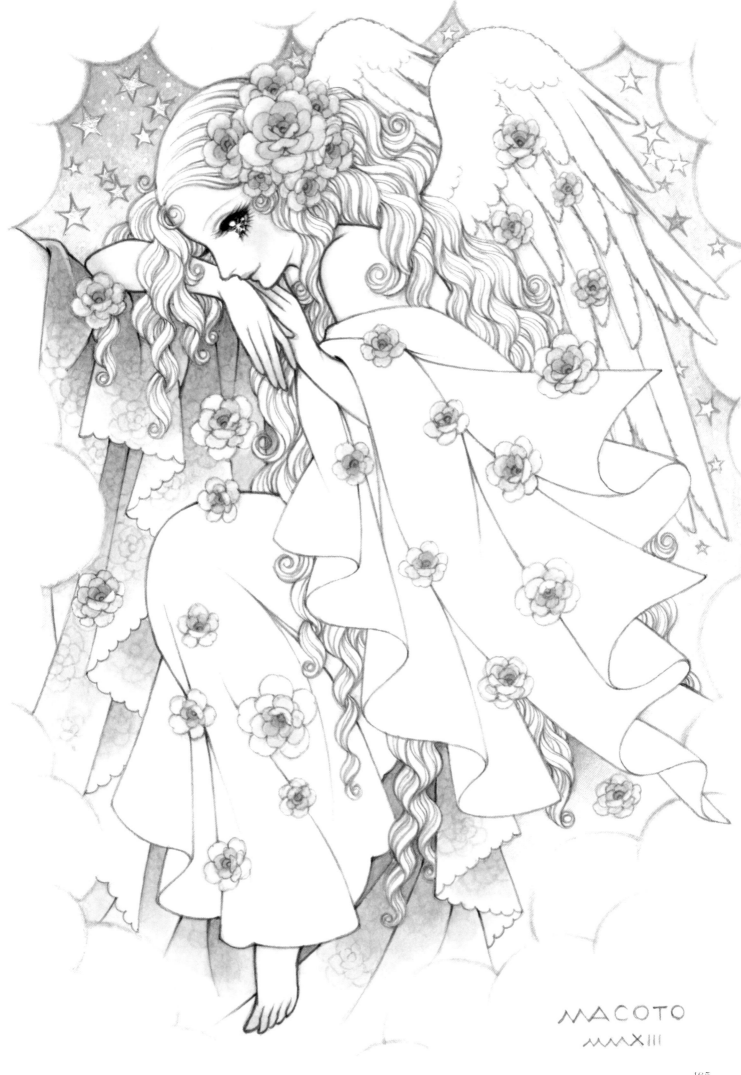

MACOTO
MMXIII

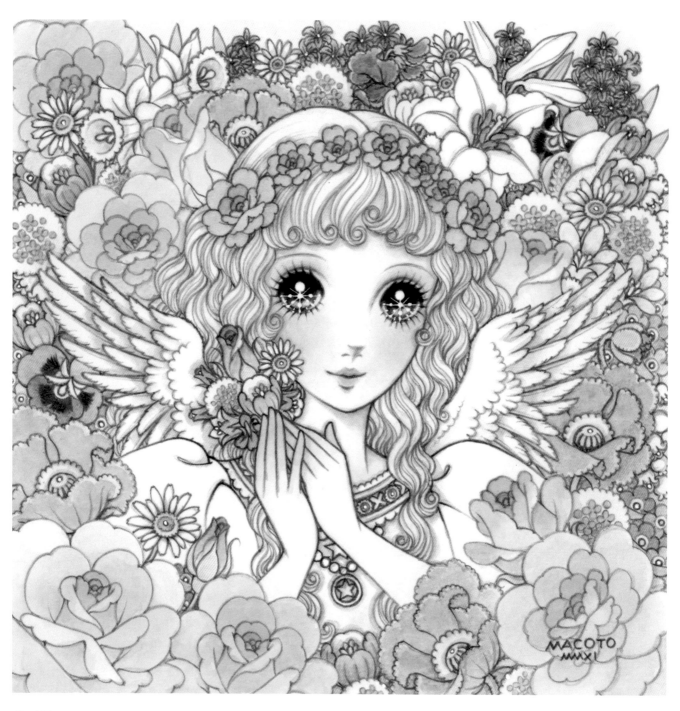

花の楽園
Flower Paradise
2011年

ムーン・エンジェル
Moon Angel
2011年

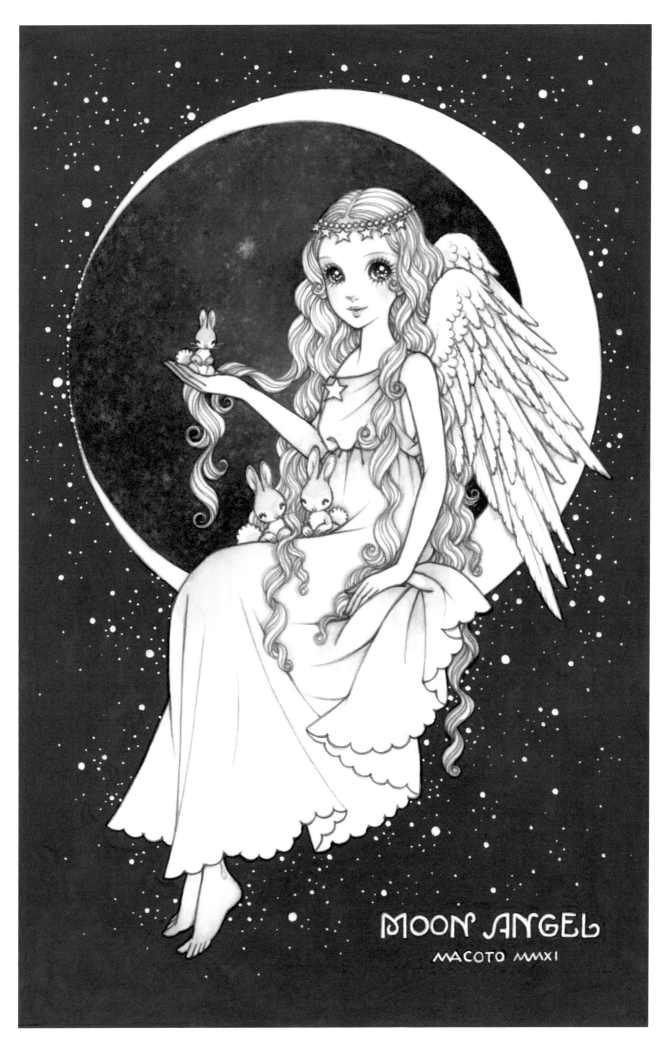

MOON ANGEL

MACOTO MMXI

ヒロイン名鑑 Heroine Digest

高橋真琴はお姫さまや名作物語をテーマにした作品を数多く手がけてきました。
あこがれのお姫さまや物語のヒロインたちがひたむきに生き、
星のようにきらめきを放つ瞬間を永遠に写し出しています。
数々のヒロインたちと物語、そしてどのように描いているかなどを合わせてご紹介します。

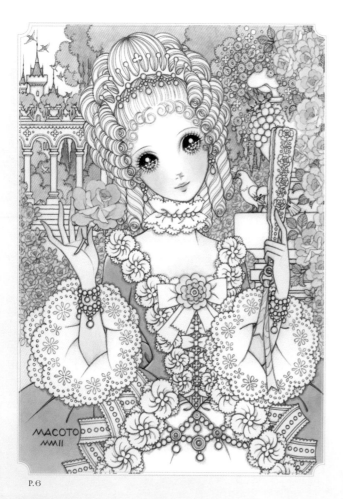

P.6

シンデレラ
Cinderella

魔法にかけられたシンデレラはかぼちゃの馬車に乗ってパーティへ。12時になると解けてしまう魔法や、王子さまとの出会い、ガラスの靴……。真琴は学習誌の仕事を始めた、1960年頃からシンデレラを描いています。昭和の少年少女たちに可憐な少女性を印象づけたピンク色のドレスは、ふんわりと丸みのある優しいロココ風デザイン。細かく編まれたレースやたっぷりとしたリボンがあしらわれています。また、変身前と後の髪形の変化にも注目。アップにした美しい巻き髪にはティアラや花、リボンなどが飾られています。

シンデレラ　Cinderella
作：シャルル・ペロー　Charles Perrault

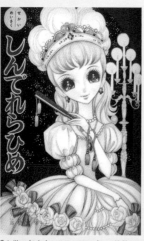

『小学一年生』小学館　1960年10月号

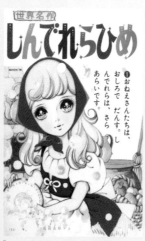

『よいこ』小学館　1969年2月号

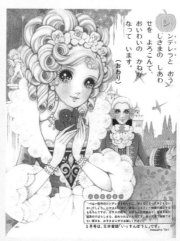

『よいこ』小学館　1973年4月号

瞳やドレスは徐々に変化し、60年代前半にはほぼ現在の瞳のスタイルで描いています。リボンやレース、パールといった装飾やパフスリーブ、お皿洗いの泡が大きな水玉となってシンデレラを見守るように舞っていたり、かわいらしい表現はずっと共通。いつの世も少女の夢とあこがれがたくさんつまっています。

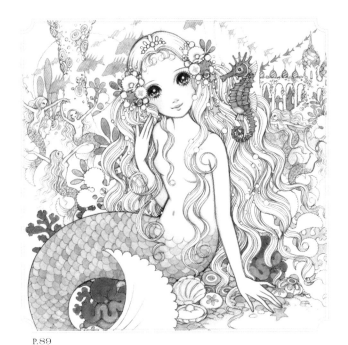

P.89

人魚姫
The Little Mermaid

「信じる人の心によって人魚姫は存在し続ける」と語り、真琴が最も好むお姫さまである人魚姫。人間の世界の王子さまに恋をした人魚姫は、声と引き換えに人間になり王子に会いに行きますが……。アンデルセンによる悲恋の物語です。2013年に開催された「海のファンタジー 人魚の世界」展では、肌や髪の色も様々な世界の人魚姫を描いています。恐ろしい魔女が登場する海の中の世界と王子さまの住む地上の世界の背景を描き分け、短いページでドラマを展開。衣装がない人魚姫は、白く丸い真珠や星形のヒトデ、巻貝の髪飾りで演出して愛らしく描かれています。

人魚姫 The Little Mermaid
作：アンデルセン　Hans Christian Andersen

『小学一年生』小学館 1967年7月号

『よいこ』小学館 1972年12月号

『小学一年生』小学館 1984年6月号

「人魚の涙」とも呼ばれるパールや、貝殻の装飾、背景には舞台美術のように海底のお城やたくさんの魚たちも描き込まれ、人魚姫の人柄や暮らしを想像させます。現在の真琴アートに通じる表現です。

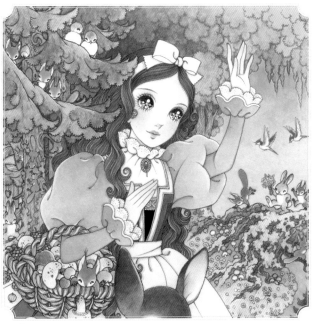

P.4

白雪姫
Snow White

雪のように白い肌、黒い髪の世界一美しい少女、白雪姫。「鏡よ、鏡、世界で一番美しいのは誰？」お妃が魔法の鏡に尋ねるのは有名なシーン。グリム兄弟による不朽の名作です。真琴が描く白雪姫は、ウェーブがかかった豊かな黒髪が印象的。ドレスはパフスリーブとレースをあしらったピンクのドレスの他、ドイツの民族衣装ディアンドルを身につけたスタイルもあります。森には心優しい白雪姫がなかよくなった愛らしい動物たちも描かれ、マコトピアの原点を感じさせます。また、学習誌の絵物語では物語に登場するりんごのフォルムをダイナミックに構成し、画面に変化を持たせる表現も試みられました。

白雪姫 Snow White
作：グリム兄弟　Brothers Grimm

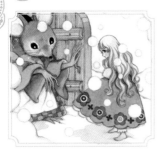

おやゆび姫
Thumbelina

チューリップのような赤い花から生まれた小さな少女。ある日、ヒキガエルにさらわれてしまい……。おやゆび姫のドレスは、白いフリルにピンクや水色のリボンであることが多く、いずれのドレスも花びらを感じさせます。小さな生き物たちや植物の生き生きとした筆致も必見です。

おやゆび姫　Thumbelina
作：アンデルセン　Hans Christian Andersen

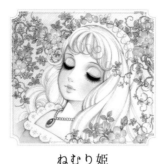

ねむり姫
Sleeping Beauty

魔法使いに呪いをかけられたお姫さま。召使いや料理人、門番や犬までが眠りにつく。そして100年後王子さまが現れて……。美しい巻き髪にのせられたティアラは、生まれながらのお姫さまを示します。王子さまの衣装は、眠りについた姫たちとは違う時代のものを描いています。

眠れる森の美女　Sleeping Beauty
作：シャルル・ペロー　Charles Perrault

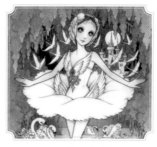

オデット姫
Odette

白鳥の姿に変えられた王女が湖のほとりで王子と出会い、困難を乗り越えて真実の愛が呪いを解く有名なバレエ物語。絵物語での白いドレスは白鳥をイメージし、フリルや装飾も鳥を想起させます。優美なバレエ文化、ロココ美術の要素が絵の中にちりばめられています。

白鳥の湖　Swan Lake
作：チャイコフスキー　Pyotr Tchaikovsky

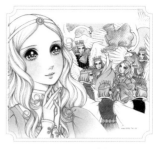

エリザ姫
Elisa（未掲載）

白鳥に変えられてしまった11人の兄たちの魔法を解くため、美しい王女はいらくさを紡いだ糸で帷子を編みます。兄たちを救う、芯の強い王女の衣装はシンプルなピンクのドレスです。白鳥の表情の変化にも注目。魔法にかけられた白鳥は悲しげ、王女に助けられた白鳥は幸せそうな表情を浮かべています。

白鳥の王子（野の白鳥）The Wild Swans
作：アンデルセン　Hans Christian Andersen

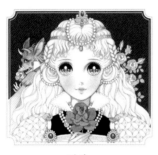

ベル
Belle

美しく気立てのよい娘のベルは、ひょんなことから城に住む野獣と暮らす。最初は恐れていましたが、心優しい野獣と暮らすうちに心を通わすように。編み込まれたパールの髪飾りの清廉なお姫さま。野獣は猪に似た容貌ですが1986年版同作ではライオン的な姿で描かれました。

ばらのお姫さま（美女と野獣）
Beauty and the Beast　作：ボーモン夫人
Jeanne-Marie Leprince de Beaumont

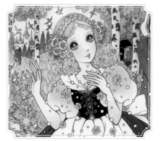

宝石姫
The Jewel Princess

少女が言葉を発すると口からキラキラとした宝石や薔薇の花がこぼれてくる。不思議な魅力のあるペローの物語。働き者の少女はエプロンにスカートという伝統的なヨーロッパスタイル。宝石はもちろんですが、カエルやムカデもリアルかつ愛らしく描かれています。

仙女たち　Les Fées
作：シャルル・ペロー　Charles Perrault

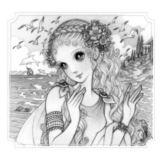

ナウシカア
Nausicaa

主人公のオデュッセイアがトロイア戦争から命からがら帰る途中、立ち寄ったスケリア島で一人の王女ナウシカアに助けられ恋に落ちます。海を背景に、淡いピンク色でふわりとした布地の古代ギリシアの衣装を身に纏っています。

オデュッセイア　Odyssea
作：ホメーロス　Homer

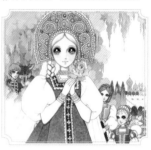

エレーナ姫
Princess Elena（『夢見る少女たち』P.136掲載）

ロシア民話をもとにした物語。イワン王子はオオカミとともに火の鳥を捕まえる道中でエレーナ姫と出会います。お姫さまの衣装はロシアの民族衣装サファラン。三つ編みに結った頭には、豪華な飾りココシニクをつけています。背景に描かれたお城もロシア風になっています。

イワン王子と火の鳥と灰色狼
Ivan Tsarevich, the Gray Wolf and Elena the Most Beautiful
作：アレクサンドル・アファナーシェフ　Alexander Afanasyev

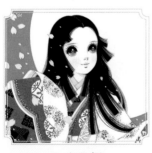

かぐや姫
Princess Kaguya

竹から生まれた少女が美しく成長して月へと帰ってゆく。日本最古の物語を真琴が60年代から繰り返し描いています。それまでのかぐや姫は大和絵の画風である引目鉤鼻で描かれていましたが、瞳を輝かせるスタイルを取り入れ、新たな試みとなりました。

竹取物語　Tale of the Bamboo Cutter
日本の昔話　Japanese Folktales

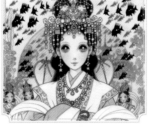

乙姫
Princess Otohime

海辺で亀を助けた浦島太郎は海の中の竜宮城へと招かれ、土産に玉手箱をもらう。真琴が数多く手がける日本の昔話のひとつです。稚児髷に結った黒髪に竜の頭やヒトデをモチーフにした飾りが光り、日本古来のカラフルな衣装を身に纏っています。

浦島太郎　Urashima Tarō
日本の昔話　Japanese Folktales

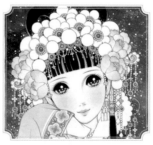

おり姫
Princess Orihime

中国の七夕伝説に由来する物語。おり姫とひこぼしは恋に落ち結婚しますが、怠惰な暮らしに神さまが怒り、二人を天の川の両岸へと引き離してしまいます。『よいこ』の絵物語に登場するおり姫は、少し大人の印象。悲しみに暮れる場面などは豊かな表情で描かれています。

おりひめさま　Orihime and Hikoboshi
（story of the Tanabata Star Festival）
中国の神話・伝説　Chinese Myths & Legends

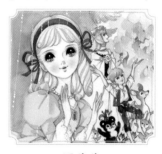

アリサ
Alisa（1965年版・未掲載）

両親を救出するために友や動物たちと行動を起こす王女の物語。「動物たちに親しんでもらいたい」という気持ちがあり、たくさんの種類の動物が登場しています。1980年の同タイトル連載作品（P.156掲載）は別人物の森の少女として動物たちとともに描かれています。

もりのアリサ　Alisa of the Forest
作：高橋真琴　Macoto Takahashi
『たのしい幼稚園』講談社　1965年　連載

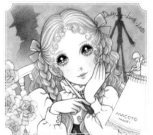

ジュディ（ジルーシャ・アボット）
Judy (Giroucha Abbott)

20世紀はじめ頃のアメリカが舞台の物語。孤児院で育った文才のある少女が一人の資産家「あしながおじさん」の目に留まり、毎月手紙を書くことを条件に大学進学までの援助を受ける。聡明な表情が特徴的で、白いブラウスに青いジャンパースカートが学生らしい。

あしながおじさん　Daddy-Long-Legs
作：ジーン・ウェブスター　Jean Webster

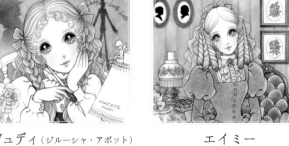

エイミー
Amy

19世紀アメリカを舞台に、四姉妹それぞれの少女たちが自らの生き方を探してゆく物語。美術の才能がありおしゃまなエイミーは四女。姉妹の中でも真琴がもっとも気に入って描いている人物です。凛とした顔立ちに巻き髪、深いグリーンのドレスが気品を漂わせます。

若草物語　Little Women
作：ルイーザ・メイ・オルコット
Louisa May Alcott

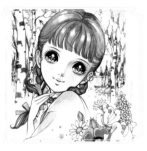

アン・シャーリー
Anne Shirley

太陽のように明るく、花のように美しい心を持った少女アン。「こんな妹がいたらいい」と真琴は言います。一枚絵の他2色で読み物版の挿絵も手がけており、様々な場面を描いています。P.141右下掲載の親友ダイアナとアンのシルエット表現は、他の1色作品にも見られます。

赤毛のアン　Anne of Green Gables
作：ルーシー・モード・モンゴメリ
Lucy Maud Montgomery

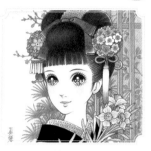

美登利
Midori

19世紀末の東京・吉原を舞台に、大黒屋の人気遊女を姉に持つ勝気で美しい14歳の美登利とお寺の息子である信如との淡い恋を描きます。島田に結い上げた髪には花かんざしが彩りを添えます。手に持つのはラストシーンに登場するスイセンです。

たけくらべ　Takekurabe (Growing Up)
作：樋口一葉　Ichiyo Higuchi

マッチ売りの少女
The Little Match Girl

大晦日も寒い中路上でマッチを売る貧しい少女が主人公の物語。服やショールのダメージ具合や、小物の時代的な表現が工夫されています。マッチの描き方も、1964年版では箱に入っていますが、その後は束ねられたものになっています。

マッチ売りの少女　The Little Match Girl
作：アンデルセン　Hans Christian Andersen

赤ずきん
Little Red Riding Hood

19世紀ドイツの有名な童話です。真琴が描く赤ずきんでは、頭巾やおばあさんが被る帽子にフリルがあしらわれていたり、小動物たちが背後で見守っていたり、オオカミに襲われた際にお花が模様のように美しく舞ったり、随所にかわいらしい要素がちりばめられています。

赤ずきん　Little Red Riding Hood
作：グリム兄弟　Brothers Grimm

ハイジ
Heidi

両親を亡くしたハイジが山や自然、祖父のアルムとの日々を通し成長する様を描きます。アルプスの自然や動物が描かれ、民族衣装を着ています。スカーフ姿が多く描かれていますが、一枚絵では、髪にエーデルワイスの花をあしらう演出もされています。

アルプスの少女ハイジ　Heidi
作：ヨハンナ・シュピリ　Johanna Spyri

セーラ
Sarah Crewe

インドで育ちロンドンの寄宿女学校へ転校する裕福な家庭の少女。しかし10歳の誕生日、父の訃報を知り生活は一変します。真琴は学習誌やカレンダーで何度かセーラを描いており、セーラは常にフランス人形のエミリーを抱いています。

小公女　A Little Princess
作：フランシス・イライザ・ホジソン・バーネット
Frances Eliza Hodgson Burnetti

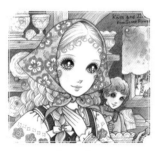

カーチャ
Katya

有名なウラル地方の民話で映画やバレエ作品にもなった物語。若い石工ダニーラの恋人であるカーチャは、銅山に閉じ込められた彼を助けに行く勇気ある少女。学習誌から一枚絵まで、刺繍のあしらわれたロシア風の民族衣装やスカーフ等、美しく描き込まれています。

石の花　The Stone Flower
作：パーベル・ペトローヴィッチ・バジョーフ
Pavel Petrovich Bazhov

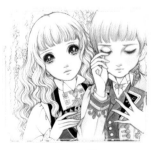

ゲルダ
Gerda

少年カイと仲の良い少女ゲルダ。ある日カイは雪の女王に連れ去られ、ゲルダが助けに向かいます。二人の衣装は、雪の世界に映える赤を基調とし北欧風の刺繍が施されています。北欧を描く際、真琴は国ごとに少しずつコスチュームに変化を加えています。

雪の女王　The Snow Queen
作：アンデルセン　Hans Christian Andersen

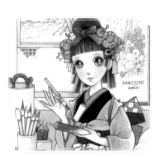

赤い蝋燭と人魚
The Red Candles and the Mermaid

幸せを願って人間に託された人魚の娘は、蝋燭店の夫妻に拾われて育てられました。娘が絵を描いた蝋燭には不思議な力が宿り……。黒髪をアップに結い上げ、筆を持つ、聡明な少女が描かれました。髪飾りや周囲のモチーフには海のアイテムが使われています。

赤い蝋燭と人魚　The Red Candles and the Mermaid
作：小川未明　Mimei Ogawa

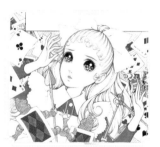

アリス
Alice

7歳の少女が白いうさぎを追いかけて不思議の国へ迷い込み冒険する物語。19世紀ヴィクトリア調のイギリスが舞台。真琴版のアリスは髪に大きなリボンをつけ、エプロンドレスと黒いワンストラップシューズを着用。一枚絵の他70年代の『よいこ』に複数年掲載。

不思議の国のアリス　Alice's Adventures in Wonderland
作：ルイス・キャロル　Lewis Carroll

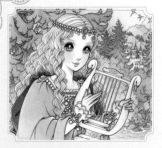

エレン
Ellen

19世紀初頭を代表する詩人によるスコットランドを舞台とした長編詩。美しい娘エレンと、若い騎士マルカム・グレイアムとの6日間の出来事を描く。エレンが持つ竪琴は白鳥の形をしています。シューベルトの名曲《アヴェ・マリア》はこの叙事詩から生まれました。

湖上の美人　The Lady of the Lake
作：ウォルター・スコット　Walter Scott

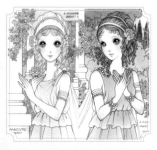

ハーミア・ヘレナ
Hermia & Helena

シェイクスピアが描いた傑作喜劇。絡まる恋、結婚に反対する家族、妖精のいたずらが重なり森で不思議な出来事が起こります。ハーミアとヘレナは友人であり恋敵、対のように描かれています。衣装は原作が発表された16〜17世紀のものを参考に描かれています。

真夏の夜の夢　A Midsummer's Night Dream
作：ウィリアム・シェイクスピア
William Shakespeare

オンディーヌ
Ondine

美しき水の精霊と騎士の悲恋を描いた物語。オンディーヌは結婚できれば人間の魂を得ますが、相手が他の女性を愛した場合は殺さなければなりません。天衣無縫な魅力のあるヒロインらしく、いたずらっ子のような魅惑的なまなざしが特徴です。

オンディーヌ　Ondine
作：フリードリヒ・フーケ
Friedrich de la Motte Fouqué

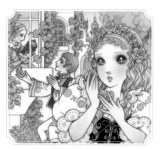

スワニルダ
Swanilda

ポーランドの農村を舞台にしたバレエ。村娘のスワニルダと恋人同士のフランツが人形のコッペリアに惹かれてしまうという喜劇作品。刺繍やレースがあしらわれた民族衣装を纏っています。二人のポーズやコスチュームの小さな花が並ぶ髪飾りはバレエの舞台を思わせます。

コッペリア　Coppélia
作：アルテュール・サン＝レオン
Arthur Saint-Léon

漫画のヒロインたち　Heroines in Early Comics (Manga)

1953年、19歳の時に貸本漫画でデビューし、1957年夏には雑誌『少女』（光文社）に「悲しみの浜辺」を掲載。読切バレエ漫画を経て、翌年からは連載を開始。『少女クラブ』・『たのしい四年生』（講談社）でも同時期に読切・連載漫画を手がけました。バレリーナや飛行機の客室乗務員といった当時の少女のあこがれの世界を舞台に、バレエ・海外の文化の紹介や、美しくかわいらしいおしゃれなヒロインたちのスタイル画を取り入れて描き、少女向け雑貨の依頼も各分野に広がるほど人気を博します。少女漫画雑誌が週刊誌化する頃までは主に漫画家として活動を続けました。ここでは一部の作品のヒロインをご紹介します。

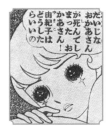

由紀子
Yukiko

母トキ枝と暮らす少女。あこがれの海に連れて行ってもらうが、無理を重ねてきた母は倒れてしまう。

悲しみの浜辺
Beach of Sorrows
『少女』光文社
1957年 夏の増刊号

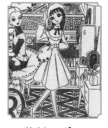

牧村いずみ
Izumi Makimura

バレエの舞台に立つ日を夢見てきたいずみ。体が弱く、このまま続けては命に関わると医師に宣告される。

東京の白鳥
Tokyo Swan
作：春名誠一『少女』光文社
1957年9月号

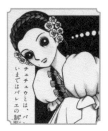

石井みつる
Mitsuru Ishii

バレエ「コッペリア」で主演に選ばれた少女。姉の珠江が過去に同じ役の舞台中に負傷した謎が明かされる。

のろわれたコッペリア
Cursed Coppelia
『少女』光文社
1957年12月号

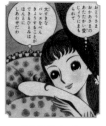

藤井ひとみ
Hitomi Fujii

人もうらやむ裕福な家庭で育ちバレエを学ぶ、心優しく美しい少女。出自の秘密を知り、家を飛び出してしまう。

あらしをこえて
Overcoming the Storm
『少女』光文社
1958年1〜7月号連載

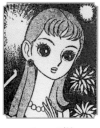

アロア姫
Princess Aloa

祭りの夜、城を抜け出した姫は村の若者ポールと出会う。伝説から着想を得た作品。後年リメイク版も描いている。

白鳥の小ぶね
Swan's little boat
『少女クラブ』講談社
1958年2月号

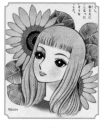

ユリ子
Yuriko

親は亡く、おじ一家と暮らすが、おばに冷遇されている。いとこのマミ子から母が北海道の修道院にいると聞く。

ひまわりの丘
Sunflower Hill
『少女』光文社
1958年 夏休み増刊号

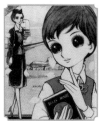

砂山トモ子
Tomoko Sunayama

東京に暮らす心優しい少女。姉ユリ子が飛行機の客室乗務員として就職するが、様々な事件が起きて……。

あこがれのつばさ
Wings Of Longing
『たのしい四年生』講談社
1959年4月〜11月号連載

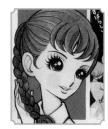

砂山マリ子
Mariko Sunayama

バレリーナを夢見る中学生。外交官の父のいるパリに呼ばれるが、母の病など度重なる不幸に見舞われる。

東京・パリ
Tokyo-Paris
作：春名誠一『少女』光文社
1959年8月〜11月号連載

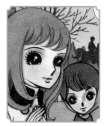

アン・美沙
Anne & Misa

仮装パーティーで病の治療のため極秘来日しているアン王女と出会った美沙。国籍や立場を超えた友情物語。

プリンセス・アン
Princess Ann
作：橋田壽賀子『少女』光文社
1959年12月〜1960年12月号連載

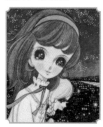

富永葉子
Yoko Tominaga

バレリーナ少女。父が急逝。スイスのバレエ学校へ入り、世界各地を公演で巡る。オールカラー掲載回もあった。

プチ・ラ
Petit Rat
作：橋田壽賀子『少女』光文社
1961年1月〜1962年1月号連載

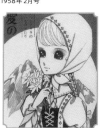

クララ
Clara

アルプスの羊飼い。雇い主の息子ポールと想い合うが…。氷河に落ちたクララを50年待ち続ける悲しいロマンス。

愛のエーデルワイス
Edelweiss of Love
『少女ブック』集英社
1962年 お正月大増刊号

ミツコ
Mitsuko

両親、兄姉とともにあたたかい家庭で暮らす少女。ある時ミツコとよく似たフランス人女性、ルイズと出会う。

ミツコ
Mitsuko
『小学四年生』小学館
1962年4月〜10月号

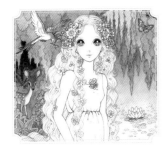

リーマ
Rima

ヒロインは熱帯林の森に住む妖精のような少女リーマ。白いシンプルなドレスを纏い、装飾は生花のみの長い髪が特徴です。これは20世紀はじめのアマゾンを舞台にしたイギリスの恋愛小説。ヒロインのまわりには物語に登場する子鹿など森の動物たちも描かれます。

緑の館 Green Mansions
作：ウイリアム・ヘンリー・ハドスン
William Henry Hudson

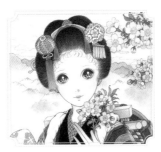

薫
Kaoru

一人旅をする青年が旅芸人の一座の無邪気な14歳の少女と出会い恋心を抱きます。20世紀初頭の作家自身の体験をもとにした物語。季節は桜の咲く春に設定され、髪飾りにも桜があしらわれ、背景の山並の淡いピンクが品のある華やかさを演出しています。

伊豆の踊り子 The Dancing Girl of Izu
作：川端康成 Yasunari Kawabata

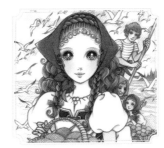

ラウレラ
Laurera

1855年に発表された、ドイツの作家パウル・ハイゼの代表的短編小説。イタリアの港町ソレントを舞台に意地っ張りな娘ラウレラと船乗りのアントニオの恋を描く。船上で神父と話すシーンと正面から描いた姿が一枚の絵に表現されています。P.80に掲載の絵物語も手がけました。

ララビアータ（片意地娘）L'Arrarabbiata
作：パウル・フォン・ハイゼ
Paul Johann Ludwig von Heyse

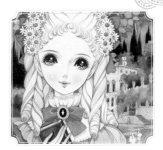

エリーザベト
Elisabeth

若き日を回想する主人公の幼馴染で初恋相手。彼が都会で学業に勤しむ間に、エリーザベトは地元の友からの三回目のプロポーズを受け結婚をしてしまいます。その後二人は再会しますが……。背景には、物語の舞台となる湖畔の邸宅が描かれています。

みずうみ Immensee
作：テオドール・シュトルム
Hans Theodor Woldsen Storm

世界の名作文学全集 *Illustrations of Masterpiece Literature*

少女向け世界の名作シリーズ「マーガレット文庫」のうちの2冊で、カバー装画・中面すべての挿絵を手がけています。美麗な絵とお姫さまたちの物語が少女たちの心に刻まれ、復刊が望まれています。

創作絵本 *Original Picture Book*

2004年に嶽本野ばら氏とのコラボレーションで絵を手がけました。

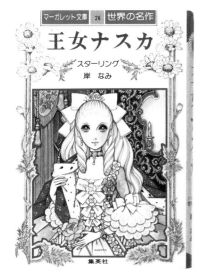

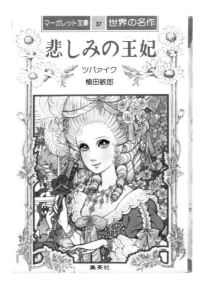

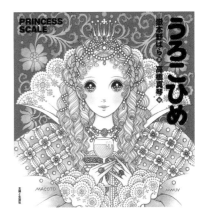

うろこひめ *Princess of Scales*

うろこひめ　作：嶽本野ばら　主婦と生活社　2004年12月

王女ナスカ *Princess Nazca*

王女ナスカ　原作：スターリング　監修：石坂洋次郎／高橋健二／波多野勤子　翻訳：岸なみ
マーガレット文庫／世界の名作26　集英社　1976年3月

マリー・アントワネット *Marie Antoinette*

悲しみの王妃　原作：シュテファン・ツヴァイク
監修：石坂洋次郎／高橋健二／波多野勤子　翻訳：岸なみ
マーガレット文庫／世界の名作37　集英社　1976年10月

世界名作舞台絵物語 *Illustrations of Masterpiece Plays*

『小説女学生コース』（学習研究社）掲載。戯曲・バレエからミュージカルまで、名作を解説紹介文付きでとりあげた読物の挿絵。一作品の様々な場面が1色で描かれています。他にも「世界名作映画絵物語」、「世界名詩絵物語」と別ジャンルの名作の挿絵も手がけました。

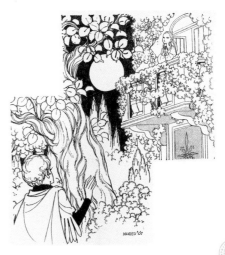

ねむり姫 *Sleeping Beauty*
『小説女学生コース』 学研 1968年5月号

ジャンヌ・ダルク *Jeanne d'Arc*
『小説女学生コース』 学研 1967年11月号

ロミオとジュリエット *Romeo and Juliet*
『小説女学生コース』 学研 1967年

プチ 真琴ルーム
Petite Macoto Room

真琴先生にヒロインや物語の絵についてをふくめたお話をうかがいました。
Macoto responds to questions about artworks featuring heroines and stories.

Q. 数多くのヒロインを描いていらっしゃいますが、
特に印象深い作品はありますか。

A.『なかよし』(講談社)の編集部に声をかけて
もらって描いた「マドレーヌ」(p.148～149 掲載)です。
詩も書いています。ゼラニウムを母がたくさん植えていて、
あの赤い花をいつか描いてみたいと思っていました。
それを絵と詩にしました。

Q. 漫画の中のスタイル画や、巻頭デザインなど、とても
おしゃれですてきですが、当時、どのような気持ちで、
少女の世界を表現しようと思われたのですか。

A. 当時の少女漫画は、少年漫画の登場人物を少女に置き換えた
もので、服装や髪型などは、重要視されていませんでした。
でも、おしゃれなファッションや暮らしなど、少年漫画にはない、
少女の夢の世界があるのではないか。それを漫画の中に表現しました。
その頃としては、変わっていたと思います。

Q. 輝く星の瞳は、どのように生み出されたのでしょうか。

A. 人が何かに夢中になっている時、瞳がキラキラしているでしょう。
それを表現したいと思ったんです。宝塚歌劇も好きで舞台をよく観に
行きました。役者さんたちがライトを浴びて瞳が輝いていたのも、
きれいだと思いました。瞳の表現は、いろいろと試しながら、
変化してきて、現在のようになりました。

Q. 学習誌の物語絵を描くにあたり、気をつけていらっしゃった
ことはありますか。

A. 学習誌には、60年代から、ずいぶん長い期間、物語絵を
担当させてもらいました。時代背景を調べるのはもちろん、
学習誌なので、例えば、『シンデレラ』では実際に見たことが
ない子どもたちの知識となるように、あえてかぼちゃの花を
描いたりしました。ドレスや調度品などは資料を調べて、
どこまで自分の表現にできるかを考え、描く直前に資料を見ないで、
イメージを大事にしていました。コスチュームデザインを
依頼されたような気持ちで、それぞれの登場人物が
いちばん引き立つように思いを込めて描いていました。

Q. 少女画を描く時に大切にしていることをお教えください。

A. 女の子はみんなお姫さま。
気品・優しさ・清潔感・恥じらい・凛々しさ、
これらを表現できたらいいなと心がけています。
見る人の心の状態によって、うれしい時は一緒に
喜んでくれたり、悲しい時はそっと寄り添ってくれたり、
対話できるような絵を描きたいと思っています。

Q. 子どもの頃や学生時代のエピソードをお聞かせください。

A. 小さい頃から、絵を描くのが好きでした。
よく一人で好きなところを探検していました。
帰りが遅くなると、母が心配して、交番へ
出向いたことが、度々ありました。
中学生の時に大阪日日新聞の漫画賞に応募して
大賞を受賞したことがあります。でも、中学校名が
誤って記載されたので周りのだれにも気づかれなかったんですよ。
高校生の時、近所の人に頼まれて、十数人の小学生を集めて、
絵の教室を開いていました。

Q. 米寿を迎えられた今、一言お願いします。

A. 好きなことを続けられれば、一日にコッペパン1個と
牛乳1本でいい。その覚悟で、絵の仕事を始めました。
ありがたいことに、たくさんの方々のお力添えで、八十八歳の
今日まで、描き続けてこられました。本当に、感謝の極みです。
これからも、少女画ひとすじ、まだまだ描き続けていきたいと思います。

Q. You have illustrated so many heroines over the years, but is there one that has a special place in your heart?

A. I would say *Madelaine* (p.148-149), which I created upon the request from the Editorial Department of *Nakayoshi* (Kodansha). I even wrote a poem for it. My mother used to grow geraniums, and I always wanted to draw those bright red flowers. So, I integrated those blossoms into an illustration and bittersweet poem.

Q. Everything about your manga—the "style pictures," the unique opening designs, and more—is so fashionable. How did you go about expressing the world of little girls?

A. At the time, "shōjo manga" (girls' comics) simply replaced the male characters in "shōnen manga" (boys' comics) with females, and not much attention was paid to clothing and hairstyles. But trendy fashions and lifestyles, which you don't find in shōnen manga, somehow express the dream world of young girls. I purposely expressed those aspects in my manga. At the time, it was quite unique.

Q. How did you come up with the concept of adding sparkling stars to the eyes of your princesses?

A. Did you ever notice how, when someone is completely immersed in something, their eyes seem to shine? That is what I wanted to express. I loved the Takarazuka Revue and often went to watch performances. As the spotlight shone on the actresses, their eyes glittered brightly, and I thought it was so beautiful. I tried various ways to emphasize expressive eyes, and after many changes, this is what I settled on.

Q. When creating picture stories for educational magazines, which kind of things do you have to keep in mind?

A. I was in charge of pictures stories in educational magazines for a long time, starting in the 60s. Of course, I always researched each particular era for historical background, but I also made sure to add items that might expand the reader's knowledge. For example, in Cinderella, I added pumpkin flowers for children who have never seen them before. I also examined materials related to dresses, furnishings, etc., and pondered how much personal expression I should add. I purposely didn't look at the materials just before starting an illustration, so that I could focus on the image in my mind. As if taking on the responsibility of a costume designer, I put my heart and soul into depicting each character in fashion that most compliments their beauty.

Q. What do you consider the most important aspect of drawing pictures of young girls?

A. All girls, everywhere, are princesses! Grace, gentleness, pureness, shyness, dignity. I hope to express all of these characteristics in my work. I try to create illustrations that communicate in a way that reflects the onlooker's mood—when happy, they will find a shared joy with the princess, when sad, they will find a sympathetic soul, someone with whom they can express their feelings.

Q. Can you share a fond memory from your childhood or university days?

A. I loved drawing from a very young age. I often went on solo adventures to my favorite places. More than a few times, I was so late in coming home that my mother headed to the neighborhood police station out of worry. In junior high school, I submitted a manga to a contest held by the Osaka Nichinichi Newspaper and won first prize. But the newspaper got the name of my school wrong, so no one even realized I had won! By the time I was in high school, neighbors began asking me to teach art lessons, so I started a drawing class with more than a dozen elementary school students.

Q. Now that you have reached the wise age of 88, can you offer us some sage words of advice?

A. If you continue doing what you love, all you will need to get by is a bit of bread and a glass of milk each day. It is with that mindset that I started drawing. And it is thanks to the many people who helped me along the way that I am still creating art at the age of 88. I am truly grateful. I intend to continue illustrating young girls for a long time.

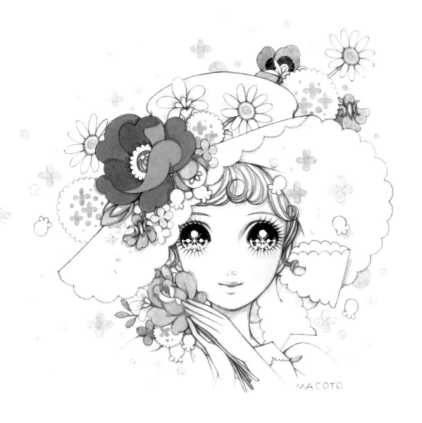

おわりに
Afterword

19歳から描き始めて、
あっという間に88歳を迎えました。
「八十に　何の苦もなく　とびこめり
杖もつかずに　九十九まで」
座敷の床の間にかかっていた掛軸の歌を
少年のころから見て育ち、今、感無量です。
この歌のように、99歳まで、元気で、
画業に励む決心をしています。
今まで、たくさんの方に支えていただきながら
続けてこられたことに感謝しつつ、
これからも精進をかさねます。

2022年8月
世界のみなさまが幸せでありますように

高橋真琴

I began drawing at 19 and how the years flew by!
This year I am celebrating my 88th birthday.

The same hanging scroll which has adorned the
alcove in my tatami room since I was a boy now
leaves me speechless:

"At 80, I move easily without a cane;
may it so continue until I am 99."

Following the spirit of the poem, I am determined to
give my all to art until I am 99. I am grateful to the
many people who have supported me throughout
my career, and I look forward to continuing my
artistic endeavors.

May all global citizens enjoy happiness.

Macoto Takahashi
August 2022

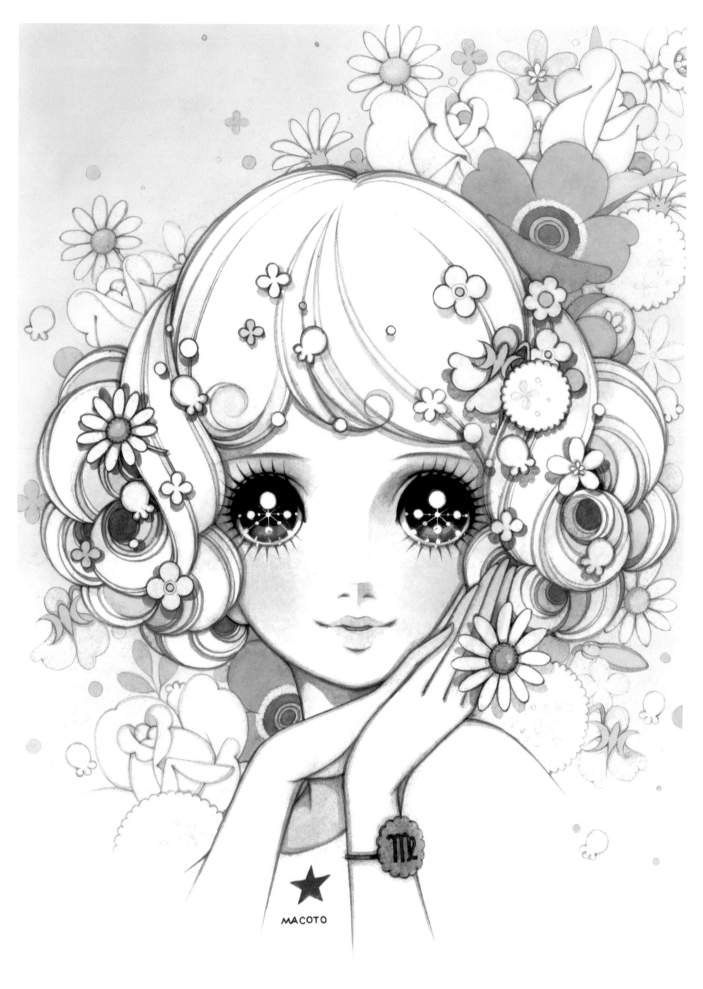

デラックス マーガレット 夏の号 表紙
Cover painting for *Deluxe Margaret* Summer Issue

1971年

Profile

プロフィール

2022年4月 真琴画廊にて

高橋 真琴
Macoto Takahashi

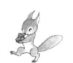

公式ホームページ：https://www.macoto-garou.net/

1934年8月27日、大阪市生まれ。

1953年、『奴隷の王女』（榎本法令館）で漫画家デビュー。1957年、『少女』（光文社）に『悲しみの浜辺』を掲載。「あらしをこえて」「プリンセス・アン」などの漫画作品を連載する。少女たちのあこがれのバレエの世界や王女さまなどを描き、美しいカラーページとともに人気を博す。物語中におしゃれなスタイル画を描き込み、瞳に星を描いて輝かせる表現は後世代の作家に影響を与えたといわれる。美しいカラー原画は、新人漫画家のお手本として編集者に貸し出されていたという。

1961年、『なかよし』（講談社）の巻頭カラー口絵「マドレーヌ」で絵と詩を発表し、コマ割りの漫画以外の表現に移行、『マーガレット』（集英社）、『少女フレンド』（講談社）、『少女コミック』（小学館）など日本を代表する人気少女漫画雑誌の黎明期から表紙絵や口絵、絵物語、挿絵を数多く手がける。

また同時にハンカチやシューズ・肌着・バッグなどの布製品から、筆箱・鉛筆・ノート・下敷といった文具、自転車など数多くの少女向け商品に作品を提供。きせかえ人形やぬりえも多数発売され、瞳に星の輝く、花やリボンに彩られた「MACOTOの少女」が一世を風靡する。

一方『小学一年生』（小学館）などの学習誌においても、1960年から1980年代後半までの長きにわたり、世界の名作物語の絵を担当し、少女ばかりでなく少年たちの心にも美しいお姫さまやヒロイン像を焼き付けた。

1989年千葉県佐倉市に、真琴画廊（現在閉廊）を開廊。92年以降定期的に個展を開催し、少女画家としての活動をメインにしていく。1995年の初画集『あこがれ』（光風社出版）をはじめとして、絵本や作品集を各社より刊行。1997年、弥生美術館にて、「高橋真琴〜永遠の少女たち〜」展が開催される。近年は日本各地や海外でも展覧会を開催し、版画の販売やコラボレーション・グッズを展開している。2017年、コム デ ギャルソン2018年春夏コレクションでMACOTOの少女と花々がデザインされた衣装が発表され、世界の注目を浴びる。

真琴作品には、花も動物も命はみなひとしく、それぞれが幸せであるようにとの愛にあふれた祈りが込められている。真琴アートで描かれる世界を、ユートピアにかけて「マコトピア」と名付け、その唯一無二の世界観を伝えながら、現在は自身のペースで新作に取り組んでいる。2023年には画業70周年を迎え、ファンは全世界の幅広い世代に広がり続けている。

Macoto Takahashi was born in Osaka on August 27, 1934. In 1953, his first work as a manga artist, Slave Princess, was published by Enomoto Horeikan.

In 1957, Beach of Sorrows appeared in the *Shojo* (Young Girl; Kobunsha). That was followed by other manga series such as Overcoming the Storm and Princess Anne. Quaintly called "Macoto" early on, the artist's themes, such as the ballet and princesses, and his beautiful use of colors were adored by young girls, easily solidifying his popularity. The fashions he incorporated into his stories and the large eyes filled with sparkling stars, for which he become known, were said to have influenced up-and-coming manga artists. His original drawings—with their lovely colors—were lent to younger artists by editors to serve as templates.

In 1961, Macoto's frontispiece illustration of Madelaine for *Nakayoshi* (Friends; Kodansha) blended pictures with poetry, a segue from early-period panel layouts for *Margaret* (Shueisha), *Shojo Friend* (Kodansha), and *Shojo Comic* (Shogakukan), to other formats such as book covers, frontispiece artwork, illustrated stories, and drawings.

Macoto's artwork is also found on a large range of items appealing to young girls: cloth products such as handkerchiefs, shoes, undergarments, and handbags; stationery goods including pencils and pencil cases, notebooks, and writing underlays; and even bicycles. Many of Macoto's works are centered on dress-up dolls and coloring books, and his heroines' sparkly eyes, flowers, and ribbons were the calling cards of MACOTO's Shojo, which took the world by storm.

From the 1960s through the late 1980s, Macoto illustrated fairy tales and other renowned international stories for magazines such as Shogaku Ichinensei (First Grader; Shogakugan) targeted at elementary school children falling into varying age brackets. His works appealed to young boys as well, depicting the beauty of princesses and heroines.

In 1989, the Macoto Garou gallery (now closed) opened in Sakura City, Chiba Prefecture. From 1992 onwards, Macoto held solo exhibitions, predominantly focused on shojo manga. From 1995, he began producing picture books and anthologies published by a variety of companies, including Akogare (Longing; Kofusha). In 1997, Tokyo's Yayoi Museum held an exhibition entitled "Macoto Takahashi: His Eternal Shojo." Recent years have seen numerous exhibitions in Japan and overseas, even as Macoto expands his focus on marketing art prints. In 2017, he collaborated with Comme des Garcons on their spring and summer 2018 collection, producing floral and shojo designs for garments and capturing international interest.

Macoto's works also abound with flowers and animals, and are filled with loving prayers that all life is precious and deserves equal happiness. His work has been dubbed "Macotopia" for its unique utopian world view, one which the artist continues to pursue at his own pace these days. As Macoto prepares to celebrate his 70th anniversary as an artist in 2023, his fan base continues to expand globally, embracing a cross-section of generations.

Biography 年譜

1934年（0歳）　8月27日、大阪市住吉区にて高橋家の長男として生まれる。後に弟が二人誕生。物心つく頃には絶えず絵や字を描いていた。

1941年（7歳）　小学校に入学。考古学者・天文学者・絵描きのどれかを夢見る。

1944年（10歳）　父の転職により心斎橋の勤務先社長所有の家に転居。学校は商家の子が多く、寄付によるエレベーターがあり清掃員もいた。自習になっても自主的に課題をこなし協力しあっていた。クラス委員（当時の級長）を務めている。

1945年（11歳）　3月、大阪大空襲。九死に一生を得る。8月、第二次世界大戦終戦。進駐軍の教会で金髪の少女を見かける。

1947年（13歳）　東中学校入学。図書室で雑誌『ひまわり』を見て中原淳一氏と蕗谷虹児氏の絵に感動。叙情画に興味を持ち将来進む道を決める。数学の授業中、山川惣治氏の「少年王者」をノートに描いていて注意されるが、他教科教諭に「それだけ夢中になれるものがあっていいなぁ、それを伸ばせ」と言われる。後に大阪日日新聞の漫画賞に応募。大賞を受賞する。

1950年（16歳）　大阪市立泉尾工業高校・色染科に入学。授業の一環で伝統装束研究のため能を鑑賞。美術部の教諭が顧問を務めていた関係で図書館協議会委員として他校生徒と交流。進路は知り合いの美大生のアドバイスから、独学で絵の道を目指すと決心する。

1953年（19歳）　日本染化株式会社に就職。染色試験室に勤務。会社の現場に入ってきた人の紹介で、『奴隷の王女』（榎本法令館）を出版し、デビューを果たす。以降『夢みる少女』（1954.セントラル出版社）、『パリ～東京』（1956.八興・日の丸文庫）『さくら並木』（1957.研文社）、など単行本の出版を重ねる。貸本・貸本誌での仕事も並行し60年代前半まで『花詩集』（三洋社）、『花』（三島書房）他、表紙絵などカラーページも含め多数手がける。

1957年（23歳）　友人でもある編集者松坂氏が送った作品が認められ、『少女』（光文社）夏の増刊号に「悲しみの浜辺」が掲載。続けて読み切りバレエ漫画「東京の白鳥」「ばらの白鳥」「のろわれたコッペリア」を掲載。

1958年（24歳）　『少女』1月号からオールカラーでの初連載バレエ漫画「あらしをこえて」を開始。一躍人気作家となる。この頃から文房具や雑貨のイラストなどを手がけ始める。バレエ漫画から、荻原のバレエハンカチ商品が次々に生まれ、百貨店などで販売。また雑誌の懸賞として贈られる。ハンカチから始まり、1980年頃にいたるまで、バッグ・肌着などとの布製品、ミドリのスケッチブック、ショウワノートのぬりえ、ティッシュなど紙製品、コーリン鉛筆、クツワの筆箱・下敷などの文房具、福助の「マコちゃんシューズ」、自転車など、瞳に星の輝く「MACOTOの少女」が一世を風靡。少女たちのあこがれとなり、日常を彩った。
この年、アトリエを大阪から東京に移す。東京では、本郷『泰明館』や雑司ヶ谷、護国寺と4回転居。また後年、弟の高校卒業を機に家族を東京に呼び寄せる。

1959年（25歳）　『たのしい四年生』（講談社）で「あこがれのつばさ」連載。8月『少女』（光文社）にてバレエ漫画「東京・パリ」（原作：春名誠一）連載開始。以降1962年1月号まで3作続けて連載する。橋田壽賀子氏が原作を担当した2作「プリンセス・アン」「プチ・ラ」連載時は、毎月編集長と3人で有楽町で打ち合わせをしていた。貸本『しらかば7』（1960年代.東邦漫画出版社）掲載の「高橋真琴先生訪問記」（p.97）によると当時仕事をしていて一番うれしいことについて、読者からのおたよりと答えている。ファンレターは多い時には一回の受け取りで120通に及んだ。

1960年（26歳）　小学館学習誌『小学一年生』に「しんでれらひめ」掲載。以後、80年代後半にかけ『よいこ』『幼稚園』『小学二年生』『小学三年生』『小学四年生』（小学館）等に、お姫さまのお話を中心に世界の名作物語絵を手がける。

1961年（27歳）　少女漫画雑誌が次々に週刊化する中、一人で手がけていたため、コマ割り漫画の週刊連載の仕事は難しいと判断する。『なかよし』（講談社）の編集部伊藤氏の声かけにより、10月から2年間ほぼ毎月、巻頭カラー口絵を担当。11月に「マドレーヌ」で詩と絵を発表する。以降、『少女フレンド』（講談社）『マーガレット』（集英社）『りぼん』（集英社）等の少女漫画雑誌の表紙、巻頭カラー口絵などを描き始める。

1962年（28歳）　『小学四年生』にて4月～10月まで漫画「ミツコ」連載。

1963年（29歳）　アトリエを東京から千葉県佐倉市へ移す。各社の編集者は東京から訪れ、原稿待ちの時間が長くなるとまだ当時周囲に残っていた小川で釣りをして待つこともあったという。

1964年（30歳）　大阪時代に家も近く、よき理解者であった佐藤まさあき氏による少女漫画短編誌『花』（佐藤プロ）の表紙絵を提供。

1966年（32歳）　『別冊少女フレンド』1月号ワイドとじ込み「むかし王女さまが　すんでいた ゆめのお城あんない」を手がける。
「『りぼん』世界名作カレンダー 1967年」の絵を手がける。

1967年（33歳）　『デラックスマーガレット』（集英社）の表紙絵を描き始める。初のヨーロッパ旅行へ。旅行記が少女雑誌に掲載される。

1970年（36歳）　『少女コミック』（小学館）に「水のエンゲージリング」掲載。

1971年（37歳）　この年、結婚する。後に長男・長女二人の子を授かり、PTAや青少年育成住民会議に携わる。地域の子どもたちと交流する。

1972年（38歳）　『たのしい幼稚園』（講談社）のおひめさまえほん、6冊がシリーズで刊行。『よいこ』9月号から、約5年間毎月世界の名作絵物語の絵を担当。

1976年（42歳）　マーガレット文庫世界の名作『王女ナスカ』『悲しみの王妃』（集英社）の挿絵を手がける。

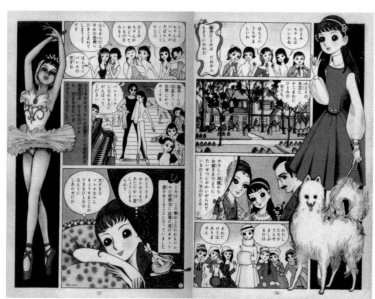

あらしをこえて
Overcoming the Storm
『少女』光文社
1958年1月号

おしゃれで愛らしいヒロインの姿を「スタイル画」のようにコマ割りを越えて描いたり、タイトルや吹き出し、インテリアのデザインや小花柄との描き込みも独自でかわいらしく、少女たちのあこがれの世界を表現。細やかな髪のカールやヒロインのポーズ、ほんのり色づいた指先まで可憐な少女らしさを追求。コマの中には一枚の絵のように「macoto」のサインが記されている。

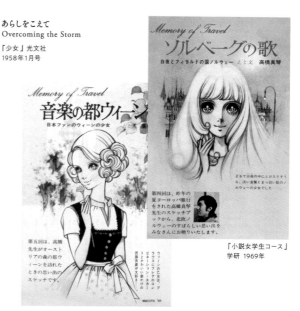

『小説女学生コース』
学研 1969年

日本で個人の海外旅行が可能になってまもなくの1967年から数年、3か月ほどにわたりヨーロッパ各地を旅行。風景スケッチと現地の乙女のファッションや文化を伝えるイラスト紀行は素敵な出会いと優しいまなざしに満ちあふれている。少女雑誌で連載コーナーとなった。

1977年（43歳）『モンキー文庫名作漫画シリーズ マッチ売りの少女』（集英社）刊行。漫画の表現で名作童話を描く。以降も80年代半ば頃まで学習誌の絵物語や世界の花嫁さん特集などを手がける。

1989年（55歳）千葉県佐倉市の自宅敷地内に「真琴画廊」を開廊する。

1992年（58歳）第1回個展を開催。大きな反響を得て、以後、毎年定期的に東京と関西で新作を発表する。同年、「山川惣治・高橋真琴チャリティー絵画展」を佐倉市で開催。山川惣治氏が佐倉に転居し、少年時代のあこがれの作家とのご縁に恵まれる。

1995年（61歳）画集『あこがれ』（光風社出版）を刊行。

1997年（63歳）弥生美術館（東京・文京区）にて個展「高橋真琴展～永遠の少女たち～」を開催。スーパープランニングよりMACOTOシリーズを発売。筆箱、下敷などの文房具が復刻された。

1999年（65歳）『少女ロマンス－高橋真琴の世界』（パルコ出版）刊行。

2000年（66歳）『もりのおともだち』（小学館）刊行。

2001年（67歳）雑誌『BRUTUS』宝塚歌劇特集号（11月1日号＜No.489＞マガジンハウス）の表紙イラストを手がける。『ゆめ少女（HAPPY POSTCARD BOOK）』（小学館）、『MACOTOのおひめさま』（パルコ出版）を刊行。

2003年（69歳）高橋真琴のおひめさまえほん『にんぎょひめ』『おやゆびひめ』『シンデレラ』『ねむりひめ』『しらゆきひめ』を復刊（復刊ドットコム）。『高橋真琴画集 愛のおくりもの』（美術出版社）を刊行。『Gothic & Lolita Bible Vol.9, 10』（インデックスコミュニケーションズ）の表紙絵と付録ポスターに作品を提供。『みづゑ』冬号（美術出版社）の表紙絵を手がける。

2006年（72歳）『高橋真琴の少女ぬりえ「日本のおひめさま」』、『高橋真琴の少女ぬりえ「世界のおひめさま」』（講談社）刊行。『パリ－東京／さくら並木』（小学館クリエイティブ）復刊。画集『あこがれ』（復刊ドットコム）復刊。

2007年（73歳）神戸山手女学院オープンスクール リーフレット画を担当。

2008年（74歳）佐倉市チューリップまつりポスター画を担当。ジグソーパズル『シンデレラ』『パリジェンヌ』『乙女座の少女』『ハイビスカスの少女』『スワン』発売（エンスカイ）。

2010年（76歳）美術館「えき」KYOTOにて個展「高橋真琴の夢とロマン展－少女達の瞳が輝く時－La petite princesse de Macoto」開催。朝日新聞「人生のおくりもの」にて全4回のインタビュー掲載。八王子市夢美術館にて個展「高橋真琴の夢とロマン展」開催。

2011年（77歳）雑誌『コーラス』（集英社）の4月号別冊付録「乙女こーらす」にて漫画家くらもちふさこ氏との対談掲載。『ペローとグリムのおひめさま シンデレラ』（学研教育出版）刊行。佐倉市「佐倉フラワーフェスタ2011」ポスター画担当。以後2021年まで手がける。喜寿記念画集『MACOTOPIA』（復刊ドットコム）を刊行。

ebookjapan（http://www.ebookjapan.jp）「荒俣宏のまんがナビゲーター」にて荒俣宏氏との対談掲載。

2012年（78歳）画業60周年を迎える。『アンデルセンのおひめさま にんぎょひめ』（学研教育出版）刊行。「Victorian maiden（ヴィクトリアン メイデン）」とのコラボレーション商品販売。『日本と中国のおひめさま かぐやひめ』（学研教育出版）刊行。画業60周年記念画集『夢見る少女たち』（パイインターナショナル）刊行。

2013年（79歳）「高橋真琴の原画展 ～夢見る少女たち～」（西武渋谷店）、「カワイイの原点 高橋真琴展」（SPACE8）開催。

2014年（80歳）画集『真琴の美学』（復刊ドットコム）刊行。「～花の中の乙女たち～高橋真琴展」（新宿伊勢丹）開催。平田本陣記念館、伊達市梁川美術館、阪急西宮店にて「高橋真琴の原画展～夢見る少女たち～」開催。「高橋真琴の原画展～佐倉で描かれた少女たち～」（佐倉市立美術館）開催。

2015年（81歳）『高橋真琴 ぬりえブック』（玄光社）刊行。「高橋真琴原画展～カワイイ乙女アートの世界～」（あべのハルカス近鉄本店）開催。

2016年（82歳）「Princess festival! 高橋真琴展」（うめだ阪急）開催。『PHP』（PHP研究所）7月号より2017年12月号まで、「高橋真琴の世界 少女の瞳が輝くとき」連載。「第18回 佐倉・時代まつり」ポスター画を担当（以降継続して担当）。

2017年（83歳）婦人画報社にて、夢の学校「高橋真琴のぬりえ教室」開催。Rose Partyより「マコトクチュール」シリーズとして陶器を発売。コム デ ギャルソン2018年春夏コレクションでMACOTOの少女と花々がデザインされた衣装が発表される。『ロマンティック 乙女スタイル』（パイインターナショナル）刊行。西武渋谷店、あべのハルカス近鉄本店にて「高橋真琴の原画展 ～ロマンティック 乙女スタイル～」開催。

2018年（84歳）銀座三越にて「高橋真琴展 The Classic 画業65周年 少女絵の原点」開催。佐倉親善大使に任命される。佐倉市内のコミュニティバスに作品が使用され、ラッピングバスの運行が開始される。

2019年（85歳）GALLERY小さい芽にて「画業66周年 高橋真琴個展 花のフェスティバル」、うすい百貨店にて「高橋真琴展 星の瞳の少女たち」、銀座三越にて「高橋真琴展 －夢・少・女－」開催。

2020年（86歳）「高橋真琴展 星の瞳の少女たち」（京成百貨店）開催。「高橋真琴展」（仙台三越）開催。

2021年（87歳）「高橋真琴 版画展－麗しの少女を描く、あこがれの世界」全国巡回開催（守口京阪百貨店・名古屋松坂屋・宇都宮東武百貨店・札幌三越）。『高橋真琴の宝石箱』（講談社）刊行。

2022年（88歳）池袋 東武百貨店にて「米寿記念 高橋真琴展 －春の章－」開催。夏秋冬と全国巡回予定。8月に88歳、米寿を迎える。2023年には画業70周年となる。

「マコちゃんシューズ」福助株式会社 1960年代

箱の他の面や、シューズの中敷にも少女絵がプリントされている。

『パリジェンヌ』B5ノート ショウワノート 1969年

「パリジェンヌ」シリーズとして、おしゃれで美しい少女の描かれた多くの商品が発売された。このノートの裏表紙には鈴蘭・バラ・マーガレット・3色すみれの花言葉しおりつき。

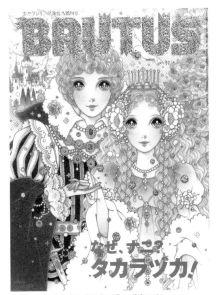

『BRUTUS』No.489 2001年11月1日号 マガジンハウス

雑誌の宝塚歌劇団の特集号表紙作品を担当。お姫さまと王子さまに光る加工が施され、きらびやかな舞台を想起させる。長年の多様な活動により、絶えず新しいファンが増え続けている。

List of Works
作品目録

▷ List of Works

高橋真琴米寿記念画集

Etoile
エトワール

高橋真琴のお姫さまとヒロインたち

The World of Princesses & Heroines
by Macoto Takahashi

著者

高橋真琴
Macoto Takahashi

2022年8月27日 初版第1刷発行

Supervisor　高橋理絵（真琴画廊）

Special Thanks　渡辺みどり

Photographer　藤牧徹也
Writer　上條桂子
Translation　木下マリアン
Proofreading　株式会社 聚珍社
Editor, Designer　佐藤美穂

発行人　三芳寛要

発行元　株式会社パイ インターナショナル
〒170-0005
東京都豊島区南大塚2-32-4
TEL：03-3944-3981
FAX：03-5395-4830
sales@pie.co.jp

印刷・製本：株式会社広済堂ネクスト